完全攝影手冊

麥克約瑟夫
大衛桑德

完全攝影手冊

麥克約瑟夫

大衛桑德

序言

麥克約瑟夫：

誠摯感謝所有在本書進行過程中給予支持、協助、及擔任模特兒的人們，亦感謝圖片中所有不知名的主角們，因為有你們本書才得以順利完成；另外，亦感謝下述所有人們：擔任病患的模特兒傑伊，他在飛往Athens的前幾分鐘仍撥空在攝影棚架設的燈光照明下擔任我們的人像拍攝主角；約翰尼斯堡Tatler公司（我的第一份工作）中的瑪歌、歐嘉和多蘿希雅等所有優雅的淑女們；銷售軟片給我的里歐；封面圖片飛行腳踏車的攝影奧利佛・史考特、拍攝水底母親（蘿倫・赫斯頓）與嬰兒（比利・雷魁利）的麥克爾・波特利、以及其它有關〝水波之下〞章節中的海式攝影畫面；在〝飛行時空〞章節中艾庭克・鮑爾所獵取的螺旋槳飛機的精神；布藍・莫意納罕選擇我與他共赴越南，在那兩個月中的所有經驗都令人回憶無限；謝謝羅伊・卡勒索、帕姆和愛麗蓀等人在早期報導攝影的途中所給予的引導；大衛・普特南和彼德・李斯特・塔得兩人在我們和出版商及廣告業者溝通時提供了許多建議和忠告；在Saatchi & Saatchi的保羅和東尼・艾特登，我拍攝了許多優勝的得獎人們；肯・史考特為泳池中的淑女們創造了許多電影情節；蘇珊・史考特在我的畫面中出現次數頻繁；塔尼亞・德丁和維多莉亞・哈克雷繫緊了鬆弛的末端；在GGK的彼德，文生和克里斯・馬格佛替Buchanans Whiskey拍攝一幅圖片；甘若，麻姆和芬・羅格斯塔特在十二年內連續的從奧斯陸奔波至倫敦為Everygood公司咖啡廣告活動作攝影；馬吉拉・劉易士邊帶著我們在兩星期內一同穿越法國、西班牙和安德拉；哥登・傑克森是我們合作的模特兒；戴夫・卡迪爾是我們在偏光鏡單元中的模特兒；曼佛瑞德・瓦吉爾山卓和米奇是我月曆攝影中的亮眼主角；有著一頭搶眼紅髮的珊・休斯頓是我眾多時髦照片中的人物，而她的可愛女兒亦是我鏡頭下的主角；在這幾年中助理們亦儘可能的拍攝了許多圖片，尤其是皮爾・林格林和安卓・勞威爾；德德・休果貌似查理斯王子，克里汀娜則神似戴安娜王妃・迪亞納・基尼有幾分戴安娜・蘿斯的味道，而馬羅維里則似威廉・莎士比亞；文生・麥維伊和林弗・克里絲帝充當Ford的畫面人物；羅蘭・史考東尼（揚和洛比卡、蘇利奇）為科達作模特兒；在廣告公司服務的凱・威德曼和海倫提供了麥克斯、班吉和錄影機的圖片；葛雷翰・芬克是一名嚴厲和才華出眾的藝術指導；在Kaiser的約翰・黑林爵是閃光燈同步和相機附件的人物；在O'connor Dowse的凱文・歐康諾爾指導有關MalcolmVenville隆起的畫面攝影，他是名專心一意且不屈不撓的藝術指導者；在核子篇的羅傑・巴克和馬克・葛羅斯芬爾，以及在風格中的其他人們；馬來西亞航空公司的喬・金及莎粗・雪克・瑪姆德；艾克發公司的布萊恩；安琪 以及所有在Snappy SnapsC41實驗室的所有同仁；卡洛特和所有Metro公司內參與的技術師們，在二十四小時開放實驗室中努力多重電腦化的試驗；尼康公司的蘇・克雷門和克里斯・波菲；在軟片單元裡的拍利得公司的帕特・華利斯；哈塞爾布勞德單透鏡反光照相機公司的德瑞克・嘉特蘭提供可移動的機械；Minolta公司的勃諾德・派特庫提供貴公司的預先設定變焦設備；大衛・布朗以及所有KJP員工提供了各類偏光相機；Teamwork的史汀・法辰比提供可360°全景拍攝的相機；在閃光燈中心服務的西蒙、卡爾、佛瑞哲、史蒂夫、蓋伊、羅伊和史蒂夫提供了Elinchrom照明設備；在PIC雜誌社的編輯科林和毛林；在科達服務的保羅・蓋茲及其它同仁們給予極多的幫助；我的鄰居梅・克里斯蒂和她的葵花成為鏡頭畫面，而雪倫・克拉克的美麗手指亦成為圖片之一；梅爾文・坎貝特在印相上提供了很多的助力；滾石的麥克，伽傑知道我是個道地的狂亂者！

戴夫・桑德斯：

感謝澳洲旅遊局及廣達公司，因為他們讓我欣賞到世界上最美麗的島嶼。Twickers世界幫助我下定決心前往海洋Alternative Shooting 公司委託我拍攝圖片；雷的Parasailing和Jamaica是最振奮人心的經驗；最後，我要感謝安德斯・卡德、Exodus Expeditions 和Hayes &
Jarvis給予我前往挪威、泰國和肯亞的拍照機會

目錄

完整的攝影課程

　　相機本身不會拍照，但是您卻可以賦與它生命。本書專業幫助您拍出更好的照片所設計，不論您想拍攝生活照、商業攝影或是藝術作品，都可以在書中獲得助益。閱讀本書就如經歷一場豐盛的享宴，精彩的內容包含各種攝影技巧與訣竅，不但印刷精美而且容易吸收，在賞心悅目的同時，將使您的攝影技術更上層樓。

　　攝影一方面來說，就如熟練的駕駛技術般，需要敏銳的觀察、判斷及反應。另一方面來說，它也是一種藝術創造的過程。您所挑選的題材，反映個人獨特的風格、心境及機緣。作品的成敗如何，就只看您如何結合想像力以及手邊所能應用的專業知識。

　　為迎接攝影科技的新紀元，本書一開始將為常見的攝影器材作一廣泛回顧，是幫助您選擇及使用合適器材的最佳指南。您想知道使用閃光燈時，如何避免紅眼現象嗎？即可拍相機的好處為何？單眼反光相機有什麼優缺點？為什麼學習曝光控制是件很重要的事？何謂景深？使用不同鏡頭軟片，各有何利弊？廣角、中型、大型相機在哪些情況下可以一展身手？您可能需要知道哪些數位技術的發展？這些問題將在書中的第一部分，一一為您解答。

圖：身上所配戴的相機及雙目望遠鏡，為作者麥可約瑟夫的祖父母這張紀念照片增添思古幽情，也為攝影發展的歷史作了見證。

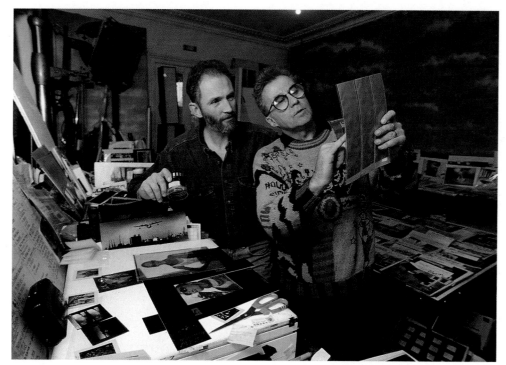

圖：大衛桑德（左）及麥可約瑟夫從畢業生中所拍攝的照片及經驗中，挑選合適的照片。
攝影著：Etinne。

　　在本書的第二部份將探索實用的攝影技巧，幫助您創造出令人印象深刻的作品。我們將討論一系列廣泛的主題：從兒童、運動、人像、裸體、婚禮、到動物、靜物、自然景色及旅遊等。經由專業攝影家的觀點，我們為您檢視鏡頭背後的構思--您該尋找什麼主題，以及如何達到所要的效果。作者蒐集多年來實際解決問題的經驗，將它們作成精短而有用的提示。

　　第三部分主要著重專業攝影圈的實際面，將告訴您有關如何提昇知名度、市場利潤以及關於名人攝影、報導記實、戰爭攝影、美女時尚及背景化妝等知識。

　　最後一部分將為您揭開暗房的神秘面紗，提供您創新的想法及建議。

　　本書在每一單元中，包含了一分簡短扼要的介紹、以及一分提供您具體建議的工作清單。配合一系列切合主題的精美攝影作品，作為插圖以及技術資訊提供，使本書不但適合詳讀，即使單純瀏覽，也將令您愛不釋手。在一些特殊單元中，我們將提供特別的委託作品為您現身說法。例如，我們曾參與滾石合唱團的專輯封面攝影，曾經為了進行一整天的外景而焦頭爛額，也曾縱情沈醉於中世紀風格的音樂狂歡節中，箇中甘苦，令人難忘。

　　攝影是一門掌握時機的學問，隨時捕捉機會或者製造機會。別忘了發揮敏銳的觀察力，並且由所見中學習。多方嘗試，學習從錯誤中獲得進步。

　　本書作者麥可約瑟夫累積一生豐富的經驗，相信天底下沒有不可能的事。他在南非度過童年時光，飽覽了自然美景及人世間的不公。六歲那年，他得到了祖母所贈的第一部蔡司Ikonbox相機。到了十四歲，開始接受攝影委託工作，這帶給他處理人物的自信，並且開始嘗試各種不同的拍攝手法。在十八歲到二十一歲間，他在早上工作負責管理強納生證券交易所的攝影印刷部門，下午及晚間則埋頭拍攝及沖洗自己的攝影作品。在一場強納生泰勒的開幕酒會中，他首次接觸名人及政界人士。他的第一件委託案，就是當英國首相哈洛(Harold Macmillan)在花園酒會發表改革演說時，為蒙哥馬利將軍拍攝照片。

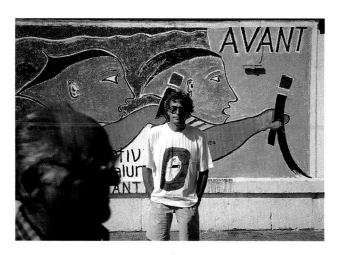

圖：這是本書作者麥可站在塗鴉牆壁前所拍攝的照片，前景部份被一團模糊人影所打斷。
拍攝者：茱麗約瑟夫。

當姐姐首次送麥可一本比爾布藍德(Bill Brandt)的裸體攝影作品時，他完全被這位攝影師的手法震撼住了，攝影師在海灘上變化多端地使用針孔相機，將模特兒的手指及腳趾拍攝成巨大的圓石。後來，麥可拍攝了史諾敦爵士(Lord Snowdon)與瑪格麗特公主的婚禮，這不但奠定了他的社會地位，也驅散了家人心中對他從事攝影之路的疑慮。

藉著二手裝備及過期的軟片相紙，麥可完成了一份雖小但令人印象深刻的作品。這項作品幫他在倫敦學院的印刷與平面藝術系，贏得了一席之地。從許多方面來說，他靠著努力自學，當時在能力上早已經超越了學校教育的水準。他不但自己主動從史卓(Strobe)公司取得大規模燈光設備，還自己設計了一套大型的照明方式。他並且和一位同學將臥室改裝為暗房，在浴室沖洗照片。有一位學生為配合論文需要，請他為城鎮雜誌的總編輯拍照。這無意中的機會，為他贏得更多的委託案，其中一項就是拍攝關於越戰的雜誌封面。他隨同時代生活雜誌的攝影師賴瑞布洛(Larry Burrows)，乘著直昇機經歷了一段驚險的拍攝過程，它教導了麥可如何在戰火中保持處變不驚。不過辛苦總算有了代價，他的攝影作品隨後出現於全球各大報章雜誌。

緊接而來的廣告攝影委託案，不例利潤優厚，也使他累積不少從事這項職業所需的專業竅門。在大衛普南（日後哥倫比亞電影公司老闆）的經紀下，他很快成為非常成功的廣告攝影師，不斷地四處奔波，解決棘手問題。

圖：大衛桑德覺得非洲肯亞中心地帶的設備，實在不
適合長途跋涉的攝影記者。攝影者：法藍桑德

多年來他總是不斷由經驗中學習，不斷探索新的拍攝手法。許多攝影家都曾對他造成影響。例如，他曾經在亞特肯恩 (Art Kane) 的作品中得到鼓舞，也感受到霍華齊夫 (Howard Zieff) 作品中的幽默與情調，他對霍恩及葛瑞 (Horn and Griner) 的幽默月曆作品感到興奮，也喜愛佩特度納 (Pete Turner) 的活潑色彩，他認爲傑克亨利 (Jacque-Henry Lartigue) 的作品令人感動，也推崇巴瑞拉岡 (BarryLategan) 活潑的影像、安格馬克白 (Angus McBean) 的超現實幻境，以及諾曼帕金氏 (Norman Parkinson) 的生活之樂。

今日在他手中已完成超過三千件的商業委託作品，其中他掌控了幾乎每個攝影上的細節。本書在攝影記者大衛桑德的合作下，耗時一年，從數百萬照片中精選出來攝影作品，依主題設計編排，希望能爲讀者提供不少知識及靈感。大衛和麥可合作多年，他經常旅遊世界，採訪各地攝影家對於攝影的觀點。他本身也爲國際性刊物拍攝作品。

不論您攝影的經驗多寡，本書將提供您知識及想像力的泉源。本書邀請讀者用它來增廣見聞、多方思考及嘗試，伴隨您不論即興揮灑或者是中規中矩地攝影。請把相機當作拍攝美麗照片的工具。別忘了，只有您那雙能預見好作品的眼睛，才是成爲一個優秀攝影師的關鍵。

麥克約瑟夫 (Michale Joseph)
大衛桑德 (David Saunders)
於1993年七月

装備篇

輕便型相機

　　市面上的三十五釐米相機主要有二種：一為輕便型相機，另一種是體型較大的單眼反光相機。輕便型相機體積輕薄短小，設計上為您設想周到。它擁有較110相機或碟式相機(disc camera)品質更佳的鏡頭，可以拍出更精晰細膩的作品。輕便型相機的基本機型通常包含一個內置定焦鏡頭，手動捲片裝置，以及幾種簡單的曝光值設定，例如適合陰、薄日或晴三種天候的曝光模式。手動對焦模式，藉著將鏡頭對齊不同的符號，可調整出半身、團體及遠景三種不同的距離。

　　最頂尖的三十五釐米相機，擁有許多單眼反光相機的優點。例如可以更換不同鏡頭、連續快拍、程序式曝光控制、自動或手動對焦、以及特寫功能。一些更精心設計的輕便型相機，還有消除紅眼裝置，以及可以適用於不同焦距長度（包括從廣角到望遠鏡頭）的變焦鏡頭。紅眼現象起因閃光燈光線反射在視網膜上。這種現象可以藉著預先閃光，收縮虹膜來達到消除的目的。

圖左：一些輕便型相機具有在相片邊緣打印日期的功能，可以當成有用的記錄不必要時也可以將它關上。

圖右：不錯的構圖加上有趣的背景，一架簡單的單眼反光相機也可拍出令人滿意的作品。打在這群人身上的輔助閃光燈，與天花板的照明之間取得了不錯的平衡。

圖上：許多輕便型相機有簡單的單觸式變焦鏡頭，
使它們具備一些單眼反光相機變焦鏡頭的用途。這
張天安門廣場及紫禁城入口的照片中，景物的前後
景都清楚地容納在焦點範圍內。　望遠鏡主要集中
焦點在遠處建築物上。拍攝者：Ggineetee
Dureau。Cannon Megazoom相機，35-105mm變
焦鏡頭之35mm及105mm，Kodacoler 100，自動
曝光。

圖下：從事戶外運動，比方說滑雪，總是希望攜帶
方便簡單的小相機，即使帶著笨重的滑雪手套也能
輕易操作。這張照片結合高感光軟片及廣角鏡頭，
製造出不錯的景深。Nikon AW相機，Kodacolor
400，自動曝光。

工作清單

開始從事攝影時不妨買一架簡單好用的相機，熟
悉基本技巧後，再進一步嘗試更有創意的技巧。

選擇一架操作舒適並且具備您所需功能的輕便型
相機。

考慮購買具有輕型變焦鏡頭的輕便型相機，以便
輕鬆地構圖。

輕便型相機被許多專業攝影師用來當作方便的備
用相機。

裝配篇

輕便型相機的使用

　　輕便型相機操作簡單，具有專為瞄準就拍而設計的自動化操作系統。雖然對所有的機種而言，操作程序都大同小異。但是不妨由手動操作的指示中，發覺您手中機種所獨具的特性避免錯把使用過的軟片當成全新的軟片來拍攝。

　　請避免陽光直射軟片，光線會從軟片盒的空隙滲入使它產生濛霧。為避免混淆已使用過或全新的軟片，您不妨在軟片盒上清楚標示，或馬上將拍攝完的軟片回捲。如果不小心重覆曝光可是很糗的。

　　拍攝時請採取對您最舒適平穩的姿勢，然後輕觸而非猛壓快門鍵。請記得的最小測焦長度大約是一公尺。許多相機內的自動對焦裝置，主要是對著畫面中央對焦。請小心它可能造成無窮遠的焦距，比方說即使是一張二人半身照片，人物中間的空隙還是會造成焦點向後移。因此，為避免主題失焦，請先將相機對準人物，半壓快門鍵鎖定焦點，然後再重新作完整的構圖，待完全準備好後就可正式按下快門了。

圖左：安裝軟片時確定片頭拉得夠長，並對齊捲片軸旁的標記。若是準備拍攝重要場合，值得您將軟片先前進一格，再重新打開機背確定是否安裝妥當。關上機背之後再前進三格，以確定從這裡開始是尚未曝光的軟片。

圖右：有自動對焦功能的輕便型相機，會自動對畫面中央對焦。在構圖之前，若您沒有鎖定主要目標，主題有可能會失焦。為求最大景深，請對著後方算起三分之一處對焦。此外，閃光裝置雖然會試著使整個畫面均勻曝光，但是由於強光一閃即逝，因此前景部份容易過度曝光，而背景部份過暗。

Nikon AW相機，Konica100，自動曝光。

工作清單

　　隨身攜帶輕便型相機，機會隨時會在您眼前出現。

　　試著快速而且出其不意地拍照，您將獲得自然流露的表情。

　　裝新軟片之前檢查軟片計數器，以確定相機內沒有用過一半的軟片。

　　如果計畫重覆使用部份曝光過的軟片，作個記號並記得要回捲到哪一格。

　　在相機背後標示更新電池的日期，並記算拍攝過的軟片數量。

裝配篇

圖上：每一架輕便型相機都有一個額外的直接觀景窗，它位於相機頂端通過外界，而非通過鏡頭觀看所拍攝的畫面。您可以經由它觀看到一個與底片所見略有些微差異的影像。這種差異稱爲視差。當取景非常**接**近物體時，稍微調高相機的拍攝角度以補償視差。在如此緊湊的取景下，若沒有補正視差，則可能會破壞畫面的完整。
Nikon AW相機，Kodak Tri-X(ISO400)，自動曝光。

圖右下：這是在滑雪時所攝的照片。滑翔翼在飛過天際時，拍攝者迅速地由口袋中拿出簡單的輕便型相機，捕捉戲劇性的一刻。Nikon AW相機，Kodak400，自動曝光。

圖左下：紅眼現象經常造成困擾，因此廠商設計了預先閃光裝置，使虹膜收縮，達到消除紅眼的目的。除此之外，另一個避免紅眼現象的方法是使閃光燈的光線反射在天花板或牆壁上，或者如果相機有同步快門接座，可藉著同步快門線使閃光設備遠離相機。NikonL35 AF相機，Polaroid400，自動曝光。

即可拍相機

　　由柯達、富士、柯尼卡、等廠牌所生產的即可拍相機，體積輕便、小而不貴，並且在設計上沒有多餘的負擔，甚至連閃光燈都經常省略。它們是假日休閒攝影時的良伴，不但省時好用，即使不小心損壞或遺失，也不會令你心疼。如果使用得當，它們還會創造出令您意想不到的滿意效果，請在晴天時使用、或在薄雲天時加上閃光燈，並且記得與拍攝物體保持一公尺以上的距離。在沖洗照片時，請將軟片隨同相機一起交給相館處理。雖然相機並不會再交回你手中，但它還是可以再生利用。

　　即可拍或是單用途全景相機雖然使用三十五厘米軟片，但是廣角鏡頭使它們有較寬廣的視野。底片每一格的頂端及底部經拍攝時經過遮片處理，可以沖洗出令人印象深刻的10x3吋相片，而非一般常見的6x4規格。

圖：本圖中動態追踪相機(The Action Tracker camera)快速地拍下四張連續照片，它很適合用來補捉逗趣的景象，例如大笑或打噴嚏，或是如同照片中的例子，跟隨著移動中的物體來拍攝。

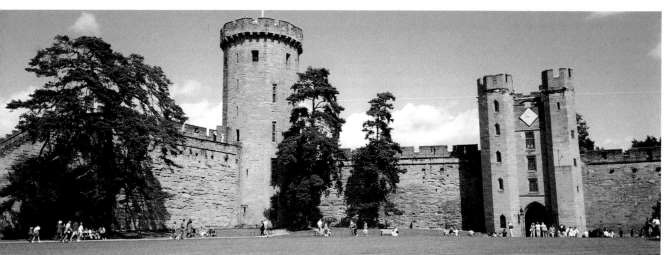

圖（上）：這張照片是使用富士快拍全景拍機
(Fujicolor QuickSnap Panorama camera)，拍攝
英格蘭渥威克城堡 (Warwick Castle) 的牆面。當你
希望在作品中納入一個較大的物體，而不想攝入太
多天空或前景時，使用這種相機是理想不過的。其
中，比較便宜的全景相機，使用頂端及底部經剪裁
處理的三十五厘米負片，來製造出細長的影像。而
廣角鏡頭使得原本是垂直地表的線條，會向相片中
央靠攏。這種現象在相片邊緣特別嚴重，例如照片
中的鐘塔，看起來似乎向內傾斜了。

圖（右）：因為這種相機在操作上如此簡單，使用
者可以輕易快速地拍攝所要的照片。一些便宜的即
可拍相機，如富士快拍閃光相機，附有內置閃光
燈，大大增加了它的用途，加上高感度軟片 (ISO
400)，在一至三公尺內可以有不錯的曝光效果。

圖（左）：現在甚至也有即可拍的防水相機問世，
例如富士水中相機，它有一個大型的捲片把手，方
便在水中操作。動態追蹤相機有四個鏡頭以及旋轉
式快門，可以連續拍攝四張照片。富士快拍全景
相機可沖洗出3x10的相片。而Sinomax相機使用120
厘米軟片，提供相當大的負片區。

工作清單

不妨把即可拍相機，當成有趣的即興攝影工具。
可以使用這些相機，多嘗試拍些不同照片，你可
不要把它們看得太嚴肅了。
如果你認為軟片邊緣已經過剪裁，且畫面的一部
份因機器的剪裁而未被印出來，這時請再仔細研
究一下你的軟片情形。

單眼反光相機

　　輕便型相機，單眼反光相機經由觀景窗，能讓您確實地看到即將被攝於底片上的畫面。這是藉由相機內的稜鏡及反射鏡，迂迴地將光線反射到您的眼睛。在曝光時間中，反射鏡會彈起，而觀景窗所見將呈一片黑色。在按下快門前，觀景窗所見明亮而清晰，方便您取景及對焦。在拍攝照片的一瞬間，光圈縮小，畫面則會變黑。許多機型具有景深預觀按鈕，能將光圈縮小到當時所設定的級數，使您瞭解畫面將有多少部份含括於清楚的焦點範圍之內（請參閱『景深』）。

　　單眼反光相機吸引人之處，在於它可更換不同鏡頭，而且拍攝者擁有控制曝光的選擇權。雖然有些輕便型相機具有伸縮鏡頭，或者是按鈕即可更換二個不同鏡頭的功能，但是單眼反光相機的適用範圍更廣，從魚眼（超廣角）至長望鏡頭（1000mm以上），等各式各樣的鏡頭，還可自行添加一系列的配備。可是很不幸的就是，主要廠商們為了商業上的競爭，只生產自己設計的卡筒及螺旋接頭，與對手所製造的就完全無法相容。

　　基本的手動單眼反光相機，例如Zenit11，讓您自己決定快門速度、光圈及焦點。要掌握它，您必需要瞭解攝影的原則。價位愈高，並不代表鏡頭品質更佳、快門速度範圍更大、或是操作上更順手。多數單眼反光相機擁有自己的TTL（通過鏡頭）測光系統，相機內的光線感應器，以各種不同方式作用以決定曝光：例如光圈先決快門先決、電腦程序式等，加上還有對特定對象使用的測距式（請參閱『曝光』）。最頂尖的單眼反光相機，在指尖可及處，設計有許多電池供電的微電腦科技，供您使用。

圖：手動相機較少有有當機的機會。Nikon FM2相機為TTL測光系統，藉由調整光圈、快門，使觀景窗內的指針（或者許多相機內是LED（light emitting diode視覺顯示））指示至正確曝光值。

圖左上：一架單眼反光相機能搭配許多不同的鏡頭。這裡的廣角鏡頭加上了漸層鏡，使畫面的頂端留下標題的空間（請參閱『漸層鏡及偏光鏡』）。Nikon FM2相機，25-85mm變焦鏡頭之28mm，Ilford Delta(ISO400)，快門1/250秒，光圈值22。

圖右上：使用變焦鏡頭，您在一秒鐘之內可以推進鏡頭，以拍攝不同的景象。Nikon FM2相機，25-85mm變焦鏡頭之85mm，Ilford Delta(ISO400)，快門1/250秒，光圈值22。

圖下：500mm鏡頭具有固定的光圈及有限的景深。這裡港口的牆垣十分清晰，而遠處的漁般則顯得快要脫焦。使用這種長鏡頭時，為防止相機搖晃，必須使用較快的快門速度以及三腳架。
Nikon FM2相機，500mm鏡頭，Ilford Delta(ISO400)，快門1/2000秒，光圈值8。

裝配篇

工作清單

買架握起來舒適且操作容易的相機。通常附有內置自動捲片馬達的相機可能會較重。

決定您是需要一架自動曝光的單眼反光相機，或是希望對曝光模式握有某種程度的掌控權。

考慮您是否需要內置閃光燈？消除紅眼的預先閃光裝置？或者是可拆卸式的閃光裝置，附有電線並可與相機分離？

對您而言軟片自動前進裝置有多重要？您需要單張前進或者連續模式？

決定您需要哪些特殊設計，例如自動對焦、焦點追踪、雙重曝光等。

購買一架機身搭配一個變焦鏡頭，可能會比標準鏡頭更符合您的需要。

單眼反光相機的使用

使用單眼反光相機的樂趣在於，它可以搭配各式各樣不同的配備，而使它的用途更為廣泛。不妨選擇一架你所需要的相機，但是儘量在設計上不要太複雜。雖然微電腦科技這使得基本攝影步驟更為簡化，但是攝影者本身創造發揮的空間，也因此受到限制。所以，其後的單眼反光相機在設計上，將控制權再度歸還給攝影者，使他在操作上，可以選擇不同變化的曝光模式，或者也可採取忽略不用的方式。

如果使用相機的次數很頻繁，您不妨可以遵循一些例行步驟，以使操作上更為簡便。例如，安裝軟片時，可以撕下印有軟片型號、數量的包裝盒蓋，然後將它塞在機背的備忘匣上。或者，許多相機有一個軟片讀數窗，從它們你可以看到軟片盒本身所顯示的相關資料。

若是您的相機有手動前進裝置，在一開始安裝時，可以多捲入軟片的前一兩格，來確保它安裝妥當。雖然這樣作，可能會使您損失第一格照片的完整，但是與整捲底片因沒安裝妥當所造成的損失比起來，還是值得的。並且請檢查計數器，以確定軟片已妥當地安裝及前進。還有一個好主意提供您參考，就是每拍好一張照片後，順手往後撥一格，預先為下一張照片作好準備。

為了避免機身搖晃，請以最穩定舒適的姿勢握好相機，再輕輕按下快門鍵，可不要用力猛壓，而造成晃動。當使用慢速快門（四分之一秒至三十分之一秒）時，最好把身體靠在樹幹或柱子上，或者將手肘倚著牆壁或桌子。也可將相機的肩帶纏繞在手腕上，幫助您保持機身穩定。

圖：Nikon 801相機頂端的液晶顯示螢幕，提供相當豐富的資訊。例如關於：測光系統，曝光模式，軟片感光度設定，軟片前進模式，裝片，自拍器，曝光捕正，軟片感光度，快門速度，光圈／曝光補正值，軟片張數計，多重曝光，軟片前進及退片，(a)PH：電腦程序自動曝光，S：單張拍攝。(b)S：快門先決式自動曝光，CL：低速連拍（每秒二張）。(c)S：快門先決式自動曝光，CH：高速連拍（最快每秒三點三張）。(d)光圈先決式自動曝光。

運動攝影或拍攝任何快速動作時，快速自動捲片馬達將是不可或缺的裝備。Nikon F4於自動捲片馬達上有一轉盤，最高可調至連續快拍每秒五點七張。

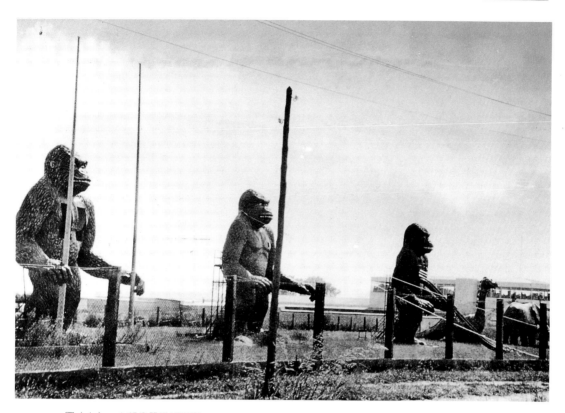

圖（上）：大部分單眼反光相機的快速快門，不但可以拍攝出行進中的車子，也能從行駛中的車輛內，向外拍攝飛馳過的景物。這張照片中的大猩猩雕像，豎立於西班牙卡達(Cadaque)的公路旁，攝影者在車輛行經此地時快速拍下了這幅作品。Nikon F4相機，25-50mm變焦鏡頭之35mm，XP2軟片，快門1/1000秒，光圈值8。

圖（下）：單眼反光相機的長變焦鏡頭，使您可以自由地選取景物中的一小部分，並且快速的框景，而不會驚動拍攝對象。Nikon F相機，85-250mm變焦鏡頭之250mm，柯達Tri-X軟片(ISO400)，快門1/500秒，光圈值8。

工作清單

先熟悉基本操作技術，享受拍攝出成功照片的樂趣，再進一步嘗試其他不同的拍攝手法。

在不必使用鏡頭的時候，記得蓋上鏡頭蓋，並且使用氣刷清除鏡頭上的毛髮灰塵，再用布或拭鏡紙擦拭。

更換軟片時，順便用氣刷清理相機內部。

更換鏡頭時，檢查鏡頭的後組鏡片部份是否清潔，並且機身是否能順利契合。

在測試裝備時，不妨嘗試使用XP2軟片，因為它可以在C41沖印機之下，快速地沖印出作品來。

曝光

　　所謂曝光控制，指的是控制投射於底片的光量。為了讓軟片受光，光圈必須打開一段時間，而打開的時間長短，則由快門控制。光圈有大小之差異，同樣地，它打開的時間長短，也有所不同，如果說要得到某一特定之曝光值，在快門速度越慢的情況下，光圈必須要越小，反之亦然。舉例來說，一個由1/500秒的快門速度及光圈值為4所創造出的曝光值，等同於快門速度1/250秒配合光圈值5.6，或者是快門速度1/15秒加上光圈值22，所得到的曝光值。因此，您不必非得使用自動曝光，相反地，若了解上述這種關係之後，您可以自由地選擇拍攝靜止動作，或者是強調動態效果，並且還能夠用它來選擇焦點位置，或增加景深的長度。

圖（左上）：在這張照片，由於使用自動設定，曝光表所測的是背景的光線（陽光照耀下的岩石峭壁），因此測出的結果使光圈縮小，而前景部分過暗。您不妨可以採取過度曝光一至二級的方式，或者使用輔助閃光燈，來矯正這種情況。其實，只要是在光線分布均勻的情況下，就如上圖這張由Afresco咖啡館眺望港口的照片，自動曝光還是可以成功地使用。

圖（下）：快門速度在1/1000秒至1/800秒之間，可以捕捉靜止畫面，相反地，1/25秒的快門速度，可以在畫面上顯示出球及球拍的慢動作。若快門速度變慢，則光圈必須縮小（也就是使用更大的數字），以製造出相同的曝光值。

圖（左上）：希臘修士正站在卡福(Corfu)修道院中。由於陰影部份濃密的色彩，使得這幅作品呈現高貴尊嚴的感覺，這是在一般豔陽照耀下所無法製造出的氣氛。使用較大的光圈時，記得仔細留意焦距，因為光圈開得較大，則會產生有限的景深。相對地，在它右旁的作品中，白色的門柱及砂色的建築，在陽光下產生明亮活潑的韻律感。本作品中使用小光圈，因此有較大的景深。最左圖：Linhof相機，65mm鏡頭，Ektachrome 100度正片（拍攝時以ISO 150測量），快門1/125秒，光圈值5.6。左圖：Linhof相機，65mm鏡頭，Ektachrome 100度正片（增感為ISO 150），偏光鏡，快門1/60秒，光圈值16。

裝配篇

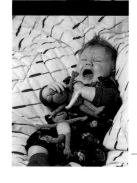

圖（右下）：第一張照片使用自動曝光。測光表讀到的是海水明亮的反射光，因此會自動減低兩級，而產生較暗的影像。第二張是採取過度曝光一級的方式，來矯正這種背光效果。上圖：Nikon FE相機，Tokina 50-250變焦鏡頭，Kdachrome 64度正片，200mm鏡頭，快門1/250秒，光圈值8。下圖：Nikon FE相機，Tokina 50-250變焦鏡頭，Kdachrome 64度正片，250mm鏡頭，快門1/250秒，光圈值5.6。

圖（左下）：逐漸曝光(bracket)指的是，採取比所測得的曝光值(EV)更亮或更暗的曝光來拍攝照片。在這三格畫面中，第一張是增加一級曝光，第二張採正常曝光，而第三張是減少一級的效果。建議您在處理較棘手的光線時，使用增減曝光程序，將使您掌握較大的勝算。上圖：Hasselblad相機，500mm鏡頭，Fujichrome 400度正片，快門1/250秒，光圈值16(+1EV)。中圖：Hasselblad相機，500mm鏡頭，Fujichrome 400度正片，快門1/250秒，光圈值22（正常）。下圖：Hasselblad相機，500mm鏡頭，Fuj ichrome 400度正片，快門1/250秒，光圈值32(-1EV)。

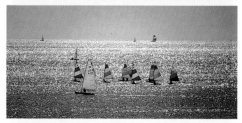

工作清單

先忽略自動設定，試著自行採用不同光圈及快門速度組合。

試試超過一級、正常及減低一級的曝光，再比較其結果。

如果對所要拍攝的曝光情形有任何懷疑，不妨採逐級曝光的方式。

若有一個較暗物體在明亮背景之前，或者恰好相反，請先讀取物體本身的曝光值，鎖定此曝光值（或設定曝光補償）之後再重新構圖拍攝。

寶麗來（拍立得）相機

能在一秒鐘內產生照片，實在相當令人興奮，而且也是很實用的一件事。一架寶麗來快照相機，提供這種幾乎是立即顯相的服務，它可以當作正式拍攝的參考，或者是贈送他人的禮物。這種相機有內置閃光燈，即使在大太陽下也可以使用。它所使用的軟片，比一般三十五厘米軟片昂貴。許多中型及大型相機，能使用專業的寶麗來軟片，作為在使用一般傳統軟片攝影之前，預先對畫面的光線、曝光、構圖、化裝及道具等效果之評估。它產生的相片大小，則受底片大小所限制，但是最大的寶麗來相機，可以產生20x24吋的相片。

圖左：這張寶麗來影像是經由多重程序式相機的連續拍攝功能，在同一張寶麗來軟片上，經過五次以上曝光而創造出來的效果。經由這種方式，也可用來拍攝出四個相同或相異的影像。廣角鏡頭也可以夾在相機前拍攝。

工作清單

在旅途中，拍張寶麗來快照當作小禮物，送給曾經助您一臂之力的人。

可以將寶麗來相機作為一個圖像式的筆記本。比方說，當您在尋找適當的地點或是有潛力的買賣時，可以用來作為臨場記錄。或者，您也可以用來作為保險索賠的佐證。

仔細研究寶麗來軟片所顯現的影像，檢查景深、構圖及動作，並且確定快門沒有問題。然後就可安心地使用傳統的軟片重新拍攝。

圖右：Studio Express是一架方便的寶麗來相機，可以立即在一張31/4x41/4吋寶麗來彩色軟片上，顯現出四張重複或相異的務像。稱為Model 403的護照用相機，附有身份證用之塑膠壓片材料。

圖（上）：本照片是使用多用途的P600SE相機所拍攝的哥薩克傳統民俗服飾。這種相機對立即人像攝影很有用處。它有三個Mamiya鏡頭：一個75mm廣角鏡頭，另一個為127mm普通鏡頭，還有一個150mm人像專用鏡頭。每個配有卡口鏡座及手動光圈設定。這種相機可以使用黑白或彩色的31/4x41/4吋底片。彩色的寶麗來底片拍出的攝影作品，具有溫暖豐富的色澤，影像細膩，可以用來翻拍或放大。寶麗來P600SE相機，Polachrome正片（ISO40）。

圖（中）：665型中度反差黑白正/負片(ISO80)提供可回收的底片，也可使用在適合31/4x41/4吋軟片規格的寶麗來相機。

圖（下）：許多大型中型相機適用寶麗來背盒，讓以便您拍攝測試照片，預先了解拍攝出來的幻燈片或者是照片，經過正式沖印後看起來的效果。彩色寶麗來顯影時間要花一分鐘，黑白則是二十秒。寶麗來600SE相機，127mm鏡頭，665型軟片。

中型相機

120mm及220mm軟片適合許多不同相機使用,例如6x6cm、6x7cm、6x12cm及6x17cm相機。Ma miya6x6相機及Pentax6x7相機看起來像是較大的三十五釐米相機,而且拍攝方式也相同。其中有些使用捲裝軟片的相機是單眼反光式,例如Hassebald,有的則是雙眼反光式相機,例如Rollei,另外也有測距式相機,例如Mamiya6x6相機。

比起三十五釐米相機使用中型相機最大的好處是能產生四倍大的影像沖印時也不須再放大。它的影像品質較高,適合用於雜誌、手冊、月曆、邀請卡、明信片或廣告作品。

圖右:使用捲裝軟片的中型相機,在設計上都是可調整式,並且可更換鏡頭,附有銀幕及可中途更換的片盒。它們適用不同種類軟片,例如35mm、6x4.5、6x6規格及寶麗來片包。

工作清單

更換軟片時使用氣刷清除灰塵,並用棉花棒清理死角。

檢查機背有無殘留軟片包裝紙,或者片門有無毛髮。

旅行或拍攝重要照片之前,先拍一張測試照片,檢查鏡頭、景深及快門,尤其是慢速快門。

拍攝貼在牆上的報紙是很好的測試,可作為鏡頭各角落是否銳利的指標。

圖左:方型規格可經垂直剪裁作為人相照片,或者也可經水平剪裁作為風景照片。若是作為廣告出版用途,照片本身可當作成品或樣本。Hasselbald相機,140-280mm雙焦鏡頭,Ektachrome 200度正片,快門1/125秒,光圈值16。

圖上：當您需要一幅掛在牆上的巨照，或者想將照片轉印成明信片、邀請卡或日曆，使用中型相機可以得到比三十五釐米相機更高的畫質。中型相機本身看起來也較具專業性，它可以幫助您贏得拍攝對象更多的信任感，而且又不似大型相機有出外景時的不便。Hassel bald相機，60mm鏡頭，Ektachrome 200度正片，快門1/60秒，光圈值22。

圖左下：一架6x6相機使用6x4.5底片一捲，將可拍攝十六張照片而非只有十二張。如此在拍攝人像或風景時，您可以有較多機會得到滿意作品。Hasselbald相機，60mm鏡頭，Ektachrome 100度正片，快門1/125秒，光圈值86。

圖右下：多數廣告都要求至少中型規格的照片。這張為德國啤酒商所拍攝的照片，已經足夠到放大後仍可保持原有畫質。這幅廣告的目的是為使消費者將1930年代雍容華貴的時尚和產品產生聯想。Hasselbald相機，120mm鏡頭，Ektachrome200度正片，快門1/125秒，光圈值11。

廣角相機

　　當價位越來越低的全景相機不斷地量產時（請產閱『即可拍相機及迷你相機』），價位較高的三十五釐米相機及中型廣角相機使用者，亦隨之穩定成長中，尤其對風景攝影愛好者而言，更是偏愛後者。後者包括了Horizon202，Panorama，Widelux，Roundshot，Noblex，Linhof612、617，Fuji6x9，617Panorama/Technorama等機型。它們有廣闊的視野，使畫面呈現宏偉壯麗的氣氛，類似電影的寬螢幕或巨型廣告看板產生的效果。使用廣角鏡頭時，靠近鏡頭的物體或畫面邊緣會有變形的現象，這種現象是好是壞、是令人興奮或者困擾，就只看使用者如何利用它了。若您對廣角相機有幾許心動，不妨租一架來試試看吧。

圖中：Widelux超廣角相機的轉動裝置(clockwork rotating mechinism)會導致曝光不均勻。尤其在大片平坦的區域，例如天空，將特別明顯。使用可快速沖洗的測試片(C41)觀察結果，若有必要還有機會重新拍攝。

圖下：蔡司環景相機(Roundshot)是屬於反射鏡全景相機(reflex mirror panorama camera)，有35mm及120mm兩種規格。旋轉式鏡頭嵌於相機中央，拍攝時軟片捲於滾筒上。相機的視角可以經由遙控器，從九十度調整到二百七十度。一張涵蓋三百六十度視角的照片，以三十五釐米機型來說，必須用掉等同於六格三十五釐米的6x36mm軟片。光圈值為22時，在定焦鏡頭上可達到二十二呎的景深。這張作品攝於倫敦西敏寺橋一端，使用三角架。Roundshot相機，Kodak Ektar 25度軟片，快門1/15秒，光圈值16。

工作清單

裝個新電池確保旋轉式相機運作正常。
儘量使用三角架或緊固裝置。
戴上遮光罩，防止過多光線對廣角鏡頭的干擾。
試試利用變形的效應，來創造出憾人的效果。

圖上:除了風景之外,也有許多其他適合全景拍攝的題材。在馬來西亞這座寺廟中,鎢絲聚光燈為日光增添了溫暖的色澤。拍攝時最好可以使用三角架,但為了避免對敬神儀式產生干擾。所以不妨儘量使用快速方便的相機,例如Linhof6x12相機,它能拍攝六張120mm軟片或是十二張220mm軟片,而它的65mm鏡頭,可以達到三十五釐米相機的20mm鏡頭所涵蓋的範圍。Linhof6x12相機,65mm鏡頭,Agfa 200度軟片,快門1/30秒,光圈值8。

圖中:使用閃光燈時,可以將光圈降二級來強調天空的戲劇性效果。攜帶式的Norman閃光燈覆上遮光片,光線只打在女主角身上。廣角相機使作品具有史詩般的氣氛。Linhof6x12相機有8mm的鏡頭升降鏡頭,能有效地移動鏡頭幫助矯正垂直線的變形(請參閱『特效鏡頭』)。機身傾斜使取景涵括三分之一天空。或者您也可以使用三角架將相機倒轉,使畫面呈現三分之二的前景及三分之一的天空。Linhof6x12相機,65mm鏡頭,Fujichrome100度正片,快門1/1250秒,光圈值16。

大型相機

　　爲了方便放大所需的高品質影像，特別是作爲廣告及高級人像，大型相機在設計上是使用散裝軟片。軟片爲個別的散頁，而非整捲。常用規格爲5x4（12.5x10cm），5x7（12.5x17.5cm），8x10（20x25cm）。不像精心設計的傻瓜相機以及單眼反光相機，這種使用單頁底片的相機，在構造上較爲基本。它有一個前框支架支撐鏡頭、快門及光圈。另外加上一個防光蛇腹連接後框支架。後框支架有對焦用的對焦屏，藉著傾斜、移動或搖動前後框支架，可以改變視野、景物外觀及照片清晰度。

圖左：藉著傾斜前方的鏡頭，可以得到相當大的在焦距範圍內的前景及背景。鏡頭可以傾斜或向兩側搖動，加強選擇區域的對焦。Sinar 8x10，300mm鏡頭，快門5秒，光圈值45。

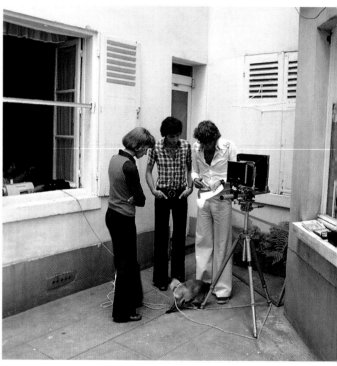

圖右：大型相機十分笨重而且須要三角架支撐。除了價格昂貴之外，大型相機還須配合許多裝備及精確的掌控（請參閱『光采奪目』）。練習使用大型相機時，可以先嘗試便宜的黑白軟片，即使過期也不要緊。

工作清單

鏡頭可以各方向移動來控制對焦及矯正變形。例如矯正建築物垂直線向中央聚攏的現象。

檢查手調角度,確定鏡頭在傾斜時不會脫軌。

5x4相機的單張底片可以使用紙盒,外景時可減輕攜帶軟片的重量。

圖:大型單張底片使小細節依然清晰。例如散落地上的零碎物品以及窗內拎著T恤的男人。甚至連在櫥窗內的畫,細節還十分清楚。這張照片使用閃光燈並且長時間曝光以留下光影閃爍的效果。Sinar8x10,360mm鏡頭,Ektachrome100正片,快門1秒,光圈值22。

數位技術

　　隨著數位技術的發展，我們對相機、軟片的認知將有所改觀。數位化相機及磁錄相機雖然已經問世，但是若要完全取代傳統相機的地位，仍須幾年的努力。柯達的PhotoCD能將您喜愛的照片經過掃描存入光碟，還可在家中的電視播放。CannonION磁錄式相機，能在可重覆使用的二吋磁片上儲存五十五張影像。磁錄式相機可以連接錄放督機或個人電腦，但是一般來說，它的影像品質仍無法達到傳統相機的水準。

圖上：磁錄式相機的影像品質仍無法與傳統軟片相比，但是它的優點在於能馬上在電視上觀看、容易建檔編修並可儲存在錄影帶上。這對於拍攝難得的特殊畫面十分有用。能夠捕捉特別的表情並作成照片。

圖左下：CannonION磁錄相機，拍攝下這群剛由教堂做完堅信禮出來的親友們，並將所拍攝的影像，作出如上圖的定格畫面。但是一般來說，它的影像品質仍無法達到傳統相機的水準。若要達到操作簡單、價廉物美廣受消費者喜愛的地步，仍須假以時日。

圖右下：這張威士忌廣告是由電腦合成三張不同規格的正片，並加上細節處理。背景的天際線攝於多倫多(a)圖中是當地的建築師事務所，利用週六員工休假時所拍攝(b)，前景的廣告產品則是攝影棚內的作品(c)。(a)Linhof6x12相機、前升降鏡頭。Fujichrome400度正片。(b)Hasselblad相機，Fujichrome 100度正片。(c)Sinar5x4，150mm。

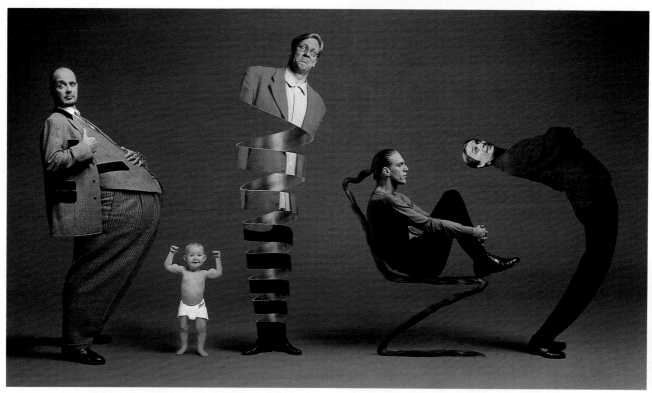

圖上：多數照片在出版之前都經過電子掃描將影像
數位化。尤其在廣告中，圖片在印刷前通常先經過
影像處理。許多影像資料館也以數位化的方式傳送
或儲存影像。為了展現Barco影像處理系統的性

能，倫敦修像館利用攝影師馬可凡耶(Malcolm
Venville)所拍攝的十張畫面，將其中四位導演及一
個嬰兒經過拉長、彎曲及纏繞的處理，創造出這幅
特殊的作品。

圖下：這張構圖上分為八個部份的信用卡經由電腦
合成。照片是在攝影棚內，將相機架在離模特兒九
呎高的臺架上，再往下俯拍的結果。Sinar5x4，
90mm鏡頭，Ektachrome 10I度正片，快門1/60
秒，光圈值22。

A Visa can entertain you in 400 British theatres.

VISA

IT'LL MAKE YOU FEEL AT HOME HERE.

廣角、超廣角及魚眼鏡頭

　　若想製造特殊效果或是詭異扭曲的影像時，試試魚眼鏡頭（配合三十五釐米相機使用的6-9mm鏡頭），它將帶給您無窮的樂趣。尤其是超廣角鏡頭（10-20mm），在面臨十分緊迫擁擠的場景時，亦或是當您想對目標來個特寫又想囊括清晰的背景時，使用它有相當不錯的效果。許多專業攝影師，特別是攝影記者，通常愛用24mm、28mm或35mm鏡頭，作為他們的必備「標準鏡頭」。因為他們知道，使用廣角鏡頭作特寫，可以製造出較50mm鏡頭更為搶眼的效果。必須注意的是，魚眼鏡頭會使所有直線產生筒型畸變，尤其在畫面邊緣更是明顯。若機身有所傾斜，則會使垂直線產生向中央聚攏的現象。

圖（右）：使用廣角鏡頭所的拍攝人像攝影作品，藉著強調鼻子及下巴，使得作品有更為戲劇化的效果，而非美化攝影對象。這位是喜劇演員史達比·凱，他的手貼近鏡頭並支配了整個畫面。28mm鏡頭涵蓋了74度之範圍。Nikon F2相機，28mm鏡頭，Kodak Plus-X軟片（ISO125），快門1/60秒，光圈值22。

圖（左）：魚眼鏡頭產生的扭曲現象，能達到可謂誇張的地步，只是稍稍改變一下視點，就使整個構圖及排列方式產生相當大的變化。它的景深很長，可以使前景背景都容納在焦距內（請參閱景深篇），在這種廣角鏡頭的涵蓋範圍之下，請特別留意您的雙腳，一不小心就有可能被攝入鏡頭。Nikon FE相機，8mm鏡頭，Ektachrome200度正片，快門1/8秒，光圈值8。

工作清單

除非您另有特殊目的，否則請特別留意您的雙足是否有可能被攝入鏡頭。

為了加強身歷其境之感，使用廣角鏡頭時請儘量靠近景物。

嘗試不同的視點，例如將相機往上或下傾斜，以製造出戲劇性的透視效果。

若拍攝當時無法仔細地構圖，不妨使用廣角鏡頭，之後再作畫面的剪裁處理。

涵括前、中景及遠處景物，使廣角鏡頭拍攝之照片有深度感。

使用後記得取消內置濾鏡。

多數相機有觀察景深按扭，它縮小光圈以指示清晰度的範圍。

圖（上）：一個20mm超廣角鏡頭涵蓋了94度的視野。由於垂直線被廣角鏡頭所誇張，因此建築物的圓頂及尖塔很明顯地向內傾斜。而在影像的中央部分，扭曲變形的情形會減低到最小程度。Nikon 301相機，20mm鏡頭，Fujichrome 200度正片，快門1/250秒，光圈值11。

圖（下）：一個16mm的鏡頭產生一整張涵蓋170度視野的照片。地平線只有當它跨過畫面中央時才是水平。在畫面的下半部，地平線於邊緣向上翹起，而在上半部它則是向下彎曲。這可以用來製造戲劇性的效果，但是如果使用過度，看起來會顯得過於賣弄。Olympus OM-2n相機，16mm鏡頭，Kodachrome64度正片，快門1/250秒，光圈值16。

標準鏡頭

就三十五釐米相機而言，50mm鏡頭一般來說被稱為標準鏡頭。許多相機通常搭配一個標準鏡頭一起出售。但是，現在漸漸地也有單單出售機身，或改為搭配一個變焦鏡頭的銷售方式。標準鏡頭所涵蓋的視野，大約和人眼相似，而且沒有透視上的扭曲變形。由於50mm鏡頭的透鏡元件安排位置最適當，因此它通常也有著最佳的光學品質。因為量產的結果，標準鏡頭通常價位不高，而且較比其長或短的鏡頭而言，感光程度更佳（即有範圍較大的光圈）。標準鏡頭的焦距長度約相當於一格軟片之對角線。就三十五釐米軟片而言，其實在理論上標準鏡頭之長度應為43mm。大型相機有較長焦距之標準鏡頭，例如使用6x6(21/4)規格軟片的相機，標準鏡頭應為80mm。

圖（右）：只要是在不須保持距離、不須改變透視感、或者不需要使背景脫焦的情況下，使用標準鏡頭是很理想的，例如用它來拍攝這群甕中之「鴨」，即符合上述條件。NikonFE相機，柯達200度彩色軟片，快門1/90秒，光圈值8。

工作清單

因為標準鏡頭所涵蓋的視野，大約和人眼相似，因此很適合初學者使用。
畫面可以經過剪裁，以製造較為戲劇性的效果。
可以水平或垂直地拍攝畫面，以達到多種用途。
如果您習慣使用多種不同焦距的鏡頭，試著侷限自己使用標準鏡頭，這對於訓練眼睛在正常透視感下尋找所需畫面，是很有用的練習。

圖（左）：標準鏡頭擁有範圍較大的光圈使您可以在較暗的光線下拍攝。結果所造成的選擇性對焦，可以達到令人印象深刻的效果（請參閱景深篇）。Nikon相機，50mm鏡頭，Ektachrome 200度正片，快門1/30秒，光圈值2。

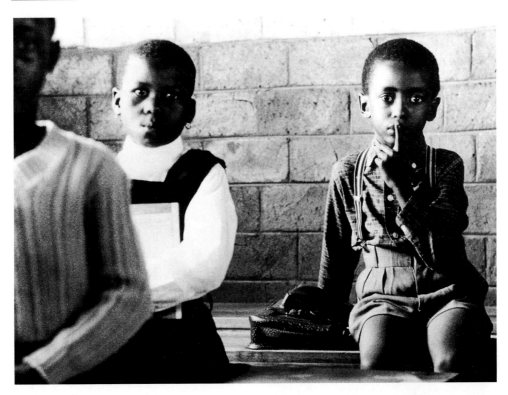

圖（上）一張由品質良好的標準鏡頭所拍的照片，
在經過剪裁放大後仍能保持清晰的影像。原本整張
照片拍攝的是一群學童上課的情形，大家正努力思
索老師所出的問題。畫面經過剪裁之後，這位小男
孩成爲了主角，由於他帶著些微不安獨坐一角，而
使整幅作品似乎訴說著另一個不同的故事（見畫面
剪裁）。Nikon F2相機，50mm鏡頭，KodakTri-X
軟片(ISO400)，快門1/60秒，光圈值2。

圖（右下）標準鏡頭能快速地捕捉景物，並且比廣
角鏡頭更能將主題及背景區分開來。NikonFE相
機，50mm鏡頭，柯達400度軟片，快門1/500秒，
光圈值8，使用柯達彩色相紙沖印。

圖（左下）交疊而握的雙手，對標準鏡頭來說是一
個不錯的素材。特寫加強了選擇性對焦的效果，使
觀看者的注意力集中在手指上。

望遠鏡頭及望遠加倍鏡

　　望遠鏡頭會使透視感產生線性壓縮(compress linear perpective)，使畫面呈現較為平面的效果。在人像攝影上能美化拍攝對象。望遠鏡頭的特點是能將景物的一小部分獨立出來，並推進難以接近的對象，例如在偷拍、運動攝影或拍攝野生動物時非常有用。在特定的光圈下，它較廣角鏡頭的景深為淺，這會讓背景模糊而使主題突出。為防止相機搖動，儘量使用快速快門或三角架。最重要的是，使用至少和焦距長度一樣的快門速度。例如當使用150-250mm的望遠鏡頭時，要使用1/250秒或更快的快門速度，而300-500mm的望遠鏡頭時，使用1/500秒或更快的快門速度。若多風時就必須達到快門速度1/2000秒。

圖：使用長鏡頭時要特別注意對焦。若對焦準確的話，一個品質良好的鏡頭，將可以拍攝下肉眼所無法看見的微小細節，例如在畫面上倫敦國會大廈右手邊的電視天線。望遠加倍鏡裝在鏡頭與相機之間，輕便不貴又可以延伸現有的焦距長度。一個x2加倍鏡使焦距長度變為二倍，但必須增加二級的曝光值x3的加倍鏡，延伸原有焦距三倍，但同樣地您必須增加三級曝光。加上加倍鏡後，畫面品質降低，失去清晰度（例如第二張照片的右方尖塔即是第一張照片中左方的尖塔）。左圖：Hasselbald相機，500mm鏡頭，Agfa RS50Plus，快門1/30秒，光圈值8。右圖：Hasselbald相機，500mm鏡頭，Agfa RS50Plus，快門1/8秒，光圈值8。

工作清單

使用較快的快門速度或利用三角架、緊固裝置，防止相機搖動也可使用自動定時裝置，在攝影之前將相機安置穩當。

反射鏡頭有固定光圈，因此只能使用更改快門速度來調整曝光值。

確定主要拍攝對象是否清晰，長鏡頭的焦距十分緊迫。

使用自動對焦時，先將鏡頭對準物體表面，使自動對焦裝置開始運作。

當使用特長焦距鏡頭時，取景前先使用小型雙目視鏡檢查所攝之景象。

圖上：在正式場合或慶典儀式中，通常較難接近拍攝對象。在邱吉爾的喪禮中，拍攝者從高處有利位置拍攝到亞特理爵士的鏡頭。特長鏡頭使左側的衛兵在畫面上壓縮成一直線。NikonFE相機，600mm鏡頭，Ektachorme 200度正片，快門1/125秒，光圈值8。

圖右：中型望遠鏡頭非常適合人像攝影，它不會誇張臉部特徵，也不會太逼進攝影對象。

長鏡頭及小光圈使背景失焦而主體顯得突出。NikonFE相機，105mm鏡頭，KodakTri-X（ISO400），快門1/125秒，光圈值8。

圖下：中型望遠鏡頭會使透視感壓縮，而強調了畫面上三劍客的統一感。側光強調鼻子的輪廓，使他們的表情看來更堅定果決。Hasselbald相機，150mm鏡頭，Ektachorme200度正片，diffuser one，81c濾鏡，快門1/60秒，光圈值32。

變焦鏡頭

　　原本更換鏡頭是件非常耗時的差事,但變焦鏡頭使它變得快又簡單。藉著拉遠推進以取得一系列構圖,並迅速準確地拍攝,讓您省下更換鏡頭的時間,用來考慮各種不同的拍攝角度(請參閱『推進鏡頭、連續攝影及結婚進行曲』)。多數鏡頭在推進拉遠時,不須重新對焦。變焦鏡頭最大的好處是可搭配微距攝影的設備(請參閱微距攝影及近攝環)。在今日變焦鏡頭影像品質已可以跟定焦鏡頭相提並論了。

圖:變焦鏡頭可以輕易地對同一場景選擇不同的拍攝方式,首先,拍個整體場面,然後推進拍攝個別的景物。逆光(contrejour)拍攝時變焦鏡頭較定焦鏡頭容易出現光斑的問題。左:Nikon801相機,50-300mm變焦鏡頭之300mm,Ektapress1600度軟片,快門1/4000秒,光圈值5.6。/中:Nikon801相機,50-300mm變焦鏡頭之300mm,Ektapress1600度軟片,快門1/4000秒,光圈值5.6。右:Nikon801相機,50-300mm,Ektapress1600度軟片,快門1/1000秒,光圈值11。

工作清單

使用變焦鏡頭時先推進對主要對象對焦,再拉遠重新構圖。

嘗試在曝光過程中推拉變焦鏡頭,創造特殊效果。

請更加小心地握住變焦鏡頭因為它們較定焦鏡頭有更多的元件。

使用遮光罩及濾鏡,尤其是漸層鏡,以減少光斑(請參閱『漸層鏡及偏光鏡』)。

用途最廣的變焦鏡頭可能是25-50mm變焦鏡頭或是50-250mm變焦鏡頭加上微距透鏡。如果只有一個變焦鏡頭,28-85mm加上一個x2的加倍鏡,即可以涵蓋所需(請參閱望遠鏡頭及望遠加倍鏡)。

圖左下：變焦鏡頭讓您可以快速地框景，在完成一個不錯的構圖的同時，也能兼顧捕捉孩子們臉上的表情。Nikon相機，43-86mm變焦鏡頭之43mm，KodakTri-X(ISO400)，快門1/60，光圈值5.6。

圖右：使用Monita的影像鎖定系統(Image Locksystem)使動態攝影變得較爲容易。只要按一下鏡頭上的按鈕，當對象接近時，變焦鏡頭就會爲您鎖定它的大小，並且會亦步亦驅地跟隨著它，以保持相同的大小及焦距。MonitaDynax 7xi相機，35-200mm變焦鏡頭，Polaroid Instant400度黑白正片，快門1/250秒，光圈值11。

特效鏡頭

專家級的裝備，能帶您探索另一個嶄新的世界。比方說水中相機，就為攝影開啓了另一扇新的視野（請參閱『水底世界』）。UV鏡頭用來矯正紫外線，在以紫外光為主要光源的科學攝影時，就可派上用場。有環形閃光燈(flashring)的醫學攝影鏡頭，用以拍攝昆蟲或作為醫學用途。各式各樣的鏡頭能改善影像效果，比方說顯微鏡頭(microscope lens)，透視修正(perspectivecorrection)或位移鏡頭(shiftlens)等，而另外也有一些鏡頭，會造成變形的效果。在鏡頭前放置半反射鏡(half-silvered mirror)，拍攝投影機所造成的正投影背景，可同時結合兩個不同影像。

圖左：透視修正或位移鏡頭應用於建築攝影可防止會聚垂直(converging verticals)現象。維持同樣的相機水平下，鏡頭的部份可以上下移動。圖中顯示 Hasselba ld 40mm及100mm鏡頭和位移系統。Nikon 28mm及35mm移動鏡頭是專為三十五釐米相機設計。

工作清單

顯微鏡頭下的彩色水晶放大後將是十分美麗耀眼的圖畫租個有投影設備的攝影棚使用自己的幻燈片製造投影效果購買移動鏡頭前，先租一部試試其性能。攝影雜誌常有特殊攝影的專題報導您可以由此得到適合採行的資訊

圖右：有些型式的顯微鏡配上光電管(photo-tube)或相機座，能連接單眼反光相機，並藉著滑桿調整顯微鏡內的稜鏡，將光線由接目鏡轉至相機內。使用彩色軟片時，請注意保持色彩平衡，考慮使用燈光片或在白色光源下使用日光片。

圖上：當機身向上傾斜，以拍攝高大建築物時，會產生會聚垂直的現象，雖創造出戲劇性的影像，但相對的也失真不少。第二張照片，雖然攝於同一位置，經過透視修正鏡頭後，會聚垂直現象得到了修正。Hasselbald相機，40mm鏡頭，Afgachrome50度正片，快門1/15秒，光圈值22。上：未使用轉動鏡頭，下：使用位移鏡頭。

圖右下：使用正投影設備 (Front projection) 讓您不需離開工作室一步，就可得到雄偉壯麗的背景。一架的投影機放置於相機右方，將彩色幻燈片投影於鏡頭前的半反射鏡，影像穿過半反射鏡沿著鏡頭偏轉，投影於物體後方的高反射螢幕上。Hasselbald相機，80mm鏡頭，Ektachrome 100度正片，快門1/60秒，光圈值11。

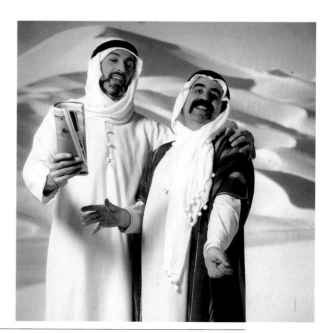

微距攝影及近攝環

微距鏡頭能讓您拍攝出實物同等大小的作品，比方說拍攝眼睛，其大小可填滿整格35mm的正片或負片。許多變焦鏡頭有微距攝影功能。望遠鏡頭加上微距設備，可以拍出一隻滿格的蝴蝶，而不會在拍攝時驚擾到它。在微距攝影的設定上，景深非常之小（請參閱景深篇）。雖然可藉著縮小光圈增加景深，但是焦點之臨界點依然十分緊迫。一般鏡頭配上特寫設備或近攝環之後，可以作為微距攝影之用。加上蛇腹可幫助您更有效掌握對焦。此外，使用特寫鏡頭或近攝設備，可襯著窗光或燈箱翻拍正片。翻拍時建議您在正片後放張描圖紙以柔化光線並均勻照明。想要使幻燈片生動起來嗎？利用加上微距設備的攝錄放影機，翻拍下三十五釐米的幻燈片，您隨即就可接上電視展開一場精彩的表演。

圖上：微距鏡頭可讓您對小昆蟲作更近接的拍攝，展露出他們身上繁複的花紋。NikonFE相機，Tokina 50-250mm變焦鏡頭on macro，Kodachrome64度正片，快門1/125秒，光圈值8.5。

圖上：第一張是由標準鏡頭所拍攝的蘭花，其後在鏡頭後部加上三個特寫，得到了更進一步的照片。
左：Olympus OM-2nFE相機，50mm鏡頭，快門1/60秒，光圈值11。上：Olympus OM-2nFE相機，50mm鏡頭加x3近攝環，快門1/60秒，光圈值11。

圖左上：拍攝眼睛時，請留意反射光、窗戶或閃光燈（請參頑皮家族。）若有可能，請利用能產生顯著反光的照明設備，例如閃光環或閃光燈上罩上遮片。Hassbald相機，近攝配備、近攝環及250mm特寫鏡頭，快門1/125秒光圈值32。

圖下：望遠鏡頭加上微距設備，使您不必唐突地接近拍攝對象。
Nikon FE2相機，Tokina 50-250mm變焦鏡頭on macro，Ektachrome 1600度正片，快門1/125秒，光圈值16。

工作清單

在微距攝影中，焦點通常十分緊迫臨界點；請使用小光圈，並儘量保持機身穩定。
最好能使用三腳架。
先以放大鏡檢查花朵或人物臉上，是否有肉眼所不易發覺的瑕疵。

景深

　　景深在攝影上，熟悉景深就如打高爾夫熟悉揮桿動作，或踢足球熟悉發球一般。能駕御它之後，您將擁有和以往不同水準的表現。藉著控制畫面的那一部分要容納在焦點範圍中，您可以創造深度感及戲劇性效果，並主導觀看著注意力集中的焦點。基本上，景深就是焦點平面前後可接受的清楚範圍，光圈越大（即越小的 級數）景深愈淺，對於要將景物那一部份容納在焦點範圍較有選擇性。

　　您也可以將雜亂分擾的背景放在焦點之外，使目標在整體中突出。廣角鏡頭較望遠鏡頭可產生較長的景深。許多鏡頭都在不同的光圈值上指示不同的焦點長度。許多單眼反光相機有預觀景深按鈕，使您可以預觀在焦點範圍之中的區域。

圖：藉著使用廣角鏡頭及小光圈，可製造非常深的焦點。畫面中的馬匹從離鏡頭一呎處到三十呎處都在焦點範圍內（請參閱『廣角超廣角及魚眼鏡頭』）。NikonFM相機，28mm鏡頭，Ektachrome 200度正片，快門1/60秒，光圈值22。

圖上：鏡頭對著牧羊犬對焦，使它在畫面中看起來十分清晰。使用小光圈以維持足夠的景深。相當快的快門速度使拍攝對象的動作靜止，並防止相機不致產生搖晃。Nikon相機，85-250mm鏡頭，Ektachrome 200度正片，快門1/250秒，光圈值11。

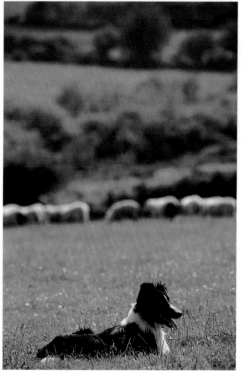

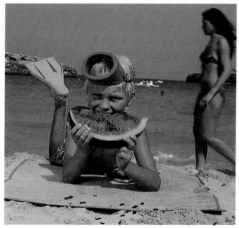

圖右：這裡使用相當大的光圈，將視覺焦點集中在男孩及西瓜上。背景中的女士在不干擾主題的情況下，增添所在地之氣氛。Hassel bald相機，250mm鏡頭，Ektachrome100度正片，快門1/125秒，光圈值8。

圖左：若這張照片拍攝時使用小光圈，背景將清楚呈現在畫面上，則主題將失去它的重要性。因此在這裡使用大孔徑光圈，讓背景中的羊群焦落在焦點範圍之外。NikonFE相機，Tokina 50-250mm鏡頭之250mm，Kotaachrome64度正片，快門1/500秒，光圈值4。

工作清單

藉著使用小光圈（即較大的級數）及慢速快門來增加景深長度。

搭配廣角鏡頭(35-40mm)使用的輕便型相機，可產生不錯的景深。

使用三角架或緊固裝置，以防止相機在使用慢速快門時搖晃。

若需精確測量，可以使用小捲尺來測量長度。

軟片感光度

　　所有軟片都有感光度的讀數,以指示它們的感光程度,所謂感光程度也就是畫面在感光乳劑上成形的速度。軟片感光度讀數有二種系統,一為美國標準局(ASA)所設定,另一是德國工業局(DIN)系統。今日則由國際標準局(ISO)統一製定並為全球普遍使用。它同時結合了ASA及DIN讀數,例如軟片讀數為ASA200或24°DIN在今日即表示為ISO200/24

　　讀數越高表示軟片感光度越高,也就是軟片對光線的敏感度越高,ISO100的中感光度軟片,感光度為ISO 50軟片的二倍,同理,其感光度也是ISO200之軟片的一半。低感光度軟片(ISO25-25),有細膩的粒子結構,使畫面非常清晰並能放大到16X20吋以上。一般而言,當軟片感光度增加,粒子變得越粗,色調範圍也會減少。多數軟片現在都有感光度編碼,相機可自動讀它並設定軟片感光度。

圖左:若您想創造出印象派的風格,使形體動作模糊地呈現在畫面上,那您就必須使用慢速快門。想要創造這種影像,必須使用感光度低的軟片,因為若在光線充足的情況下,使用高感度軟片,即使光圈調到最小,仍然要使用快速的快門,如此,就無法產生晃動的影像了。Nikon相機,105mm鏡頭,Kotachrome 25度正片,快門1/8秒,光圈值22。

圖右:粒子細膩的中感光度軟片(ISO64-100)能產生豐富飽和的色澤。只要不是拍攝快動作或者光線昏暗的狀況下,在一般正常情況使用它都有非常理想的效果。

工作清單

　　高感光度軟片(ISO400-1600)在通過機場的X光機檢查時,較容易受到損害。尤其是當軟片通過許多架機器,使X光容易產生累積效應,損害更嚴重。可以考慮使用防X光鉛袋,但若經過為察看袋中內容物而增強的X光時,袋子的保護就無效了。

許多軟片可以過增感作用使軟片感光度提高,若增感三級則ISO100變為ISO800,ISO1600則變為ISO 6400(請參閱『彩色正片』)。

請特別留意無感光度編碼的軟片,例如寶麗來正片。

圖上：左圖使用粒子非常細膩的軟片拍攝，影像清晰並且真實呈現自然色彩。右圖使用粒子較粗的軟片，則呈現色溫偏紫的現象，並且在陰影處相對地細節較不明顯。

右圖：Nikon 801，28-85mm變焦鏡頭之35mm，Fuji RSP（ISO 1600以ISO1400測光），快門1/500秒，光圈值22。

圖下：為了避免相機使用特長鏡頭時容易晃動的困擾，高感光度軟片讓您可以使用較快的快門速度。海景是在一個多風的日子所攝，使用手提反光相機。Nikon相機，500mm鏡頭，Fujichrome P1600D正片（增感為ISO 1400），快門1/4000秒，光圈值8。

黑白照片

　　許多偉大的攝影傑作都是黑白作品。黑白作品除了具有獨特魅力外，黑白軟片還讓您有機會嚐試學習基本的暗房技巧（請參閱黑白照片沖洗）。拍攝黑白照片時請記住，您平常所熟悉的繽紛色彩，會轉為同明度的灰色。亮紅色、藍色及綠色若沒有經過適當的濾鏡增加反差，在黑白照片中會呈現相同的的灰色調。紅色濾鏡能增加照片中紅色部分的亮度，並使其他色彩暗淡，所以照片若有口紅，將會呈現近乎白色的效果。同理，綠色濾鏡將突顯綠色部分，而黃色及澄色濾鏡則用來使藍色天空變暗，藉以襯托白雲，也可以用於人像攝影上，藉以淡化斑點，減少肌膚的瑕疵。

圖左：中感光度軟片清晰地現細部，並在這位喜劇演員亞瑟慕勒的臉上藉著細緻的明暗變化刻畫出豐富的層次感。Hasselbald相機，120mm鏡頭，Kodak Plus-X(ISO125)，快門1/125秒，光圈值32。

圖右：具有粗粒子效果的高感度軟片，使畫面中原本的戲劇表演，呈現報導攝影的臨場感。粗粒子的黑白影像常用以刻畫雄壯的題材。在高感度軟片下，可以使用快速快門拍下靜止動作。

工作清單

依爾福(Ilford)XPZ黑白軟片，可以在任何彩色沖印間使用C41沖印機於一小時內沖洗完成。它能在彩色相紙上藉著製造近似色調來呈現不同色彩。

高堅(Cokin)濾鏡架的適應度高，而且使用方便。讓您能在拍攝同時穿過不同濾鏡。

若您的相機沒有內置測光表，記得在使用彩色濾鏡時增加曝光值。

拍攝具高度反差的景物時，可採取逐級曝光的方式。

使用粗粒子的高感度軟片，製造具感染力及創意的作品。

圖左：在沒有色彩競艷的情況下，黑白照片的構圖，在造型及設計上本身就更顯得重要。

依爾福XP2軟片可以在C41下於一小時內沖洗完成。

Hasselbald相機，50mm，IlfordXP2 (ISPO 400)，快門1/15秒，光圈值22。

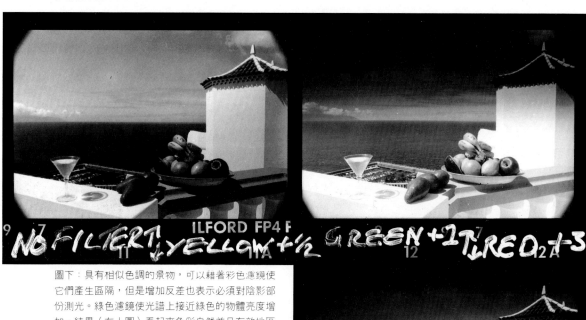

ILFORD FP4 F
NO FILTERT YELLOW +½ GREEN +1 RED₂+3

圖下：具有相似色調的景物，可以藉著彩色濾鏡使它們產生區隔，但是增加反差也表示必須對陰影部份測光。綠色濾鏡使光譜上接近綠色的物體亮度增加。結果（右上圖）看起來色彩自然並且有效地區分雲彩及水果。而橙色濾鏡使天空及海水變暗，使畫面清楚並強調質感，而且增加了落日下的反差效果。紅色濾鏡（右圖）使藍天幾乎變成黑色，同時也提高紅色及橙色物體的亮度。濾鏡會降低正常曝光值，以綠色濾鏡來說，必須增加一級的曝光量以維持正常曝光。而紅色濾鏡則需增加三級。Nikon801相機，28-85mm變焦鏡頭之35mm，Delta 400度軟片。

（左上圖）未使用濾鏡，快門1/60秒，光圈值22；
（右上圖）使用綠色濾鏡，快門1/125秒，光圈值22；
（右圖）使用紅色濾鏡，快門1/30秒，光圈值22。

彩色相片

　　彩色沖印軟片最大的優點之一就是其曝光上具有正負二級的寬容度。過度曝光或曝光不足的照片，在沖印過程中會經過自動矯正。彩色沖印軟片又稱為負片，它在沖洗後影像呈現負像形式，故以此稱之。當你再度見到正像之前要經過曬印的手續，而幻燈片或正片就不須經過這道處理。許多人使用彩色沖印軟片拍攝日常生活照，無論是親朋好友或者休閒活動。它也可以用來作為高級人像照片或是展示用照片。彩色沖印軟片的感光度級數由ISO25到ISO 3200。它們多數可以經由柯達C41或類似機器在一小時內沖印完成。

圖左上：拍攝物體時若有良好的照明，豐富的色彩，彩色相片也可以產生非常不錯的效果。藉著突顯色彩豐富的細節或對焦於互補色上，可產生具有強烈視覺效果的影像（請參閱『細部處理及色彩調和』）。Nikon AW相機，35mm鏡頭，Konica 100度軟片，自動曝光。

圖右：在本質上為單色調的景色中，一些微色彩的暗示可以創造賞心悅目的效果。細緻的棕色調使照片富有深度及氣質。在ISO值400的情況下，本張照片中的粒子可謂極小。Nikon801相機，28-85mm變焦鏡頭之28mm，Kodacolor 400度軟片，快門1/250，光圈值8。

圖左下：彩色負片可用來創造出效果滿意的黑白單色相片或棕褐色(sepia)相片。這張法國雲景是先曬印print成黑白再加上棕色調（請參閱『舊照新觀』）。NikonAW相機，35mm鏡頭，Kodacolor 400度軟片，自動曝光。

圖上：高感度日光片在鎢絲燈下產生橙／棕色的柔色
調。在放大超過6x8吋後，粒子依然清晰可見。高感度
軟片的柔化效果可以美化膚質。（請參閱『鎢絲及日
光燈照明』）。Nikon　801相機，105mm相機，
Ektapress 1600軟片，快門1/125，光圈值8。

工作清單

Kodak Ektar 25軟片，處理城市景觀及群衆景象
的微小細節十分出色。

Kodacolor 400是不錯的多功能軟片。

Ektapress 1600可以增感顯影二級到ISO值爲
6400度。

使用高感光軟片(ISO400-1600)拍攝模特兒時，
粗粒子可以柔化膚色。彩色負片能作成效果很好
的黑白相片，色彩不一定是喧嘩艷麗才美（請參
閱『單色調攝影』）。

圖下：雖然直接閃光燈（左）製造了粗糙平板的
照明效果，但它呈現景物原本眞實的色彩。不使
用閃光燈，藉著橙色檯燈所散發出的溫暖光輝，
使畫面充滿情調。NikonAW相機，35mm鏡
頭，Ektapress 1600度軟片。

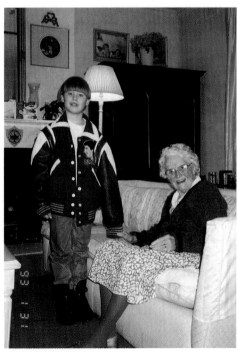

雖然直接閃燈（上左圖）所產生的是粗糙、
平調的影像，但是它卻帶來更眞實的彩色色
調；沒有加閃燈的圖片（上右圖）其粒子則

較細膩、且充滿氣氛，照明燈源以橙色檯燈
所散發出的柔和、溫暖色調爲主。
Nikon AW、35mm相機、Ektapress1600軟片

彩色正片

也稱爲透明片，幻燈片或反轉軟片，它可以產生較同感光度負片更細緻的高品質的正像。印刷出版上偏好使用正片。它們也用來作爲視聽展示，並可在沖印間或自己的暗房沖洗（請參閱『彩色沖印』）。它們能平衡日光燈、鎢絲燈或紅外線的色彩（請參閱『紅外線軟片和燈光片』，以及『鎢絲燈及日光燈』）。彩色正片的感光度範圍爲由ISO 25至ISO1600。一般來說，當感光度增加時，影像的清晰度及色彩飽和度會減低。

你可以藉著增感顯影的方式，提高E6正片的有效感光度、反差及粒子度，使它對光線有更爲敏感的反應。增感作用(uprating)使您能夠在昏暗光線下拍照或是拍攝靜止動作。

圖左：彩色正片除了能帶給您鮮艷的色彩、清晰細膩的粒子外，還能捕捉微小細節。比方說照片上的路標。Nikon，25-50mm變焦鏡頭之35mm，Kodachrome25度正片，使用偏光鏡，快門1/125秒，光圈值5.6。

工作清單

對正片而言，判斷正確的曝光值比負片重要。

標示經過增感或減感處理的軟片。

在不同的光線情況下，嘗試增感一級、二級、三級和四級。

軟片廠商並不鼓勵增感三級以上。柯達正片在增、減二級之後的效果，不是很理想。若不小心在拍攝時將，軟片感光度設定得太低，使得軟片有過度曝光的現象，則沖洗時就必須使用減感程序。沖洗時藉著減少顯影時間，來校正一級的曝光。但是這樣會使畫面呈現偏淡藍色的現象。溫暖的Salmon81B濾鏡，能減低增感二格以上所產生的偏酒紅色現象。20黃色濾片可以用來校正減感二級產生的偏藍結果。

圖右：若您想強調色彩的豐富性及飽和度（純度），最好使用低感光度軟片，當光線不充足時，可以使用慢速快門拍攝靜止物體。Nikon AW相機，35mm鏡頭，Fuji Velvia (ISO50)，自動曝光。

圖上：高感度軟片的粗粒子效果，爲照片增添不少氣氛。這裡因直接對著陽光拍攝，而產生位於屋頂上的光斑，使情境更加迷人。Linhof 6x12相機，65mm鏡頭，Agfa100度軟片，快門1/125秒，光圈值22。

圖中：藉著增感作用，即使在光線昏暗的場景下，仍可呈現陰影部分的細節。增感一級時，請將相機上的軟片感光度轉盤，調整爲原軟片感光度數的二倍。如此軟片將會曝光不足，但是可以在沖洗時藉著延長顯影時間來矯正。Linhof 6x12相機，65mm鏡頭，Agfa1000度軟片（增感爲ISO 2000），快門5秒，光圈值32。

圖下：增感一至二級，會產生粒子較粗且色調微弱的影像。照片中偏藍的夜色與室內溫暖的燈光產生對比。當軟片經過增感作用後，通常會犧牲它的清晰度。Linhof6x12相機，65mm鏡頭，Agfa 1000度軟片（增感爲ISO 4000），快門1秒，光圈值22。

寶麗來（拍立得）軟片

　　寶麗來公司(Polaroid)生產各種結合了顯影所需化學物質的軟片。快照軟片在派對或休閒活動時很受歡迎。專業者在正式拍攝傳統照片前，會先使用剝除式立即顯像軟片，用以測試曝光、道具及景物等等各部份（請參閱『寶麗來相機』）。寶麗來也生產三十五釐米立即顯像正片，它可以在特製的沖洗器內顯影，方便外景時使用。正片在三秒鐘之內就可以完全晾乾，馬上觀看。上述這些軟片，包含PolaChrome、高反差PolaChrome彩色軟片、PolaPan連續色調軟片和PolaGraph高反差黑白軟片。

　　彩色或黑白寶麗來軟片也可以沖印在相紙上，31/4x41/4吋或5x4吋片包或者5x4、8x10規格的單張底片，都可作這種處理。最常使用的軟片感光度範圍是由ISO 40到ISO 800。

圖左下：使用正常三十五釐米相機拍攝的立即顯像正片，能在寶麗來自動沖洗器(AutoProcesser)下顯影。它在設計上為手動發電，因此適合外景使用。

圖右下：這張由光纖電管照明的作品，使用的是PolaGraph 400高反差黑白軟片。

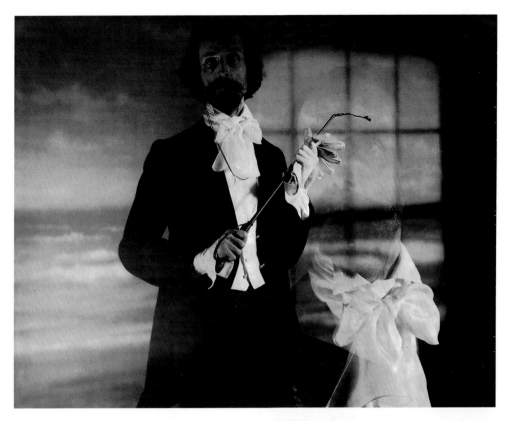

圖上：畫面上拿著馬鞭的紳士，是一張經過雙重曝光的作品，使用中反差彩色軟片所拍攝。先將左邊第一次曝光所得的影像，以及透過聚光燈上的窗形圖案格板打出的欄影，描繪在螢幕上。待第二次曝光時，再將人物的臉孔對在窗戶位置上。使用單頁寶麗來Type804黑白底片產生超現實的效果。Sinar 8x10相機，Polaroid Type 809 (ISO 80) Type804 (ISO 100)，快門1/60秒，光圈值32。

工作清單

寶麗來軟片並沒有感光度編碼，因此使用傳統相機拍攝時，請記得設定軟片感光度。

寶麗來正片容易刮傷，請小心處理。目前市面上有防刮傷的特製幻燈片架。

寶麗來軟片能立即評估景物拍攝出來的效果，在遠離沖印設備的外景時是無價之寶。

圖右：PolaPan是中反差三十五釐米黑白正片。用來確定整個畫面品質時，效果不錯，並且和Plus-X軟片的景深相似。為達到半偏光效果 (semi-solarized)，將多重反差相紙顯影於Afga Neutol中十五分鐘。Nikon F4相機，Tonkina 50-250mm變焦鏡頭之65mm。PolaPan125，快門1/250秒，光圈值11。

紅外線軟片及燈光片

　　一些為專家設計的軟片,也能用來拍攝有趣與富有創意的作品。指光片可搭配閃光燈及濾鏡使用。紅外線軟片在生手手中,雖然難以預測所拍出的效果,但是可以為您創造出超現實的幻境。紅外線黑白軟片及紅外線彩色軟片是為航空調查所設計,它們對紅外線及能見光十分敏感,但是必須在使用有效濾鏡的情況下。一種配合紅外線黑白軟片使用,肉眼看起來不透明的濾鏡,只容紅外線波長通過。而雖然黃色濾鏡很適合false彩色紅外線軟片,有機會您還是可以多嘗試其他不同色彩的濾鏡。測光系統只對能見光起作用,因此曝光就得靠運氣。在正常的白晝光下先定ISO值為100,再逐級曝光各增減二級。若使用紅外線黑白軟片,對焦時請參照鏡頭上標記的紅外線對焦指示。紅外線彩色軟片,則使用正常方式對焦即可,但是請使用小光圈。自動相機如果使用廣角鏡頭,產生較大的景深,這時對焦會較為準確。

圖:使用彩色濾鏡及彩色紅外線軟片,能產生不同的效果。它能記錄下物體所反射肉眼所看不見的紅外線。使用逐級曝光法並強調曝光不足的部份以凸顯色彩的差異。紅外線彩色軟片能增加反差。

左:Nikon相機,28mm鏡頭,Ektachrome紅外線軟片,紅色濾鏡,快門3秒,光圈值22。
中:Nikon相機,28mm鏡頭,Ektachrome紅外線軟片,綠色濾鏡,快繼秒,光圈值22。
右:Nikon相機,28mm鏡頭,Ektachrome紅外線軟片,黃色濾鏡,快門1/2秒,光圈值22。

圖左上：相機安置在三腳架上作長時間曝光，記錄下紀念派對上燭光所創造出的「25」數字（請參閱『煙火與遊樂設施』）。閃光燈上的黃色濾鏡，恢復了人工光線干擾下的色彩原貌。Nikon 801相機，25-50mm鏡頭，Koda 340燈光片，快門1/4秒，光圈值5.6。

圖右：燈光片結合了覆上二層黃色膠片的閃光燈，一起「清除」前景同時由日光燈及鎢絲燈所產生的過多光線。（請參閱『鎢絲燈及日光燈照明』）。Nikon相機，25-50mm鏡頭，Kodachrome 160燈光片，快門1/160秒，光圈值4.5。

圖下：如果您有一架同步閃光槍，且相機其擁有後簾幕（rear curtain）功能，您可以結合周圍的光線及閃光燈，顯示出慢動作。在兩秒的曝光時間中，先推進變焦鏡頭，然後在曝光結束的時刻，趕快觸動閃光燈。Nikon 801相機，25-50mm鏡頭，Koda 340燈光片，Nikon SB24閃光燈，快門2秒，光圈值8。

工作清單

請在全黑的狀況下裝卸軟片，以避免它受光而產生濛霧。

嘗試不同的曝光及濾鏡。一開始先定ISO值為100，彩色軟片請使用雷登（Wratten）12濾鏡，黑白則使用雷登87濾鏡。

使用效果強烈的濾鏡，製造戲劇性效果。

人們容易對擺姿勢感到厭倦，因此在拍攝難度較高的照片之前，先於沒有包含拍攝對象下自行試驗效果。

為避免拍攝出偏橘或黃的照片，當鎢絲燈為主光源時請使用燈光片。

使用燈光片時，加上10（紫紅色）及81B濾鏡，以溫暖日光及日光燈下色溫偏藍及綠的現象。

装配篇

測光表

最普及的三十五釐米相機，擁有自己的測光系統，稱爲透過鏡頭測光(through-the lens或TTL)，這些相機內的測光系統，適合大多數的拍攝場合。一些TTL測光表，對整個畫面取一平均讀數。而中央重點的TTL測光表偏重對畫面中央區域測光。還有點測光表集中對一小區域測光。分區式測光表則強調畫面上不同區域。除此之外，還有獨立的手持式直接（或稱爲反射式）測光表，測量物體的反光量。入射式測光表，則是對著光源測光，測量的是物體的受光量。

分別測量天空和建築物中層的曝光指數，再以平均值作爲最後曝光標準。Nikon801、28-85mm變焦鏡頭、Kodaclor200軟片、快門1/125、光圈值11

圖左：點測光表是所謂直接（反射式）測光表，只讀取視角一度的區域。他可用來對畫面上數點作精確測光，再決定一平均曝光值。對於拍攝背光物體或遠處的動非常有用。

圖右：點測光表在這裡分別讀取了背景及小狗的曝光值。這張照片結果以兩者中間值拍攝。Nikon 801相機，28-85mm變焦鏡頭之40mm，Ektachrome 1600度正片，快門1/125秒，光圈值5.6。

圖左上：色溫測量表(colour temperature meter)對於拍攝混合光源十分有用。它可以藉著測量光線在卡文級數(degrees Kelvin)讀數，指示您使用何種濾鏡，以矯正色彩達到平衡。

圖右上：這台點測光表可以測量反射光及閃光燈讀數。這一台耐用且用途廣泛的Lunasix測光表可作入射式及反射式測光，也可測量閃光燈。入射式測光表之讀數並不受物體本身亮度的影響。

圖中：這一台Lunasix測光表告訴您明暗區域反差太大必須使用輔助閃光燈加強陰影部份細節。Nikon F2相機，28mm鏡頭，Kotachrome 64度正片，快門1/125秒，光圈值8。

工作清單

請明智地使用測光表，拍攝雪景、黑背景前之較亮物體、或是較暗，背光的物體時，可能需要曝光補償。

請選擇您希望正確曝光的物體，對著它測量讀數。

為求得中間灰，請將測光表對著灰卡或您的手測光。

對曝光若有所質疑，採用三分之一單位作正負二至三級的逐級曝光。

留意棘手光線的曝光數值，並且由錯誤中學習。

圖右下：分別測量陽光下人物及前景部份讀數，再以兩者中間值曝光，若有所懷疑不妨採用逐級曝光。Nikon FE相機，28mm鏡頭，Ektachrome 200度正片，快門1/90秒，光圈值5.6。

電子閃光燈

　　電子閃光燈解決了拍攝時光線不足的問題，也可以爲陽光下的物體增加照明（請參閱『輔助閃光燈』）。許多手提式閃光裝置具有電眼或感測器，能自動測量物體的反射光。當光線充足，可以達到正確的曝光時，它便會自動關閉。閃光燈的光量依距離迅速減弱：若距離爲二十呎（六公尺）時，閃光燈必須涵蓋十呎（三公尺）時的四倍範圍。許多輕便型相機及一些單眼反光相機，具有內置閃光燈。如此雖然迅速方便，但是由於閃光燈本身不能與相機分離，容易造成紅眼現象。

圖上：當閃光燈置於相機上方二呎時（上圖），它產生較直接補光更強烈且戲劇性的效果。反光傘（右上）的傘面，可以擴散光線，使照明更爲柔和。使用燈箱，及三個燈頭，經過個別調整，可以由一個電源組提供電源。如圖所示爲1500快速充電的Elinchrom燈光設備。上：Nikon 801相機，Kodak Plus X (ISO 125)，120mm鏡頭，快門1/60秒，光圈值11。

圖下：在暗室中可對著白牆拍攝連續多重閃光。這裡模特兒在開始拍攝時先向右傾，接著在十秒的曝光中慢慢移動。閃光燈使用四分之一電源，Elinchrom fish fryer閃光燈每一又四分之一秒再充電一次。Hasselblad相機，50mm鏡頭，Kodak Plus X (ISO 125)，快門10秒，光圈值11。

A slave unit is a useful little gadget, into which the sync lead of a flashgun can be plugged. The photocell inside the slave unit senses the flash from the main light source and triggers the supplementary flash. Several slave units and auxiliary flashguns can be used to provide light from a number of sources. In this shot, the flash on the camera held by Olympic skier Pietsch Muller triggered the built-in sensor of an Elinchrom flash 404 pack, which illuminated the set. *Hasselblad, 60mm, Ektachrome 100, 1 sec, f16*

圖左：由Elinchrom 101電源箱所供電的S 35閃光燈，從物體上方照射下活潑的光線，即使在快門速度1/250秒下仍然可見男孩的手部動作。電子閃光燈能製造生動的效果，而不是只凍結動作。不同的閃光燈頭，能於速度1/60至1/1500間燃亮，因而製造出各樣各樣不同的動作。Hasselbald相機，140-280鏡頭280，Ektachrome 200，fish fryer，快門1/125秒，光圈值22。

圖右：fish fryer放置在離地四呎近處，能提供柔和的光源。這幅作品更於閃光燈上加添Rosco柔光罩，進一步地柔化光源。
Hasselbald相機，120鏡頭，Ektachrome 200，fish fryer，快門1/125秒，光圈值22。

工作清單

拍攝重要照片前請裝上新電池。

標明裝入電池的日期及使用閃光燈之次數。

使用電池測試表，以測知是否需要更新電池，是經濟實惠的方法。

使用紙巾或手帕覆於閃光燈上，以柔化光源，或者經由牆壁及天花板反彈光線。

使用彩色牆壁或彩色反光傘能為照片增添色彩效果。

留意柔光罩是否遮住電眼。

改變閃光槍上的軟片感光度轉盤，以調整閃光燈散發的光量。

輔助閃光燈

　　輔助閃光燈為攝影開創了新的領域。不僅可以照亮背光的物體，亦解決了晴天時惱人的陰影，呈現陰影細部，使它不至於黑漆漆地一片呆板。同步閃光裝置搭配自動相機一起使用。當相機以及閃光燈皆為自動狀態下，快門會自動與閃光燈同步。隨著相機技術的日益精進，許多機種都具有這種輔助閃光模式。若曝光以四周光線為準時，它還會自動計算出正確的亮度，平衡閃光燈及日光的作用。

圖：若不是加上了一點同步閃光燈所提供的輔助光線，這位少女在逆光之下，將會成為全黑的剪影。Nikon 801相機，28-85mm變焦鏡頭之60mm，Kodachrome 64度正片，快速閃光燈SB24，快門1/125秒，光圈值8。

圖上：在陰沉的天色下，使用閃光燈以凸顯細節。這裡對著天空測光，並使用傘燈照亮前景，因此較前景更亮三級的天空，並不會曝光過度。Hasselbald相機，50mm，Ektachrome 64，快門1/305秒，光圈值22。

工作清單

即使使用固定閃光燈，您還是可以自己控制出光量。請於其上蒙一層紙巾，不但可擴散光源並可減低光線亮度。

使用紙巾或彩色膠片蓋住閃光燈的部份。

圖下：閃光燈的光線密度隨著距離而遞弱，因此，前景部份可能會過亮，而遠處則會較暗。小型閃光燈在二十呎遠處產生了一點效果。使用閃光燈拍攝群體照時，您可以藉著安排人物位置，讓每個人與閃光燈之距離相同，這樣就可以達到均勻照明的目的。Nikon AW相機，35mm鏡頭，Kodachrome 64，自動曝光。

攝影棚照明

　　許多攝影棚的燈光，結合鎢絲描繪燈指示電子閃光燈打光的方向。泛光燈箱為一體積二呎x三呎的大型燈光設備，適合作靜物攝影之用。最大型的泛光燈箱就如大型均勻燈 (swimming pool) 般大小，足夠可以為一大群人提供均勻的擴散照明（請參閱『交響狂歡節』）。長條燈擁有約五呎（一點五公尺）長的直條的閃光燈管，適合為攝影棚的背景布幕打光。攝影棚系統可以使用單一電源組，為不同的閃光燈頭提供電力，或者也可使用同時結合了電源及燈頭的完整閃光裝置。

圖左上：圖案格板 (gobo) 是一種開孔圖形卡片，放置於調焦聚光燈前，以創造趣味性的陰影效果，其形狀有窗櫺狀、雲、棕櫚樹或抽象圖案等等。

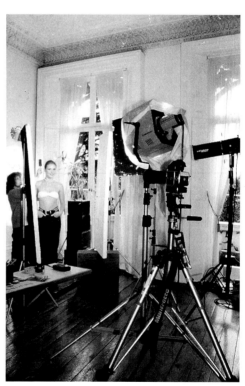

圖右：Elichrom 55閃光燈的亮度等同於電影中所使用的二千瓦聚光燈，（請參閱『鎢絲燈及聚光燈照明』）。它能製造出柔和但清楚的光線（請參閱『光彩奪目』）。遮光門，束光罩 (snoot)，及反光板用以控制光線的分佈，而柔光板則用以柔化光線。

圖下：光纖燈管由可彎曲的透明塑膠管組成，光線經由它而下，可用來創造奇特的光影，就如照片右上方所示。

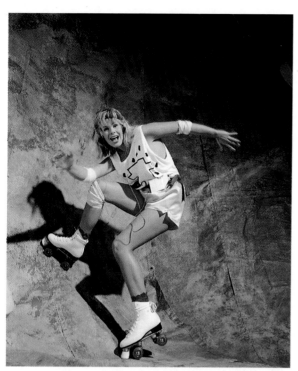

圖左上：這裡所使用的SQ44，為一種上有織物狀的方形反光板（請參閱『鎢絲燈及日光燈照明』）。它能提供適合靜物及人像攝影的強光。Hasselbald相機，60mm鏡頭，Ektachrome 200度正片，快門1/60秒，光圈值16。

圖右上：本張照片中，模特兒以手持麥克風般的姿勢，拿著一台光纖燈管，在臉上創造出了形像分明的燈光效果。另一台光纖燈管則照射在她的耳環上。Hasselbald相機，60mm鏡頭，Ektachrome 200度正片，快門1/60秒，光圈值16。

圖下：棕櫚樹狀圖案格板，是以三夾板所即興製造，並放置在主光源前。Hasselbald相機，60mm鏡頭，Ektachrome 200度正片，快門1/60秒，光圈值16。

工作清單

混合使用不同形式的閃光燈時，尤其在白色背景前，請測試它的色彩效果。

藉著有彈力的網球或跳躍的人物，測知閃光裝置的速度。

嘗試在閃光燈上使用不同色彩的膠片。

增加反光板及鏡子予以加強光線量。

請試著記憶不同的讀數，以加快您拍攝速度。

基本照明

　　這裡將介紹變換無窮的燈光戲法，讓您有充足時間嘗試不同角度及形式的打光方法。使燈光切合主題及您所要達到的氣氛。強光或未經擴散的光線，容易凸顯人物臉上的瑕疵直接光與擴散光則能淡化斑痕（請參閱『化妝』）。補充光可照亮陰影細部，白色及銀色的紙板可用來反射主要光源，藉著擴散或反彈光線，您將可創造更柔美自然的燈光效果。

（圖上），左至右：傍晚時分的窗光，在人物臉上造成的效果並不理想。在離模特兒十八呎處使用一台Elinchrom SQ44，並覆以手帕以製造柔和的側光。若未經小型圓形反光板反彈，光線可能還是太強。下圖左至右：在距模特兒四呎的右方，設置銀色反光傘，調焦聚光燈、及圖案格板位於相機右上方（請參閱『棚內照明』）。一台Elinchrom 35閃光燈，安置在

相機右上方，大約距模特兒六呎處。Nikon 801相機，85mm鏡頭，Ilford XP2軟片。
（上左至右）：快門1/15秒，光圈值1.8，快門1/60秒，光圈值11，快門1/60秒，光圈值32。
（下左至右）：快門1/60秒，光圈值8，快門1/60秒，光圈值22，快門1/60秒，光圈值22。

裝配篇

圖左：藉著卡紙及保麗龍，製造柔和的反彈光。Hasselbald相機，140-280mm變焦鏡頭之180mm，Ilford XP2軟片，快門1/125秒，光圈值5.6，Kodagraph paper。

圖右上：本照片使用由Elinchrome S35閃光燈，於離模特兒五呎遠處打下側光。當使用大型相機的長鏡頭時，可使用光圈值為64的小光圈以創造出硬邊效果。Sinar 8x10相機，360mm鏡頭，Ektachrome 200度正片，快門1/60秒，光圈值45。

工作清單

先使用35mm（C41）拍攝初步測試照片，測試燈光效果。

嘗試不同打光形式及角度，以創造戲劇性的效果。

使用不同的閃光速度，以製造不同動作效果（請參閱『電子閃光燈及動作』）。

使用不同材料來擴散光線，例如：描圖紙、薄棉布及網子。

使用白布或紙片，反彈主光源的光線至陰影區域。

此老人所受的照明是由來自Strobe City Pack所裝設電力5000焦耳的閃光燈板（7呎6吋×4呎）所發出。若想使光線更加銳利且具戲劇效果時，可在某些特定部位加裝遮罩。Sinar 8×10 相機、360mm 鏡頭、Ektachrome 200 軟片、快門 1／60秒、光圈值 f4.5

鎢絲燈及日光燈照明

　　鎢絲燈及日光燈照明，對日光片的色彩有顯著的影響。為重現鎢絲燈照明下的色彩原貌，請使用燈光片或加上80 B濾鏡，或者也可不考慮周圍光線，使用閃光燈。日光燈會使照片產生色溫偏綠的現象，這可藉由使用濾鏡矯正。濾鏡所過濾的光量，則視日光燈管的形式及使用年限而定，但是一般而言10-30CC（色彩矯正）紫紅色濾鏡，即可達到矯正目的。

圖左上：若景物只採用部份的人工照明，請不要不經思索就採用燈光片、閃光燈或濾鏡。

這裡使用日光片，並且未加上濾鏡，但是不錯地處理了以下三種不同光源：日光燈鎢絲燈及日光。即使結果看來有些缺乏真實感，但仍然創造出悅目的視覺效果。Nikon FE相機，28mm鏡頭，Ektachrome 200度正片，快門1/90秒，光圈值5.6。

圖右上：左方的Elichrom SQ44閃光燈及右方的S3S照明燈，為珠寶展示提供了鎢絲描繪燈光。攝影棚內的鎢絲燈光，為大塊區域提供有效地照明。模特兒附近的對焦燈(Red Head)提供了額外的光線，使光圈值縮小為64時，對焦更為方便。

圖下：這裡除了日光之外，條狀日光燈為照片增加偏綠色調。使照片中，位於馬來西亞可倫坡的太平洋大飯店，大廳上的寶藍色標誌，產生更佳的色彩效果。

本來應該採用紫紅色濾鏡以矯正色溫，但是結果就無法如此搶眼。Linhof相機，65mm鏡頭，Ektachrome 100度正片，快門3秒，光圈值16。

圖上：桌燈溫暖的光線，結合了對準背景並覆蓋
藍色膠片的閃光燈。附有月形開孔圖案的SQ44燈
頭，加上柔光板，創造了窗外的一彎明月。
Hasselbald相機，60mm鏡頭，Ektachrome 200
度正片，快門1/15秒，光圈值11。

圖下：藉由罩上綠膠片的電子閃光燈，矯正了左方
雕花圖案所透出的日光燈，映在模特兒及貓兒身上
的偏綠色調。為了矯正整個畫面色溫偏綠的現象，
在鏡頭前加上10紅色及20紫紅色濾鏡，並在右方的
閃光燈上加覆紅色膠片。使用加上兩層紅色膠片的
閃光燈打亮建築物內的男人，使他看起來表情冷
酷，並且調和了模特兒的紅髮及身上的服飾。
Hasselbald相機，60mm鏡頭，Ektachrome 200度
正片，快門1/15秒，光圈值8。

工作清單

對焦燈（Red head）是一種功率750瓦特的鎢絲鹵
素燈，為方便對焦提供額外的照明。

為了矯正鎢絲燈所產生的溫暖澄色光輝，請使用
81 B濾鏡，燈光片或閃光燈。

隨身準備滅火裝備：裝備起火請用二氧化碳滅火
器，紙張道具用火即可。鎢絲燈十分危險，容易
會損傷柔光紙表面或使它著火。

試著在鏡頭前加上不同濾鏡。例如：10-300CC
紫紅色濾鏡所能矯正日光燈的色溫。

在日光燈照明下，試著使用閃光燈加上20CC紫
紅色濾片。

燭光及特殊照明

　　隨著感光度高但是粒子細緻的(ISO 1000 -1600)軟片問世，在燭光搖曳下拍照不再是件難事。況且即使是使用低感度軟片(ISO 25-64)可將相機安置於桌子或三腳架上，在光圈調至全開下，使用1/4秒以上的快門速，還是能夠給予充分的曝光。請參考物體本身的測光讀數，而非對整個畫面測光。拍攝時不妨採取逐級曝光方式，以得到不同的效果。燭光映在人物臉上，能減低皺紋出現，創造出令人滿意的效果。若物體距離夠近，可將燭光當成單一光源，不然，也可加上電子閃光燈或鎢絲燈補充光量。

　　嘗試不同的軟片及各式各樣的光源，比方說街燈、桌燈及日光燈，您將可創造出不尋常的色彩及各式各樣的氣氛。總括來說，霓虹燈耀眼、鎢絲燈溫暖，而日光燈則會造成色溫偏綠的現象（請參閱『鎢絲燈及日光燈照明』）。夜色中的商店櫥窗十分上鏡頭，日光片可爲它製造溫馨氣氛。請將廣角鏡頭靠著櫥窗，除了可防止光線反射，並可保持鏡頭的垂直。在長時間曝光中並可穩定機身，還可防止玻璃反彈閃光燈光線而產生之光斑。

圖：爲使用閃光燈能增添畫面請調，並避免小孩子被不斷的閃光所分心。然而這裡全開的光圈，只能產生有限的景深。Nikon FE相機，35mm鏡頭，Ektachrome 200度正片，快門1/60秒，光圈值2.8。

圖左上：閃光燈用以照亮整個畫面，而慢速快門捕捉了燭光的溫暖光輝。這幅作品中，僧侶的左臂的動作，創造了類似從衣袖冒出火焰的幻象。閃光燈上的粉紅／金黃 (salmon/straw) 濾色片，維持了作品氣氛。Hasselbald相機，50mm鏡頭，Ektachrome 200度正片，快門1秒，光圈值22。

工作清單

帶把迷你手電筒，小至可銜在嘴中，以幫助您重新安裝底片，或在黑暗中檢查相機設定。

使用不同軟片，包括燈光片。

超過1/30秒的長時間曝光時，請以輕型三腳架支撐相機，並且使用快門線及自拍器。

拍攝距燭光一呎的人物，然後增加至少一級曝光。採用逐級曝光方式。

於自動閃光燈上貼上黑色膠帶，避免它破壞情調。若需要閃光燈照明時，撕去一些即可。

嘗試在電子閃光燈上使用不同色彩的濾片／膠片，例如：在燭光下使用粉紅 (salmon)、金色、紅色濾片。

在鏡頭前使用塗抹凡士林的UV濾鏡，或者是光學鏡片。

圖右上：在夜晚中若鎢絲燈為主要光源使用燈光片可準確呈現色彩原貌。這裡若使用閃光燈，會掩蓋周圍光線，而減低作品的衝擊力。Nikon相機，50mm鏡頭，Ektachrome 200度正片，快門1/60秒，光圈值4。

圖下：減低閃光燈的電力，就不會使四周的光線完全覆沒在其產生的強光之下。可藉著減少閃光設備電力的輸出，或是在閃光燈上覆以膠布遮掩，來達到這個目的。

Nikon FE相機，85mm鏡，Ektachrome 200度正片，快門1/30秒，光圈值8。

創意照明

　　從儲藏室到家裡的房間，任何地方都可以作為您的攝影棚。理想的話大約是十二呎至十五呎見方的空間，在那兒您可以利用經過控制的方式，變換不同燈光，以達到畫面所需的效果（請參閱『棚內照明』）。也請考慮裝上通往其他房間或走道的折疊門，以增加房間大小。一開始先從靜物著手，您可以儘管嘗試不同的光線，即使花去更長的時間，它們也不會有半句怨言。然後呢可再嘗試以小動物、親友、小孩為拍攝對象。建議您最好將牆壁漆成百分之三十的灰色，以減少由布景反彈不必要的光線。若您的專長是靜物，漆成黑色則非常理想。

圖左上：當光線穿越卡紙上不同形狀的剪影，會造成光線分裂的現象。主要光源是一架Strobe及SQ44銀色反光板。Hasselbald相機，Ektachrome 200度正片，快門1/60秒，光圈值45。

圖下：拍攝測試照時（上），糟糕！模特兒嘴裡的鑲牙出現在鏡頭上，在最後拍攝時，藉著抬高頭部擺出優美如雕像般的姿勢，巧妙地予以遮掩。在模特兒臉部上方不遠處，朝左架設一台Elinchrom S35閃光燈，亮度約等同於一部二千瓦特的聚光燈。使用佛瑞司耐鏡頭（Frensel lens）讓您可以變換25-70°的涵蓋範圍。Sinar8x10相機，360mm鏡頭，Ektachrome 100度正片，快門1/60秒，光圈值45。

圖上：一台Strobe 泛光燈箱及兩個長條燈，分立於白色背景兩側。前景部份兩個長條燈，經過白色保麗龍板反彈，使陰影部份變得較爲柔和。模特兒搖動纖腰造成群擺飛揚的效果。而所謂Fish fryer是由可彎曲燈架供電的大型光源。Sinar 5x4相機，90mm鏡頭，Ektachrome 200度正片，快門1/60秒，光圈值22。

圖中：慢速快門配合鎢絲燈及電子閃光燈，造成圖中小喇叭手及低音貝斯手的動態效果。
Hasselbald相機，60mm鏡頭，Ektachrome 100度正片，快門1/4秒，光圈值22。

工作清單

嘗試不同光源及與物體之間不同的距離，並經由
不同材料擴散光源，例如棉布、網子、紙巾。
利用鏡子或強烈的反射板，以減少燈光的耗費。
使用黑白軟片嘗試新技巧，缺少了色彩的紛擾，
您將可更專心研究燈光本身的效果。
租用燈光器材前，請先使用閃光燈測光表，以得
知需要多少光亮。

圖下：背景部份的陰影，是由一台聚光燈加上窗形圖案格板和植物狀罩片所形成。
Hasselbald相機，140-280mm鏡頭之175mm，
Fujichrome 400度正片，快門1/60秒，光圈值45。

燈光控制

　　如果您不喜歡景物眞實的一面，那就試著改變它吧！攝影賦予您掌控權，再創它們新風貌。採用創意的打光方式，爲您的作品製造特殊氣氛及幻象。藉著爲鏡頭加上B81濾鏡，能爲寒冬冷冽的光線增添暖意。請在窗戶貼上中性濃度濾鏡，以平衡明亮的外光及室內光線，並且使用電子閃光燈照亮房間。您也可以在室內拍攝日夜顚倒的景象，只要在窗戶上覆蓋一層藍濾色片，就可以達到偷天換日的效果。加上了閃光燈、長時間曝光及多重曝光等技巧，您將可玩出一場豐富的燈光遊戲。爲了拍攝動作變化，請使用鎢絲燈、閃光燈及深色背景。先對著主題燃亮閃光燈後，再使人物前後左右地移動，就可以拍出形影移動的效果。

圖右：照片中的頭部，屬於跪在人偶後的人物。在曝光過程中，關閉了前景的輔助燈，因此並不會記錄下任何動作的移動。長時間曝光，使屋內的鎢絲燈光能夠顯現在畫面上。小型煙槍產生的煙霧，則幫助擴散了ElinchromSQ44在前景所造成的強光。Hasselbald相機，60mm鏡頭，Ektachrome200度正片，快門5秒，光圈值22。

圖左：當面臨室內陰涼及室外寒冷的光線時，在單長條燈上覆一層橘色濾色片，溫暖了長廊，並且爲鏡頭加上81C濾鏡以溫暖周圍偏藍的光線GHasselbald相機，50mm鏡頭，Ektachrome 200度正片，快門1/15秒，光圈值11。

工作清單

試驗各種不同的光線來源，特別是有關鎢絲燈、閃光燈和日光燈的均衡照明。

在閃光燈前塗上不同色彩的凝膠即色光以改變畫面中的心情。

襯景的金屬錫薄可當作便宜反光板使用。

可嘗試使用泡棉包裝、描圖紙和棉紙作爲散光器；請記住，泡棉或細薄棉布的圖案將出現在散光器的表面定位點上。

嘗試使用閃光燈、閃光燈上加畫圖紋、或在黑暗中使用火炬光來作重覆曝光的攝影。

圖上：陽光照耀在靠著窗口的男士身上，而室內則顯的較爲陰暗。在這裡，打光的主要目的是爲使光線看來自然。在這辦公室內的陽光效果，是藉由一台聚光燈（404電源箱供電）及窗形圖案格板所造成（請參閱『棚內照明』）。經由壁架支撐，強烈的頂光由上而下照亮了書桌（ElinchromSQ44，由404電源箱供電）。經過遮擋，因此光線只能直射而下。天光的效果是由一台斜掛在牆上的迷你聚光燈所造成。（由101電源箱供電）。

Linhof6 12相機，Ektachrome 100度正片，快門1/8秒，光圈值32。

圖下：這裡採用的是上方自然的陽光，加上三呎長的Strobe長條燈補光，燈上覆蓋橘色濾色片。左方的工作設備反射燈光，製造了彷彿爐火映掩的溫暖光澤。Fuji 6x7相機，Ektachrome 200度正片，快門1/30秒，光圈值8。

有趣的濾鏡

　　想要使黯淡的天色鮮活起來嗎？不妨在光線中加入額外的亮光，或者是使用濾鏡來變幻出一場視覺遊戲吧！在適度使用下，各式各樣有趣的濾鏡，將讓您創造出令人耳目一新的作品（請參閱煙火與遊樂設施及獨光與特殊光線）。單單檢視濾鏡本身，並不能預料拍攝的結果，必須透過單眼反光相機，才可看出色彩如何地變化、影像如何分裂，或光線如何折射。比方說Colorburst、星茫鏡(Starburst)、Cosmos、Gallaxy、Nebula等特效濾鏡，都能使光線折射（偏轉）或繞射（分解）。它們在點光源下可發揮最佳效果。請旋轉濾鏡以找出對輻射光而言的最適角度。試試同時結合數個濾鏡，它們將帶您進入超現實的奇幻世界。

圖右：牙買加海邊遊艇後的夕陽，本身不需添加任何濾鏡，已十分上鏡頭。但是為了多些選擇，使用不同濾鏡多拍幾張作品是值得的。這裡使用了Nebula濾鏡及天光線(skylightfilter)，除了製造出框景的光暈外，更使天空產生雙日競輝的效果。

圖左：在鏡頭加上星芒鏡向著落日拍攝，產生一束由光源輻射的溫暖餘暉。OlympusOM-1相機，50mm鏡頭Hoya Nebula濾鏡，Kodachrome 64度正片，快門1/60秒，光圈值11。

工作清單

使用彩色濾鏡以變換氣氛，或者使用繞射濾鏡以從光源創造出光譜，以及可變稜鏡(Varioprism)以分裂影像。

嘗試使用或者不使用濾鏡以創造多種變化。

旋轉濾鏡觀察效果的變化。

同時結合數個濾鏡以創造出奇特的效果。

試試在前景擺上幾面鏡子。

圖上：高堅(Cokin)所出產的彩色創意組合(Colour Creative Kit)，攜帶式的塑膠盒內有十二款彩色濾鏡。在這裡使用柔焦鏡使輪廓柔和，紫色濾鏡則增加老車站的羅曼蒂克及懷舊氣氛。Hasselbald EL相機，120mm鏡頭，Ektachorme200度正片，快門1/60秒，光圈值8。

圖左下：在這幅照片中，加上可變稜鏡(Vario prism)增添理髮院活潑氣氛。NikonFE相機，35mm鏡頭，Ektachrome 200度正片，快門1/60秒，光圈值2.8。

圖右下：三像稜鏡(three-way Vario prism)將歌手兼吉他手Ralph Mctell的影像一分為三。這張作品將作為專輯封面之用。Nikon FM2相機，35mm鏡頭，Vario prism，kotakchrome 64度正片，快門1/60秒，光圈值16。

漸層鏡及偏光鏡

偏光鏡能加強反差效果，並且消除無論是從窗戶、湖泊或泳池等等所產生的反射光線，使反光表面下的物體細部更為清晰。當你對著最亮部份測光時，陰影處會顯的更黑，天空顯得較暗，而使雲朵及建築物顯得引人注目，從而產生效果強烈而且色彩鮮豔飽和的畫面。

圖左：偏光鏡增加反差，使天空呈現深藍色，而凸顯白色建築物。請採用逐級曝光。不妨轉動偏光鏡以變幻效果，會產生如何不同的結果，通常是無法事先預測的。當鏡頭加上偏光鏡，則曝光必須增加一或二級，增加多少通常視它的位置而定。相機內的透過鏡頭測光系統 (TTL)，會把這種狀況納入測光時的考量。Nikon相機，25-50mm變焦鏡頭，Kodachrome 64，偏光鏡，快門1/125秒，光圈值8。

圖右：若無法重現活潑亮麗的色彩，將會辜負巴拿馬海灘的天然美景。偏光鏡需要加上一至二級的曝光，它可以使天空的色彩更飽和，海水呈現深藍色，並且消除海面的反射光以顯現下方珊瑚礁的細部。
上：Nikon相機，25-50mm變焦鏡頭，Kodachrome64，快門1/125秒，光圈值8。
下：Nikon相機，25-50mm變焦鏡頭，Kodachrome64，偏光鏡，快門1/125秒，光圈值8。

圖上：當太陽一升起，天空將比前景部分更先被照亮，而增加了兩者間的反差。在第一張照片中，當太陽才剛探出頭時，並未使用漸層鏡。在短短三秒鐘之內，陽光已經夠亮，必須使用二級漸層鏡並減低一級曝光。漸層鏡使天空的色調變暗以平衡反差，使前景部份較陰暗的細節清晰可辨。若不使用漸層鏡，會使

天空曝光過度，不然就是失去陰影部分的細節。左：Nikon相機，25-50mm變焦鏡頭，Kodachrome64，快門1/30秒，光圈值8。右：Nikon相機，25-50mm變焦鏡頭，Kodachrome64度正片，漸層鏡及星芒鏡，快門1/60秒，光圈值8。

圖下：彩色漸層鏡使天空顯得更有吸引力，增添畫面的活潑及戲劇性。粉紅色漸層鏡可以調和雲彩的壓迫感。漸層鏡也可以用來降低明亮的天空色調，以使它的細節呈現。Linhof6x12相機，65mm變焦鏡頭，Afgachrome 100，快門1/60秒，光圈值22。

工作清單

使用試鏡液、拭鏡紙及除塵劑以確保濾鏡的清潔。

多數的輕便型相機沒有使用濾鏡的裝備，但是您可以用手拿著它或用膠帶將它固定在鏡頭前。

嘗試在使用或不使用濾鏡的情況下拍攝。

調整濾鏡的位置來變幻效果。並找出效果最佳處，用銀筆或膠布作上記號。

三腳架、相機背袋與鋁箱

現在有不少的攝影配備能幫您攜帶、支撐或者修理您的相機。不妨即興搭配膠布、夾子或修理工具,以增加它們的用途。相機或閃光燈的擺設位置若較奇特時,請使用托架或夾子來支撐。遙控器能幫助您觸動遠處的相機或多重閃光燈。夾子及把手能用以固定小道具及布的位置。相機背袋可以放在飛機座椅下,也可用來作為墊放相機的平台。結實的鋁箱附有泡墊,為相機提供了完善的保護,並且能反射陽光的熱量,還可用來支撐相機或當成坐椅。若您必須騰出雙手以從事其他活動,可以將航海或滑雪用的小袋子,綁於皮帶或馬具上。使用多口袋夾克,能讓小東西各得其所,比方說太陽眼鏡、護照等放於上方口袋,已曝光或未曝光過的軟片分置兩邊袖袋,側袋放置鏡頭,拭鏡紙、氣刷、膠帶則安放於內袋。

圖左:長時間曝光或使用長鏡頭時,需要堅固的三腳架或其他支撐物。例如圖中所示200-600mm變焦鏡頭及1000mm鏡頭,即是如此。

圖右:三角架或夾子在設計上有不同尺寸,並且附有球窩式雲臺及搖攝俯攝雲臺。輕型三腳架攜帶方便,可加上重物增加其穩定性。單腳架是更輕的單腳支撐物,用以穩定相機。把手在手拍時能穩定機身,尤其使用長鏡頭時更是需要。

圖左：體積小的輕型三腳架，適合多數場合，但是在專業工作上，就必須使用設計更複雜且更笨重的平台。

圖右：若攝影設備出現缺失，可能會導致工作停擺或拍出劣質照片。請確保您手中擁有以下配備及工具，作為清潔保養或臨時所需，例如：空氣罐、鏡頭清潔液、氣刷、牙刷、拭鏡紙、羚羊皮、棉花棒、板手、小鉗子、剪刀、小刀、彩色膠帶、雙面膠帶、針線、夾子以及用來做信號或吸引注意用的哨子。

工作清單

一組大小相容的箱子，可以用來存放配備、支撐相機、墊高模特兒或道具。

汽車電瓶夾耐用又方便，兩支互旋可用來固定燈光上的遮光片。

隨身帶部小型錄音機，錄下攝影資料或旅途所見所思。用薄鋁片或有瑕疵的寶麗來片盒，自製遮光罩、濾鏡架、柔焦鏡架及遮光片架。

技巧篇

新生命的誕生

　　這段生命中特別的歷程，爲您提供了最佳的攝影題材。不妨用創新的方式，爲寶寶記錄下成長的每個階段。若您的伴侶剛生下寶寶，您理所當然沈醉在這喜悅中。試著以幽默手法來表現，隨時把握每個逗趣莞爾畫面。請向醫護人員保證不會干擾醫院工作的進行，況且您總得有些事情做做，才不致樂昏了頭。

　　若日光燈是主要光源，可在鏡頭加上10-20CC（色彩矯正）紫紅色濾鏡，並使用日光片以消除偏綠色調。好好利用周圍的光線快速拍攝，而不需擔心使用閃光燈耗去再充電的時間。若非用閃光燈不可，請藉由天花板反彈它的強光，或在閃光燈蓋上布或手帕來柔化光線。在閃光線上罩上20CC紫紅色濾片，將可改善在日光燈下的皮膚色調，重現其自然柔潤的色澤。

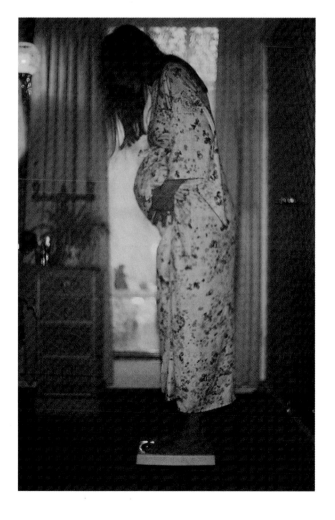

圖：準媽媽在這時都特別關心自己的體重，這樣一幅表心盼爲人母的情景，令人動容。沒有使用濾鏡，畫面看來會較爲樸素。加上澄色濾鏡後，則加添孕育小生命的溫馨之感。漫射閃光燈與相機分置不同位置，由後方窗戶採光，則強調了的她的輪廓。Nikon相機，85mm鏡頭，Kodachrome 64度正片，快門1/60秒，光圈值8。

工作清單

拍攝時盡量敏捷而迅速，懷孕的母親可能無法承受長時間拍照的勞累。

請發揮您敏銳的觀察力，記錄從懷孕到呱呱落地的每個不同階段。

告訴醫護人員您對這項工作抱持著認眞的態度，並保證不會妨礙醫院工作的進行。使用中程望遠鏡頭能幫助您保持適當距離。

使用高感度軟片，例如ISO 100或ISO1000，而不必抑賴閃光燈。它們所造成的粒度效果，也能增添生命初始的朦朧感。

盡可能使用日光，保持畫面清新自然。或者盡量視室內之不同主要光源，使用濾鏡以矯正色溫。當日光燈混和日光時，使用10紫紅色濾鏡。若是在完全日光燈的情況下，請使用20M濾鏡。

若非得使用閃光燈，請使用手帕以柔化它的光線。或者由天花板或牆壁反彈，並於閃光燈加上燈罩，以過濾光線。

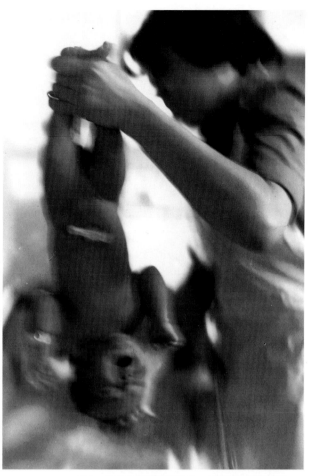

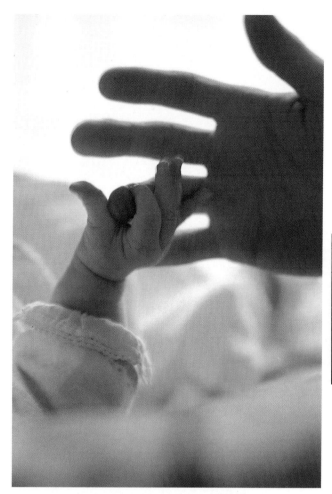

圖上：新生兒剛呱呱墜地的一剎那被倒栽蔥的情景。請捕捉寶寶甫出人世間，這值得紀念的一刻，而別當成只是成臨床記錄。日光燈會破壞氣氛，請避免使用。這裡的陽光雖強於日光燈，但助產士的手臂仍照射到些許日光燈，因而略顯偏綠。拍攝者使用中程望遠鏡頭，因此不致干擾工作進行。Nikon相機，85mm鏡頭，Kodachrome64度正片，快門1/30秒，光圈值2.8。

圖右：寶寶的小手微微輕觸著爸爸的大手，由於比例懸殊，造成強烈的視覺效果。向著光源拍攝，因而強化輪廓。由天花板及牆壁的反彈光還是足夠照亮陰影側，因此並未造成完全的翦影效果。Nikon相機，85mm鏡頭，Kodachrome 200度正片，快門1/60秒，光圈值8。

圖下：藉著派給其他兄弟姊妹幫忙為寶寶秤重的工作，讓他們感到重要性及參與感。光線經由網幕慢射，顯得較為柔和。Nikon相機，28mm鏡頭，Kodachrome200度正片，快門1/60秒，光圈值4。

兒童天地

　　當小孩子忙著從事消遣活動時，他們爲您提供了迷人的題材。時機一旦出現，立刻迅速搶拍。或者您也不妨主動製造機會，爲孩子們提供遊戲的材料，例如：吹泡泡、玩氣球或者臉部塗鴉。然後悄悄站在身後，準備拍下他們的一舉一動。起先他們可能會注意你，但馬上就會越玩越起勁而忽略你的存在。

　　自動曝光及自動對焦，使相機節省調整時間，以便您捕捉稍縱即逝的一刻。輕便型相機不引人注目，而且簡單好用。變焦鏡頭則方便您快速地取景。準備大量軟片拍攝吧！孩子們臉上的表情可是不會重現的（請參閱『決定性的瞬間』及『拍個不停』）。

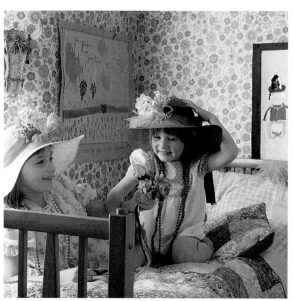

圖右：愉快的表情加上逗趣的大衣服，產生吸引人的照片。在電子閃光燈上加上柔光罩以柔和燈光。Hasselbald相機，120mm鏡頭，Ektachrome200度正片，快門1/250秒，光圈值8。

圖左：小男孩全身貫注於機器上，露出可愛的表情。窗戶柔和的擴散光源並未干擾他的著迷的表情。Nikon相機，85mm，Ekachrome 200度軟片，快門1/60秒，光圈值2.5。

圖左下：試著在不打擾遊戲進行下，悄悄接近他們。這張照片中，鎢絲燈在孩子們頭髮上產生金色光澤，也溫暖了松木傢俱的色澤，同時從窗戶採光，保持了色彩真實感。Nikon相機，35mm鏡頭，Ektachrome200度軟片，快門1/60秒，光圈值2.8。

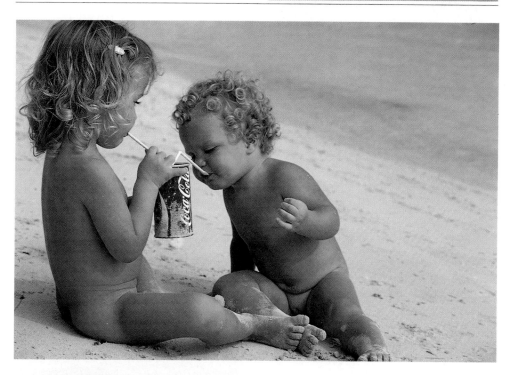

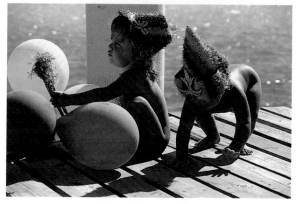

圖上：好運氣加上好攝影，一起創造了這個令人無法抗拒的可愛畫面。美麗的色調，具平衡感的構圖及姿勢，孩子們的肢體語言已訴說一切。二姊妹共飲一瓶可樂，姊妹不忘用小腳在沙灘上穩住妹妹的身體，可說是一幅姊妹情深的畫面。
Nikon相機，80-200變焦鏡頭上之150mm，Kotachrome64度正片，快門1/500秒，光圈值5.6。
圖中：中望遠鏡頭使背景脫焦，讓注意力集中在帶有輕微背光的主題上。Nikon相機，105mm鏡頭，Ektachrome 200度正片，快門1/30秒，光圈值2.5。

圖下：左邊的小女孩坐擁一堆彩色氣球，另一個則在旁虎視眈眈。除了擁有引人入勝的題材之外，色彩上的繽紛協調，不干擾主題的背景，碼頭上也沒有惱人的陰影，這些因素結合創造出一幅成功的作品。Nikon相機，80-200鏡頭，Kodachrome64度正片，快門1/250秒，光圈值5.6。

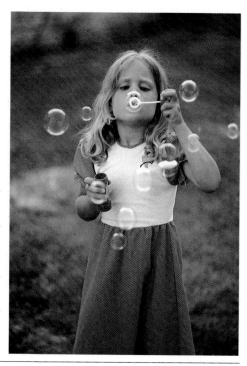

工作清單

提供孩子們一些在鏡頭下有不錯效果的玩具，然後站在身後拍下他們的一舉一動。

為了增加臨場感，使用廣角鏡頭（比方說35mm鏡頭），但是請小心不要破壞氣氛。

如果您的存在會使孩子分心，不妨使用中程望遠鏡頭拍攝。也可以試試自拍裝置，這樣孩子們就不會預料到何時會被攝入鏡頭。

謹慎構圖以及使用選擇性對焦來避免紛擾的背景。

煙火與遊樂設施

　　煙火和營火不但在視覺上十分搶眼，在鏡頭上也有很好的攝影效果。不要一下子就把它自動地交給閃光燈處理。可以試試在拍攝火花時使用長時間曝光加上輔助閃光燈，或者利用重覆曝光的方式拍攝一連串的煙火表演，都可產生非常特殊的效果。火花通常不停的移動，因此不必擔心它會曝掉整個畫面。

　　遊樂園中通常都有刺激的遊樂設施、炫麗的裝飾和滿彩色的燈光。利用高感光軟片（ISO200或以上）來捕捉剎那間歡樂氣氛吧。您也可以使用濾鏡製造不同的效果，例如crossstar，galaxy，andromeda（請參閱『有趣的濾鏡』）。黃昏是攝影的好時機，那時的陽光較鎢絲燈下的曝光值約低上半級至一級。拍攝遊樂園中驚險的滑車鏡頭時，只須攜帶小型閃光燈，就可拍攝人們絕妙的表情。閃光燈加上一層綠色或金色的濾色片可以使景象充滿活潑的生氣。

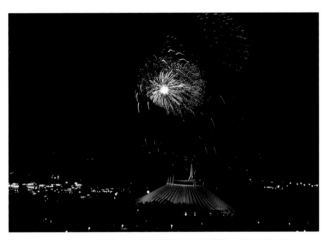

圖左上：從建築物屋頂拍攝狄士尼樂園的煙火施放，相機靠著牆壁支撐。
Nikon301相機，50mm鏡頭，Fujichrome 100度正片，快門5秒，光圈值5.6。

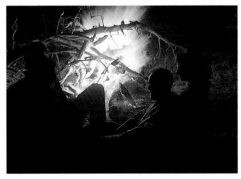

圖左下：使用日光軟片可使營火的火光在人們臉上映出溫暖光輝。在高感光軟片下，可以不需使用破壞情調的閃光燈。Nikon AW相機，35mm鏡頭，Ektachrome200度正片，自動曝光。

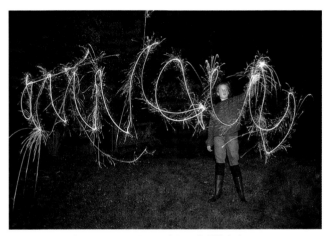

圖右上：小孩子喜歡用仙女棒在空中拼出他們的名字或是畫出炫麗的圖畫。在光圈值為2的情況下，將快門打開十秒鐘，不論是在曝光開始或結束時，當拍攝對象一到達指定位置，馬上觸動閃光燈。您不妨考慮採取這種方式拍攝，使火花所寫的文字清晰可辨。Nikon相機Kotachrome 64度正片，快門10秒，光圈值4。

工作清單

謹慎使用閃光燈，避免破壞您想捕捉的氣氛。
長時間曝光時，使用快門線或三角架以保持機身穩定。
在光圈值4或5.6下（ISO200軟片）使用B快門對煙火作長時間曝光（約三至三十秒），並在煙火爆開的瞬間使用鏡頭蓋或黑色卡紙遮住鏡頭。
嘗試使用各種奇特的濾鏡。
在遊樂園中於黃昏時分使用高感光軟片拍攝，在可清楚辨視日光下景物細節的同時也能捕捉彩色燈光的美麗景象。
乘作驚險的滑車時，只須攜帶一架相機即可。

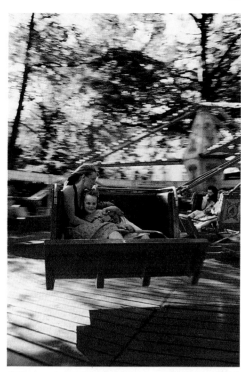

圖右上：這是加州狄士尼樂園中的泛舟活動。鏡頭攀著船捕捉人們臉上歡樂的表情及速度感。較快的快門速度可幫助您捕捉清晰的影像（請參閱『動態攝影』）。Nikon FE相機，80-200mm變焦鏡頭，Ektachrome 200度正片，快門1/125秒，光圈值8。

圖左上：高感光粗粒子軟片不一定能捕捉所有的靜止畫面，但它的確可以捕捉乘作在飛行椅上的驚險性及速度感。預先在飛車必經之路調好焦，等它飛馳而過時按下快門，或者也可以攀著它的移動來拍攝。Nikon FE相機，GAF，快門1/60秒，光圈值5.6。

圖中：加在鏡頭上的galaxy濾鏡為天蓬的彩燈增加令人興奮的效果。NiknoAW相機，Ektachrome 200度正片以ISO 400拍攝。

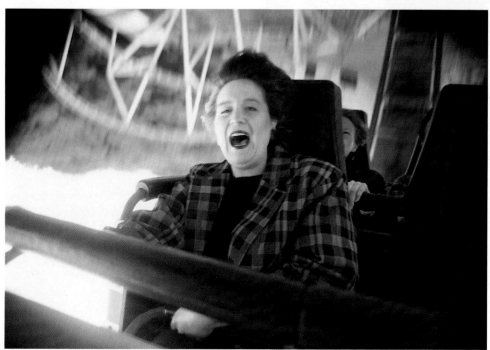

圖：在刺激的遊戲項目中，請確保裝備的安全。攜帶最少的裝備，只要一架相機其餘則交給他人保管。預先觀察遊戲的進行，並選在最佳時機加入。記得保持相機設定在自動曝光狀態。

運動攝影

　　若您本身從事運動，並且以它作爲拍攝題材的話，運動攝影將爲您帶來雙重樂趣。您的投入感將爲照片帶來感性及活力。運動攝影的要訣是：計畫周詳、準備充足、以及把握時機。有的情況下需要使用架在三角架上的望遠鏡頭，有的則最好使用廣角鏡頭以接近運動表演。若要拍攝靜止畫面，尤其若是在光線昏暗的情況下，最好選擇高感度軟片（ISO400或以上）並且使用快速快門，（1/250秒或以上，請視狀況不同而定）。您也可以採取其他手法，比方說使用慢速快門並跟拍主題，將創造出背景模糊的效果。對運動本身的瞭解，能幫助您選擇有利的拍攝位置，並幫助您掌握時機，拍下巔峰的一刻。

圖：想要捕捉這高難度特技的一刻，必須要靠閃光燈還有敏捷的反應，因爲照片中的女孩只能支撐這個動作二秒鐘。這裡使用X燈頭及二台SQ44電源箱（請參閱『攝影棚照明』）。Sinar 8x10相機，Ektachrome 200，快門1/60秒，光圈值22。

技巧篇

圖上：拍攝某些特定活動時，您必須完全參與其中。這十分搶眼的畫面，是在飛機表演空中翻滾的中途，攝影師也在機內跟著顛倒，拍攝下這位滑翔機駕駛員。
Olympus OM-2n 16mm Kodachrome 64 1/12511。

圖左：當轉彎時濺起扇形水花，是滑水運動最美的一刻。如果您正在船上，請使用快速快門，以避免相機搖晃，並且可以凍結滑水者的動作。NikonFE相機，85-250mm變焦鏡頭之250mm，Kodak Tri-X軟片，ISO400，快門1/500秒，光圈值8。

工作清單

有計畫地捕捉運動的關鍵時刻，例如高爾夫的揮桿、足球的鏈球、及網球的發球。

在令人屏息以待的緊張時刻，例如籃球選手跳躍至最高點、或者比賽正要開始哨音尚未響起前，請使用慢速快門（1/30秒或1/60秒）。

開始拍攝前，確定隨身備妥一捲新軟片。

隨時要有意外的撞擊或跌倒的防備。

嘗試使用遙控器，觸動綁在滑翔翼或風帆上的相機。並請使用強壯的勾帶。

拍攝水中運動時，請使用水底相機或防水相機以便接近拍攝對象。

不論您參加何種刺激的活動，請先保護自己，然後是您裝備的安全。適當時機請使用安全帶，並聽從專家指示。

您所參加的保險是否受理運動傷害？

海灘的一天

　　海灘是個奇妙的舞臺，在那兒人們褪下衣衫，小動物們歡喜雀躍，孩子們更是來到一個完全屬於他們的世界（請參閱孩童世界及即興攝影）。它是鬆弛身心的休閒之處，當然也是充滿攝影素材的好地方，有沙堡、把身體埋沙中的有趣景象，還有美麗的石頭、海草及貝殼供您拍攝特寫。多數相機害怕水份、沙子及鹽份。但是千萬不要爲了這緣故而裹足不前。準備好塑膠袋以保持裝備的清潔乾燥，並攜帶保溫箱冷藏軟片及飲料。防水或全天候相機的接縫處經密封，能防止沙子及水份造成的侵害（請參閱『水中世界』）。變焦鏡頭能幫助您快速取景（請參閱『變焦鏡頭』）。另外提醒您好好照顧自己，您可別在攝影時晒傷或中暑了。

圖左：躺椅十分上鏡頭，而且造型色彩多變。躺在上頭的人物，擺出休閒的姿態，使畫面充滿氣氛。二十年後，可能照片褪色，屆時將更增情調。Nikon相機，85-250mm鏡頭之250mm，Agfacolor 100度彩色軟片，快門1/500秒，光圈值5.6。

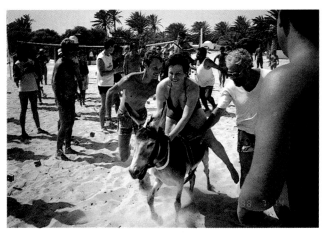

圖右：全天候小型相機不引人注目，而且較一般正式相機不易受飛沙侵害。這張突尼西亞騎驢競技的照片，顯示出拍攝日期，這項功能有助於回憶及日後的分類整理。NikonAW相機，35mm鏡頭，柯達64度彩色正片，自動曝光。

工作清單

將裝備安置在塑膠袋中，以橡皮圈或膠布封口，防止塵沙侵害。

更換鏡頭軟片時，儘量遠離海水飛沙。

使用遮光罩保護鏡頭並且防止陽光直射造成光斑。（請參閱『漸層鏡及偏光鏡』）試著爲呆板的晴空加上晨昏鏡及漸層鏡，增添藍或粉紅的色調。

請勿將相機或測光表曝露在太陽下，儘量放置袋中或用布遮蓋。

白色陽傘隔絕陽光對您或裝備的傷害，同時也可充當反光板。

A white umbrella can keep the sun off you and your gear, and also act as a reflector.

圖上：使用長鏡頭及大光圈，將使肌膚保持柔潤
色澤，並使主題突出，排除不重要的背景干擾
（請參閱『景深』）Nikon相機，85-250mm鏡
頭之250mm，柯達64度正片，快門1/500秒，光
圈值5.6。

圖下：除了水光蕩漾的效果之外，日落時分還是拍攝
剪影的大好時機。加點動作，像是撥弄潮水，將可創
造出迷人的作品。Nikon相機，80-200mm鏡頭之
150mm，Ektachrome200度彩色正片，快門1/125
秒，光圈值5.6。

搶拍歡樂

　　孩子們在出其不意的被拍下時顯得非常自然。請隨時備妥相機等待機會出現。當精彩的節目正上演，趕緊準備好捕捉剎那間的歡樂氣氛。若拍照花去太多準備時間，孩子們馬上會不耐煩而失去興趣。所以當一切準備就緒，再邀他們一起同樂吧。

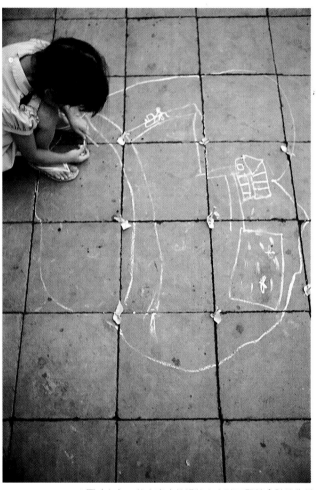

圖（左）：住在東京的這位小女孩正聚精會神地作粉筆塗鴉，因此攝影者並未打擾到她的幻想世界。Nikon相機，28mm鏡頭，Ektachrome 100度正片，快門1/60秒，光圈值8。

圖（右）對拍攝者的存在毫不在意，這組日光浴三人行，展現了童年無拘無束的美好時光。Nikon相機，85mm鏡頭，Ektachrome 64度正片，快門1/250，光圈值8。



圖（上）內胎作成的救生圈將女孩們圍在一起。逆著午後陽光，採取過度曝光一級的方式拍攝，才不致在臉上出現破壞畫面的陰影。當拍攝對象一填滿畫面，趕緊推進鏡頭對他測光以決定出正確的曝光值，然後在拉遠重新構圖。不妨使用增減曝光程序，以備將來作最佳選擇。NikonEM相機80-200mm變焦鏡頭，快門1/125，光圈值8。

工作清單

快速捕捉飛逝的每一刻，千萬不要吝惜底片（請參閱『拍個不停』）。

當孩子全神慣注於某事時，是最佳的拍攝時機（請參閱『煙火及即興攝影』）。

準備好遊戲中將隨時充滿變化。

不妨彎下身來，從孩子們的視線高度拍攝，以完全融入他們的世界中。

預先準備趣味性的小道具，例如：花朵、冰淇淋、過大的衣服、大紙箱、面具或有彈力的玩具。

使用望遠鏡頭，保持距離，不要干擾遊戲進行。（請參閱『望遠鏡頭及望遠倍率鏡頭』）

技巧篇

圖（下）前南斯拉夫的海邊，一小群人背著陽光正注視著他們的新發現。其中一個男孩抬頭看了一下鏡頭，微笑回應攝影者的玩笑，使作品增添一股會心的交流。Nikon801相機，28-85mm變焦鏡頭，Ektachrome 64度正片，快門1/250，光圈值8。

即興人像攝影

當您出外旅遊隨意地拍攝照片時，必須眼明手快，否則時機將稍縱即逝。參與活動並留意畫面中每個細節。例如背景是否紛雜？主要拍攝對象看來使否自然？您可以等待背景人物移開，或者是重新調整拍攝位置，以解決這些問題。

許多人覺得上鏡頭是件榮幸的事，但是若對象不願意接受拍攝，也請尊重他們的意見。

 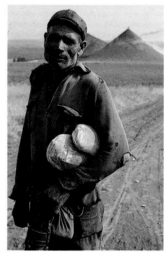

圖左：火車隆隆噪音掩蓋了快門喀嚓聲，因此這位女士並未察覺自己已被偷偷拍下五張照片。使用閃光燈除了會引起她的注意外，也會破壞畫面靜謐的氣氛。尼康(Nikon)801相機，85mm鏡頭，愛泰康(Ektachrome)200度正片，快門1/125秒，光圈值2.8。

圖右上：在這幅保加利亞礦工的人像照片中，包含了許多線索，由這些線索可以推敲出這位礦工背後的故事。歷經滄桑的臉龐、破舊的衣服及兩塊麵包，顯示他的生活並不寬裕。柔和的傍晚陽光，暗示著他已結束一天工作，或許正在回家的路上。尼康(Nikon)F2相機，35 mm鏡頭，愛泰康(Ekta-chrome)200度正片，快門1/125秒，光圈值8。

工作清單

好好瞭解您的相機，可幫助您迅速拍攝。
隨時準備拍攝有趣的人像，呈現人物的特色，不論他們是多麼怪異的人物、身上穿著著刺眼、或是協調的色彩。
拍攝完一張畫面後，請再想想如何改進，使效果更爲理想，比方說等待背景變得較爲清爽、找出最佳角度、或等待不同的活動出現等等，然後再次拍攝。
使用捲片馬達，確保對象出現時您已做好準備。
使用變焦鏡頭快速框景。
贈送拍攝對象寶麗來快照。
人們不會總是微笑著出現，您可藉著逗趣的語句或手勢，使嚴肅的表情生動起來。
請尊重他人的隱私權。

圖下：巴哈馬一部廢棄老舊的VW金龜車，提供這群親友拍攝休閒快照的絕佳背景。傍晚的陽光使畫面溫暖而生動，這是稍早一些所沒有的景象。而日正當中的太陽，則容易在臉上產生強烈的陰影。
Nikkormat相機，25-50mm變焦鏡頭之45mm，柯達康(Kodachrome)64度正片，快門1/125秒，光圈值8。

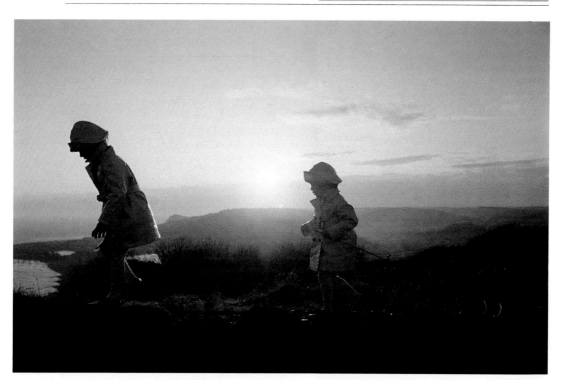

圖上：設計一個情境，讓孩子們進入自己的天地玩得渾然忘我，而忽略了相機的存在。在有趣的場景中，安排吸引小孩的玩具，並營造遊戲以引起他們的注意。這二個小女孩正小心翼翼地走在多佛堡不平整的牆面上，她們得專心一致才不會摔著。黃色的雨衣與夕陽色調產生和諧的效果，小圖左下：這張照片流露著魅力。景色籠罩在傍晚豐富的光線中，觀者首先注意到的是男孩的臉部，接著隨著他的眼光移至畫面的焦點上。尼康(Nikon) FE相機，35 mm 鏡頭，愛泰康(Ektachrome)200度正片，快門1/60秒，光圈值11。

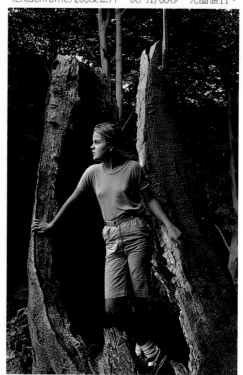

圖左下：這張照片流露著魅力。景色籠罩在傍晚豐富的光線中，觀者首先注意到的是男孩的臉部，接著隨著他的眼光移至畫面的焦點上。Nikon FE相機，35mm鏡頭，Ektachrome200度正片，快門1/60 秒，光圈值11。

圖下：不妨讓孩子們自己設計姿勢，表現自己的感覺。這張畫面中，中空的山毛櫸，曾是女孩鍾愛的地方，她充滿懷念的表情及輕鬆沈思的姿勢，傳達了對此處的歸屬感、所懷珍貴的回憶、及對於時光飛逝的感嘆。中程望遠鏡頭使背景柔和。
尼康(Nikon)相機，80-200mm 變焦鏡頭，柯達康(Kodachrome)64度正片，快門1/250秒，光圈值5.6。

人物姿勢

只要您表現出和藹大方的態度，不需依賴言語溝通，人們也會樂意與您配合。一般人都會對您的照相器材感到好奇，想湊過來研究一下，好好把握這時機，拍個取景緊湊、令人印象深刻的作品。面對鏡頭時，許多人不需您的提示，也會本能地作出反應。（請參閱『兒童天地』及『即興保持穩定及敏銳。當您要按下快門時，請先通知他們一聲或打個手勢告知他們。以尊重拍攝對象為前提，並對他們的衣著、工作及周圍環境表示興趣，很快地，您們將可建立起和諧的關係。不妨試著與他們閒聊一些日常瑣事，比如說，即使外頭正下著大雨，也試著聊聊今天的好天氣，如此或許可以博取他們的一笑呢（請參閱『推進鏡頭』及『一拍在拍』）。

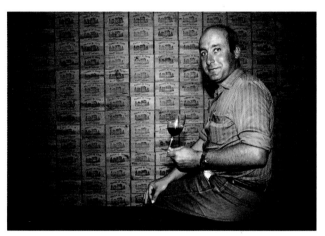

圖：手握酒杯蹲在地上，這位法國Ch(teau du Cauze的釀酒師看來有些緊張，換個姿勢（右圖），效果好多了。果然，整牆的葡萄酒箱提供了絕佳的背景，而且品酒的動作對師傅而言是自然

不過。經由調整，使同步閃光燈燈光只涵蓋作品的三分之二，因而產生類似聚光燈般效果。許多閃光燈槍具有伸縮模式。(Nikon)801相機，28-85mm變焦鏡頭，Ektapress 1600，快門1/125秒，光圈值16。

工作清單

保持友善及大方的態度，並拍張寶麗來快照做爲禮物，人們將會以合作來回報您的善意。

當言語不通時不妨使用誇張的手勢，或是卡通素描的方式來傳達訊息。

拍攝正在從事活動，或是對著相機瞧的人。

拍照時若想要請對象變換姿勢，不要覺得不好意思。考慮不同的變化，以儲存在您的資料庫中。

請教拍攝對象關於他們的生活、工作及意見，蒐集擬定標題的資料。

讓模特兒簽下合約書。

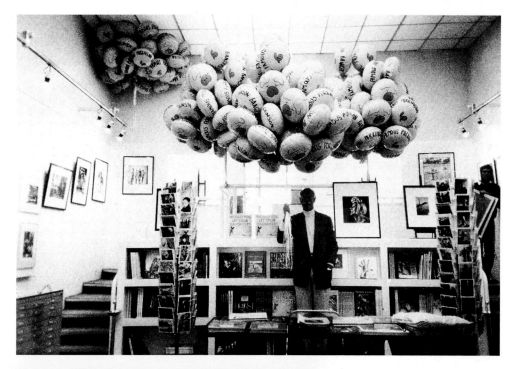

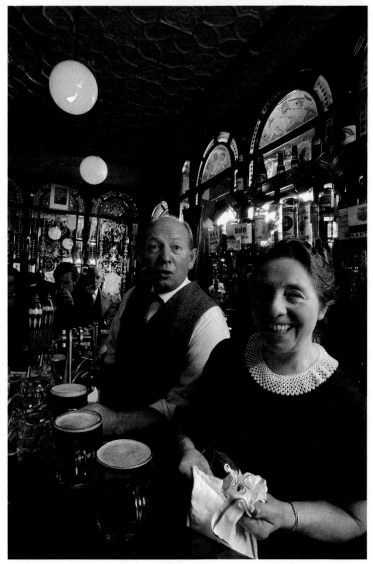

圖上：攝影家諾曼帕金氏（Norman Parkinson）在倫敦漢彌爾頓畫廊舉行開幕酒會時，在友人說服下，拿著一大把的氣球，拍下這張有趣的照片。想不到這奇特的道具，使原本一張尋常的人物照，變成為具有紀念意義的攝影作品。尼康（Nikon）AW相機，35mm鏡頭，Kodacolor 400，自動曝光。

圖下：若時間允許，徵得當事人同意合作下，您可以安排場景，創造出和諧優美的構圖。在倫敦傑米街（Jermyn St）的紅獅子酒吧中，除了二位主角生動的表現外，攝影家還注意了到他們四周的其他因素：反射在鏡中的球狀燈，形狀類似吧台上的三個啤酒杯頭，它們同時也與男主角的頭部、女主角的白色衣領相互輝映。尼康（Nikon）FM相機，28mm鏡頭，愛泰康（Ektachrome）200，快門1/30秒，光圈值16。



裸體攝影

裸體攝影可以是具有藝術性、創意、浪漫、及美感的，也可以是裝飾的、帶有情色意味，亦或是幽默的，就只看拍攝及觀賞的角度如何。拍攝裸體攝影時，在準備階段中，盡量讓模特兒覺得有信心、放鬆並減低防衛心理。在開始與他們討論拍攝目的前，畫張草圖顯示您心中的構想，並在商業案件中，請確定所挑選的模特兒符合客戶需要，並且您也充分瞭解其所需要的氣氛是被動、憂鬱的或是具有挑逗性的。慎選相機的角度及化妝，以陰影隱藏模特兒身上的缺點。保持室溫溫暖，使模特兒感到舒適，並避免雞皮疙瘩的產生。

圖右：在這幅照片中，模特兒只能短暫地維持這困難的姿勢。因此每張照片必須迅速地拍攝。四盞六呎長的長條燈（每盞功率五千焦耳）設於泳池對面，離模特兒二十呎遠處，打下強光。哈蘇(Hasselbald)相機 80mm鏡頭Kodak Tri-X（ISO 400），快門1/125秒，光圈值16。

圖左：在試鏡期間，確定您拍攝下所需要的各個角度。因為刺青或胎記可能會破壞畫面。

工作清單

拍攝數小時前，先請模特兒脫下內衣，以使內衣的束痕消失。
可以使用冰袋，讓乳頭的色彩鮮活起來。
播放合適的音樂，讓每個人心情輕鬆。
側光能強調身段。
圍繞同一主題，發掘各種不同的姿勢。

圖上：正準備拍攝這張複雜的群體照時，其中一位女士偷空抽根香菸。請隨時準備好捕捉每個令人莞爾的小地方。尼康(Nikon)801相機，28-85mm鏡頭，Kodacolor 400度軟片，快門1/60秒，光圈值5.6。

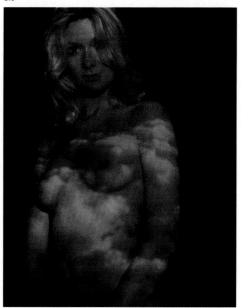

圖左下：在裸體上投影幻燈片，創造出相當有趣的結果。投影機前加上淺藍色濾鏡，使膚色保持自然。哈蘇(Hasselbald)相機80mm鏡頭。愛泰康(Ektachrome)200度正片，快門1/15秒，20 blue CC filter，光圈值2.8。

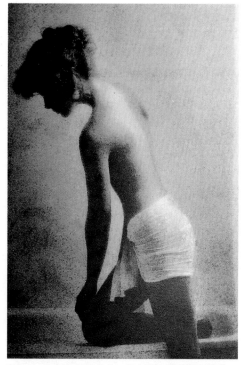

圖右下：粒子細緻的軟片，能創造出雕塑般的質感。為了達到高調效果，使用較少的曝光及更長的顯影時間，印片於柯達相紙上。
。哈蘇(Hasselbald)相機，140-280mm鏡頭之200mm，Kodak Plus-X（ISO 125）軟片，快門1/125秒，光圈值16。

維妙維肖

在廣告、電影、電視節目、餐廳表演、促銷活動,或者為派對助興時,經常需要與名人長相神似的演員。藉著拍攝他們也可以為自己建立了一個利潤不錯的副業(請參閱『儲存照片』及『創意卡司』)。

拍攝模仿明星的作品時,請由雜誌、書籍或錄影帶尋找參考資料。尋找適當的服裝道具及化妝效果,有時甚至還可能還需要名車助陣(請參閱『服裝道具』)。

如果模仿演員的外表已經十分具有說服力,即不需要依賴太多的動作配合,但是如果主角是瑪麗蓮夢露的話,模仿她的表情及動作,最容易強烈地喚起人們的回憶。拍攝時不妨利用一些適當的提示語句,加強他們的表情反應,比方說在拍攝模仿Kojak時可以對他說「親愛的,看這邊!」,對漢弗瑞波嘉(Humphrey Bogart)則說「好傢伙,照過來,照過來!」。

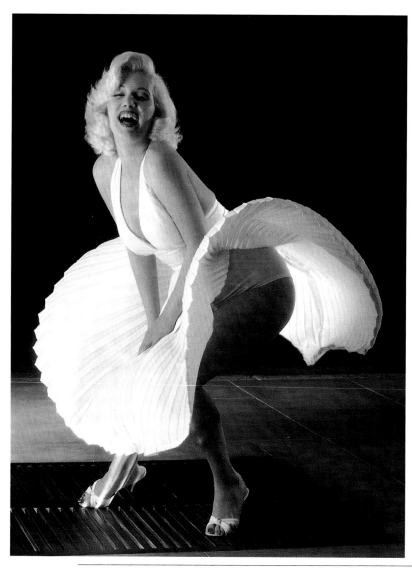

圖:大家記憶中印象最深刻所關於瑪麗蓮夢露的畫面,就是當她裙擺被風吹起的一刻。這個姿勢,是電影七年之癢中一幕,也是在這則Holsten(霍斯頓)啤酒廣告中,用以描寫她最有力的手法。雖然在真正的電影中,街道的光線相當粗糙,但是這裡使用了較柔和美化的燈光,以喚起人們心目中經典的畫面。兩側各放一盞無影燈,強光則穿過下水道柵欄往上照射。Hasselbald相機,120mm鏡頭Ektachrome 200度正片,快門1/500秒,光圈值16。

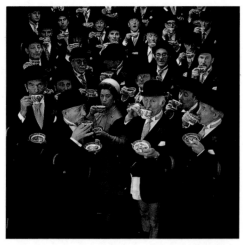

圖左上：「女王」是這場茶會中的貴賓。相機與頭部等高，背景人物則隨著階梯拾級而上。使用四盞長條燈加上柔光罩，懸吊於天花板上。（請參閱『攝影棚燈光』）。哈蘇(Hasselbald)相機，60mm鏡頭愛泰康(Ektachrome) 200度正片，快門1/60秒，光圈值22。

工作清單

仔細研究拍攝對象之錄影帶或照片。
注意細節服裝化妝道具背景及燈光。
從最能強調相似性的角度拍攝，並隱藏較不像的地方。
隨時留意尋找潛在的模仿演員。

圖右：在這幅爲德國明星雜誌（Stern）所拍攝的照片中，由二位模仿演員扮演這對入浴中的皇室佳偶。使用反光傘反射T形燈的光線，另外二盞長條燈則用來爲背景照明。哈蘇(Hasselbald)相機，80mm鏡頭，愛泰康(Ektachrome) 200度正片，快門1/250秒，光圈值16。

圖下：這是Telley Savalas扮演Kojak的模樣。精心設計的道具及小光源，產生生動的側光，以配合他剛毅的個性。禿頭、太陽眼鏡及棒棒糖，也凸顯了他的特色。這幅畫面由打在他頭頂上的燈光，及手中閃亮的紅色棒棒糖，產生強烈的對角構圖。哈蘇(Hasselbald)相機，120mm鏡頭，愛泰康(Ektachrome) 200度正片，快門1/60秒，光圈值22。

婚禮

好好的享受一場婚禮，但是別讓這興奮的場合減低您攝影時的判斷力，不妨站在專業攝影師身後，利用他們的所在位置，尋找不同的拍攝角度，並且推進鏡頭以捕捉每個人臉上的表情。拍攝團體照時，請好好的安排人物位置，使每個人都能容於畫面之中。利用階梯、長椅或磚頭墊高後排請記得保持新郎位於新娘的右方，並檢查禮服是否打點得很完美。只要幾句衷心的讚美，就能引發他們自然的微笑。拍多了擺好姿勢的照片，人們會想換換口味，喜歡富有幽默感的手法。請特別留意婚禮中的小孩子們，他們通常最能投入當時的興奮氣氛。試著安排一些有趣的情境，比使用閃光燈或者是關掉它，拍攝時避免強烈陽光直射，因為它會造成惱人的陰影。儘量在陰影處拍攝，當太陽在後方時，請使用輔助閃光燈補光。

圖上：晴朗的天氣，樹下柔和的擴散光創造出更莊嚴的氣氛。為使紀念這隆重的場合，使用廣角相機拍攝。林哈夫(Linhof)相機，65mm鏡頭，Fujichrome 400度正片，快門1/125秒，光圈值8。

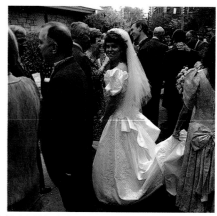

圖下：在活動進行中途，小倆口難得享受這片刻獨處時光。正式的攝影師較沒有空拍攝這種未經設計、但卻十分動人的畫面。林哈夫(Linhof)相機，65mm鏡頭，Fujichrome 400度正片，快門1/125秒，光圈值8。

圖下右：混雜於人群中輕喚新娘的名字，再捕捉她不設防的回眸一笑。有些瞬間畫面是不會重現的，因此請快速拍攝，稍後再做剪裁處理。林哈夫(Linhof)相機，65mm鏡頭，Fujichrome 400度正片，快門1/60秒，光圈值11。

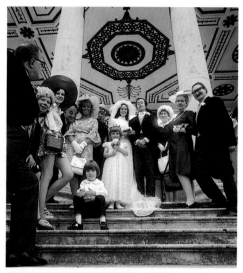

圖上右:於鏡頭上加上柔焦鏡,使畫面呈現羅曼蒂克及懷舊之感。大型反光傘反彈電子閃光燈的光線,地上的白色地毯也對於反彈光線至人物身上有所幫助。哈蘇(Hasselbald)相機,120mm鏡頭,愛泰康(Ektachrome)100度正片,快門1/125秒,光圈值16。

圖右上:相機位於低拍攝角度,使畫面充滿戲劇性,並強調了建築之美。坐在台階上的小男孩,打破了呆板一致的頭線。哈蘇(Hasselbald)相機,50mm鏡頭,愛泰康(Ektachrome)200度正片,快門1/60秒,光圈值11。

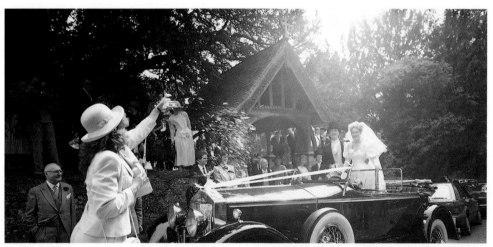

圖中:婚禮習俗中的撒碎紙花,是充滿歡樂與活潑氣氛的一刻。如果您事先知道誰將擔任撒碎紙的工作,可請他別一次撒完,以便您增加至三張的拍攝機會。林哈夫(Linhof)相機,65mm鏡頭,Fujichrome 400度正片,快門1/125秒,光圈值16。

工作清單

請好好利用正式攝影師們的便利位置,但也別干擾他們工作進行。

尋找不同的拍攝角度及令人發噱的小細節,尤其是孩子們的反應。

拍攝團體照時請確定每個人能看得見相機,並且為每個不同姿勢多拍幾張相片,以達到完美的作品。

使用閃光燈或者關 上不用。

圖右下孩子們打扮起來是很迷人的它們對婚禮的反應也相當值得您捕捉圖中的小男孩由於不耐種長的儀式完了拿起鼓負將它纏繞在頸上小女孩發現了相機而不自在地咯咯笑起林哈夫(Linhof)相機,65mm鏡頭,Fujichrome 400度正片,快門1/125秒,光圈值16。

結婚進行曲

訴說整個婚禮當天盛況的好方法，就是使用連續照片表現整個婚禮的進行過程。請準備好捕捉每個關鍵性的時刻簽字、走出教堂及切蛋糕。

為相機及閃光燈裝上新電池，並且攜帶備用電池。攜帶兩部相機，可能的話一部是裝著彩色負片的輕便型相機，而另一部是裝著彩色正片的主要相機，視您所計畫未來相片的使用狀況而定。攜帶大量備用軟片，包含幾捲彩色高感度軟片（ISO 1000），以便拍攝教堂內的情形。它產生較認得伴娘及花童的名字，這樣他們將會更快地回應您，並且表現得更合作。安排一群人拍攝團體照時，徵召伴郎及親戚協助是很有用的，因為他們認得每個人的名字。

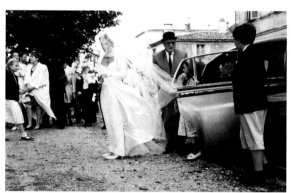

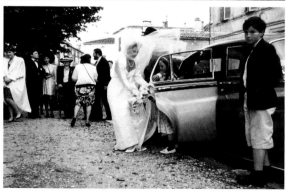

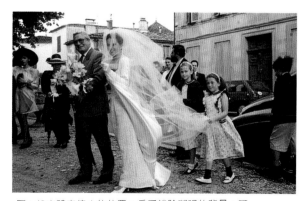

圖：找出禮車停止的位置。為了消除礙眼的背景，可從較低角度拍攝，利用車輛遮掩。別期待新娘會自動停留較長的時間讓您拍攝。您要讓她知道這段時間您想拍攝的照片數量，否則她會以為每一次拍攝都時最後一張，而不會停下腳步。尼康(Nikon)801相機，28-85mm鏡頭，Kodacolor 400度軟片，快門1/125秒，光圈值8。

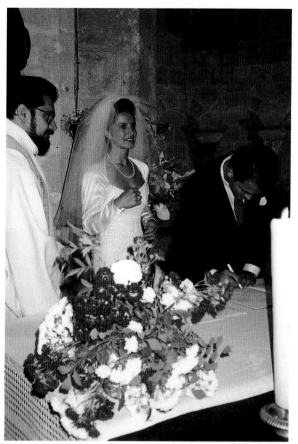

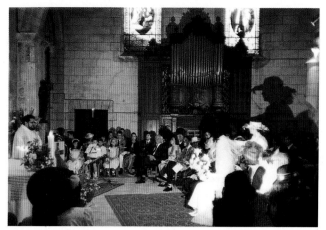

圖左：當主角變換許多不同姿勢、動作或表情時，連續攝影就可發揮不錯的效果。請使用捲片馬達多拍幾張照片，即使您遺漏了開香檳時軟木塞噴出酒瓶的那一幕，但是其間人們的表情變化仍然值得您去捕捉。使用變焦鏡頭，或前進、後退一步，以得到不同的視野。尼康(Nikon) 801相機圖右上：在快門打開的三十分之一秒間，穿紅衣的女士觸動閃光燈，而照亮其右方的女士，在後方牆面產生巨大的陰影。這張照片利用周圍光線拍攝。

尼康(Nikon) AW相機，35mm鏡頭，Kodacolor 400度軟片，快門1/30秒，光圈值2.8。

圖右下：簽字是婚禮中的關鍵時刻，請確定電池充足，並站在有利位置。使用閃光燈確保畫面清晰，並拍攝一至二張未使用閃光燈的照片。

尼康(Nikon) AW相機，35mm鏡頭，Kodacolor 400度軟片，自動曝光。

工作清單

為相機閃光裝置裝上新電池，並攜帶備用電池。

準備拍攝高潮時刻，例如簽字、走出教堂、灑紙花、切蛋糕等等。

找出重要人物的名字，以便在需要幫助時，很快能取得積極的回應。

別吝惜底片，婚禮過程是不會為您重來的。

使用捲片馬達，並多準備一些經過標示的未拆封軟片。

儀式中保持謹慎的態度，使用高感度軟片避免使用閃光燈。

儀式

無論您親身參與或是只是想感受一下當場氣氛，參加儀式可提供您不少拍攝題材。拍攝的秘訣在於準備是否充分。請預先瞭解節目內容，以準備捕捉高潮。準備充足、適合的底片。試著在自由拍攝及對氣氛敏感之間取得平衡。（請參閱『婚禮』）。

圖右上：除非能保持不引人注意，否則請在拍攝虔誠肅穆的儀式時，事先請得許可，即使您本身是親屬也不例外。如此，在拍攝面對面的照片時也較爲容易。尼康(Nikon)相機，28mm鏡頭 ，Kodak Tri-X(ISO 400)軟片，快門1/60秒，光圈值5.6。

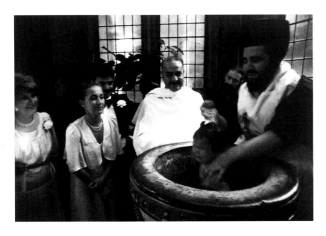

圖左上：在未打擾安靜的情況下，所拍攝的希臘洗禮儀式。這裡使用高感度軟片以避免閃光燈的干擾。
尼康(Nikon)相機，28mm鏡頭，愛泰康(Ektachrome) 200度正片增感爲ISO 800，快門1/30秒，光圈值5.6。

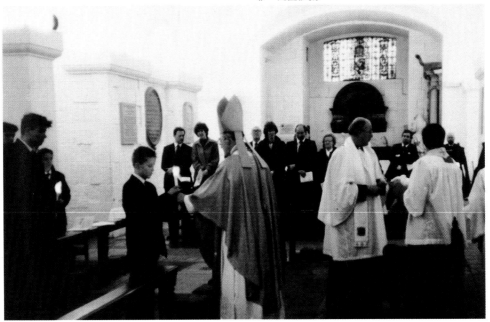

圖下：裝上高感度軟片後，輕便型相機在教堂昏暗的光線下，依然可以拍出不錯的照片。閃光燈貼上黑色膠帶，以保持氣氛、留下朧燭光線，並避免干擾儀式進行。尼康(Nikon)AW相機，28mm鏡頭，柯達康(Kodachrome)400度正片，自動曝光。

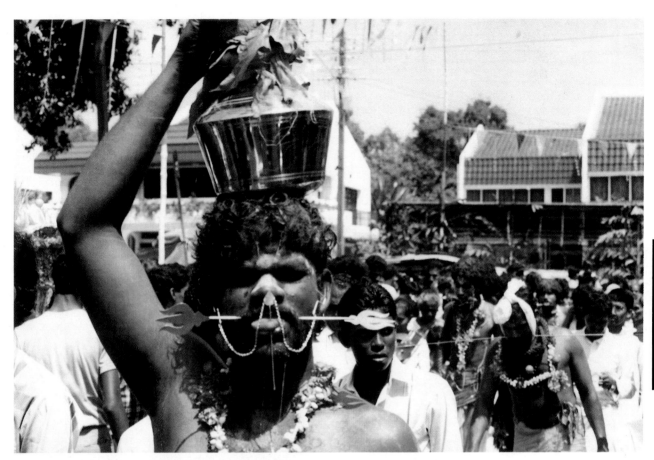

圖上：在馬來西亞檳榔嶼塔波桑（Tai Posam）嘉年華中，這位原住民的姿勢奇特，箭頭穿頰而過，相當引人注目。混在人群中，使用高感度軟片及自動對焦鏡頭，能拍出許多不錯的畫面。尼康(Nikon) 801相機，28-85mm鏡頭之35mm，Kodacolor 400軟片，快門1/125秒，光圈值 16。

工作清單

提早到達現場。

找出節目內容或行徑路線，以選擇有利位置拍攝。

爲使視野更廣闊，可利用相機箱或折疊椅作爲踏墊，累了也可當作座椅。

在光線昏暗或不宜使用閃光燈的情況下，請使用高感度軟片，例如Ektapress 1600

請將輕便型相機的閃光燈貼上深色膠布，以免干擾儀式進行。

圖下：閱兵是倫敦有名的景象，畫面中充滿生動的色彩及豐富的圖案。請提早抵達會場，取得有利位置。並使用不同的鏡頭，以捕捉全面的影像。尼康(Nikon) 301相機，Vivitar Series 1 70-210mm鏡頭之150mm，Fujichrome 100度正片，快門1/250秒，光圈值 5.6。

勞動者群像

工作中的人們也是有趣的拍攝素材,他們提供了拍攝有趣動態畫面的機會。因為人們正全心投入於工作,因此將不會察覺到自己正面對著鏡頭,也因此流露出他們自然的個性及生活方式,為您的作品增添樸實的風貌。保持友善的態度,人們會樂意與您合作的。

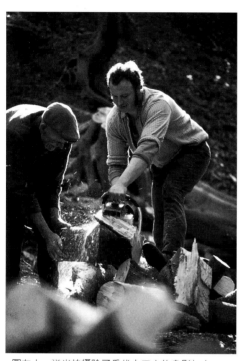

圖左上:逆光拍攝除了為伐木工人的身影加上閃亮的銀邊外,同時也強調了飛濺的木屑。選擇適合的焦點,可以使觀者目光集中在動作上。尼康(Nikon)FE相機,85mm鏡頭,柯達康(Kodachrome)64度正片,快門1/250秒,光圈值5.6。

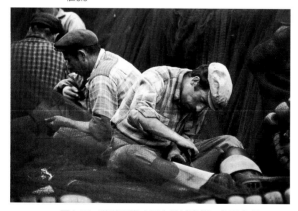

圖左下:葡萄牙漁夫正在修補漁網。使用中程望遠鏡頭可以在不打擾拍攝對象的情況下,捕捉取景緊湊的構圖。尼康(Nikon)FE相機,105mm鏡頭,愛泰康(Ektachrome)100度正片,快門1/125秒,光圈值5.6。

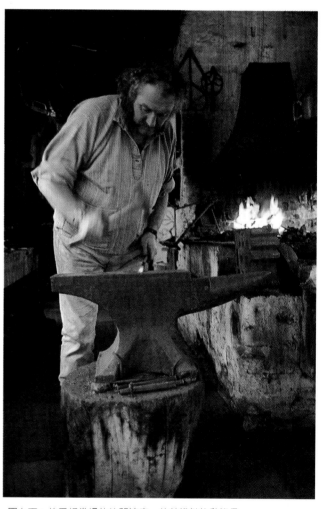

圖右下:使用相當慢的快門速度,使敲鐵鎚的動態呈現在畫面上,在仍可清楚辨認出工具的情況下,使整個畫面富有生氣。開著的門提供了柔和的日光,而熊熊烈火則使鐵匠的側面陰影掩映著光輝。尼康(Nikon)FE相機,35mm鏡頭,柯達康(Kodachrome)64度正片,快門1/60秒,光圈值2.8。

上圖：在深色背景或衣服的襯托下，火花顯得耀眼奪目。但是通常由於火花較日光爲亮，因此使用正常曝光值即可。尼康(Nikon)FE相機，85mm鏡頭，柯達康(Kodachrome)64度正片，快門1/125秒，光圈值5.6。

工作清單

將焦點預先設定於七呎遠處，隨時準備拍攝。
攜帶一架寶麗來快照相機，贈送照片給會經協助您的拍攝對象。
攜帶筆記本以記下人們的工作地址。
簽下模特兒合約書。
利用紫紅色濾鏡及日光片修正辦公室或工廠的日光燈產生的色偏。

圖下：想要使這一大群採葡萄工人都容尼康(Nikon)FE相機，85mm鏡頭，柯達康(Kodachrome)64度正片，快門1/125秒，光圈值5.6。納在焦點範圍內，則必須使用較小的光圈以製造較長的景深，而夕陽西下光線暈暗，必須使用慢速快門，這使得前景的串串葡萄看來十分生動。尼康(Nikon)相機，35mm鏡頭，柯達康(Kodachrome)64度正片，快門1/30秒，光圈值8。

寵物攝影

您的寵物是您隨時隨地乖巧的拍攝對象。拍攝自己寵物最大的好處是，牠們認得您而且不會逃走。瞭解寵物的行為，能幫助您捕捉牠最可愛的一面。一些小玩具可保証他們與您合作。若您想拍攝別人的寵物，通常飼主會很樂意，甚至還會自掏腰包買下照片。拍攝時最好主人能在側照顧。請使用閃光燈及輔助閃光燈以強調貓狗的皮毛細節，尤其若毛皮黑亮，在鏡頭上更為迷人。動物的性情難以捉摸，拍完一張照片後，即隨時準備拍攝下一張。藉著練習推進拉遠鏡頭對焦，使您的反應更敏銳（請參閱『推進鏡頭』及『一拍在拍』）。拍攝時使用口哨聲或會嘟嘟叫的玩具引起他們的注意，以使牠們豎起耳朵，看起來專注。別傷害動物或著是累著牠們。若擺設複雜，請在寵物上場之前，自己預先做好演練。

圖右上：許多公園內都有寵物棲身的角落，是拍攝溫馴小動物的好去處。　專注於動作及適合攝影表現的背景。Olympus OM2相機，135mm鏡頭，柯達康(Kodachrome)64度軟片，快門1/125秒，光圈值5.6。

圖左下：電子閃光燈凍結動作，並凸顯貓兒的毛皮。尼康(Nikon)相機，Tokina 50-250mm鏡頭之150mm，Kodacolor 100度軟片，快門1/125秒，光圈值22。

工作清單

備妥哨子或會嘟嘟叫的玩具以吸引動物們的
注意。但請記得，過度使用則會不管用。

以彩色材料或地毯營造簡單的背景。

使用刷子梳理動物皮毛。

藉著丟棒子讓寵物撿，鼓勵動物玩耍，以拍
攝動態畫面。

可使用膠帶清理貓狗殘留之毛髮。

圖左上：若想拍出光線不錯、具有相當於月曆水準之
照片，則必須藉助攝影棚。這裡的光線由T-23閃光燈
所提供，並經過銀色反光板反彈。哈蘇(Hasselbald)
相機，150mm鏡頭，愛泰康(Ektachrome) 100度正片
，快門1/250秒，光圈值16。

圖右上：小狗敏捷地叼回木棒，秋天落葉所鋪成的地
氈提供動態攝影的絕佳背景。跟拍（panning）小狗使
牠的身體清晰而背景模糊。

尼康(Nikon) FE相機，25-50mm 變焦鏡頭之50mm，
愛泰康(Ektachrome) 200度正片，快門1/60秒，光圈
值5.6。

圖下：拍攝玩耍中精力充沛的動物，必須具有敏捷
的反應。若這樣的機會展現在您眼前，千萬別吝惜
底片。這是使您的照片脫穎而出的好機會。

尼康(Nikon) F2相機，85-250mm鏡頭之250mm，
Tri-X (ISO 400) 軟片，快門1/500秒，光圈值8。

拍攝動物

拍攝鳥類及動物是一項挑戰，需要相當的計畫及耐心，但是結果必定令您感到值得。雖然有時還是必須使用手持相機，跟隨移動中的物體拍攝，但是三腳架還是一項很有用的配備，特別是使用中程望遠鏡頭時。預先對枝頭或餵食區的鳥巢對好焦點，盡可能使得背景看起來清爽，或以廣角鏡頭區分主題與背景。避免突然的動作及噪音，以免驚擾他們。若想使敏感的家畜，例如綿羊或馬兒與您合作，必須使飼主在一旁安撫牠們。綿羊十分膽小，太過吵鬧可能會使牠暈過去。一些動物則在圍籬中較有安全感。使用美食誘騙動物只能暫時奏效，別使動物過度勞累，否則會引起牠們暴躁的反應。

圖左：在這對比強烈的畫面中，取草地及陰影的折衷曝光值拍攝。若對著天空測光，老鷹身上的細節將會隱沒在陰影中。尼康（Nikon）FE2相機，105mm鏡頭，愛泰康（Ektachrome）200度正片，快門1/125秒，光圈值8。

圖右：您可以前往野生動物園或水鳥園拍攝鴨子。悄悄彎著身子，使用中程望遠鏡頭向黑天鵝對焦，以拍攝略有些微不同的連續動作。在這裡可以拍攝親近的畫面，鴨子們早已克服對人類之恐懼感。尼康（Nikon）301相機，Vivitar series 1 70-210mm 變焦鏡頭之200mm，快門1/250秒，光圈值8。

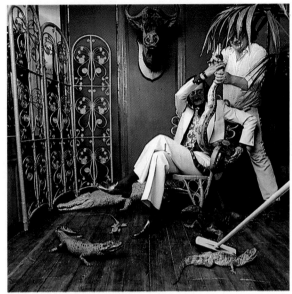

圖右上：拍攝性情詭譎多變，或具有潛在危險性的動物時，飼主必須在旁，並負責牠們的一舉一動。這裡使用尼龍繩使鬃蜥蜴保持在原地位置，地面上放置一些小刺，使小鱷魚停留在彎角，而飼主本身則捉著蟒蛇。其他動物爲填充模型。哈蘇(Hasselbald)相機，40mm鏡頭，愛泰康(Ektachrome)200度正片，快門1/60秒，光圈值22。

圖左：梯子除了作爲畫面擺飾外，還有一重要功能就是與畫面外另一架梯子圍起羊群，使牠們聚在一起。其中一些綿羊站在土堆上，使牠們更明顯易見。背景中的模特兒只需簡單地看住羊群，當他們都擺出不錯的姿勢時，攝影師即可按下快門。在穀倉內，罩上色片的小型閃光燈，經由連動裝置觸動，回應另一架相機上的閃光燈。Nikon FM相機，85mm鏡頭，GAF 1000度正片，快門1/125秒，光圈值8。

圖下：這張攝影棚內拍攝的照片，利用電子閃光燈一架Elinchrom SQ44，提供照明，其上並覆蓋新月形圖案格板，以產生貓頭鷹眼中的月形效果（請參閱『攝影棚燈光』）。此外側光也增加畫面戲劇性，並凸顯貓頭鷹身上的羽毛。哈蘇(Hasselbald)相機，140-280mm 變焦鏡頭之微距功能，愛泰康(Ektachrome)200度正片，快門1/250秒，光圈值22。

工作清單

翻閱當地旅遊指南，尋找鳥園及動物園。
光圈全開下，將相機貼近網孔，使網子脫焦，較不會明顯。
將自己隱藏在植物後面，或者穿上具有僞裝色彩的衣服，避免驚擾動物。
帶些麵包及美食以引誘動物。

非洲探險之旅

非洲野生動物之旅結合了探險的刺激感，以及親近野生動物，成為其環境一部份的榮幸之感。在這個時機使用輕便型相機就不足以應付。雖然有時仍有機會拍攝美麗壯觀的全景畫面，但是一般通常使用大型望遠鏡頭，以就近觀察動物細節。最好攜帶兩架機身，加上25-85mm及80-200mm變焦鏡頭或類似裝備。考慮添加加倍望眼鏡片或巨型望眼鏡頭（300-500mm），不過您通常會因為駛的太近而無法使用他們。使用較長鏡頭拍攝時，請安裝高感度軟片（ISO 200-400）以防止使用快速快門時相機晃動，尤其是使用望眼鏡時，更容易引起相機晃動。花點時間觀察拍攝動物的行為，而不要只是走馬看花，一下子注意力即轉往不同的動物身上。在車輛中不太可能使用三角架，但是在住宿處拍攝時即可派上用場。

圖右上：肯亞野生動物園棲息著許多不怕生的動物，您可試著駛近牠們。雖然如此，但是千萬別為了更近一步觀看，而擅自離開車輛。
尼康（Nikon）301相機，80-200mm變焦鏡頭之200mm，Fujichrome200度正片，快門1/250秒，光圈值5.6。

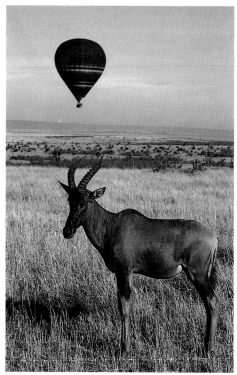

圖左：若馬賽馬拉（Maisai Mara）的熱氣球之旅太過昂貴，您至少也可以將它拍攝下來，前景還外加一隻可愛的羚羊。尼康（Nikon）301相機，35-70mm變焦鏡頭之70mm，Fujichrome200度正片，快門1/125秒，光圈值11。

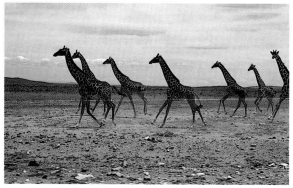

圖右下：拍攝移動中的動物，總是比拍攝靜止的動物刺激多了。從移動中的車輛，使用高感度軟片，捕捉下奔跑中的長頸鹿。
尼康（Nikon）301相機，35-70mm變焦鏡頭之70mm，Fujichrome100度正片，快門1/500秒，光圈值5.6。

技巧篇

圖上：在肯亞西上塔伏尼古利亞（Negulia）旅館天台的保護下，拍攝下這隻獵豹，牠準備吃食強光燈所照射樹上的肉塊。使用三腳架可拍攝連續照片，採用逐級曝光，並捕捉獵豹的不同姿勢。尼康（Nikon）301相機，80-200mm變焦鏡頭之200mm，Fujichrome400度正片，快門1/125

圖右：尋找使作品增色的題材，不論是逗趣的表情、舐犢情深的畫面、或者有趣的造型，例如本畫面中，小象象鼻的模樣簡直是大象的翻版。
尼康（Nikon）F3相機，28-85mm變焦鏡頭之75mm，柯達康（Kodachrome）100度正片，快門1/250秒，光圈值8。

圖左下：在清涼水中小睡片刻的河馬，有時突然會暴躁起來猛烈打滾。請從安全距離捕捉這戲劇性的一刻。對著光線拍攝，呈現河馬濕漉漉的背面，為畫面增加活力。尼康（Nikon）301相機，80-200mm變焦鏡頭之200mm，Fujichrome400度正片，快門1/250秒，光圈值8。

工作清單

在您前往旅遊地前，應先測試新買、或租借的鏡頭。

當您拍攝不同動物之後，應快速以筆記下、或使用錄音機錄下名稱以便日後查對。

當日攝影結束是否時間已太晚。

欲拍攝動物的正面影像時可以口哨聲來吸引其注意力。

可在樹叢陰影處或山洞內使用內藏式問燈來攝取動物（請參閱內藏式閃燈）。

快速瀏覽國家地理雜誌類的出版物以激發靈感和構想。

花卉攝影

花朵提供您嘗試不同攝影技巧的好機會，例如微距鏡頭、廣角鏡頭、輔助閃光燈及選擇性對焦等等。請選擇一天中最佳的時間以及一年中花朵盛開的季節來拍攝花卉。出國旅遊前請翻閱植物圖鑑，以瞭解在何處可找到花朵的踪跡。觀光局及旅遊指南也會為您提供建議。

圖左：藉著六呎延長線，在離開相機四呎處，使用快速閃光燈照明，以凸顯著朵百合花。相機放置於相機箱上的迷你三腳架上。本照片對天空測光，使其他部份顯得昏暗。尼康 (Nikon) 801相機，28-85mm變焦鏡頭，柯達康 (Kodachrome) 200度正片，快門1/60秒，光圈值22。

圖右：選擇性對焦產生柔和彩色光暈，為這一朵花兒框景。趴下身子以手肘為三腳架，將光圈設定全開，以產生非常小的景深。尼康 (Nikon) 相機，105mm鏡頭，柯達康 (Kodachrome) 64度正片，快門1/250秒，光圈值2.6。

技巧篇

圖上：廣角鏡頭及小光圈，使三呎近至無窮遠處的向日葵，都容納在焦點範圍內，廣角鏡頭使前景主要幾朵向日葵突顯出來，同時在畫面中容納下整片田野。柔和微霧的陽光減低畫面反差，若太陽過於強烈，陰影處會顯的非常暗。尼康(Nikon)FE相機，35mm鏡頭，柯達康(Kodach

工作清單
發掘不同角度拍攝同一朵花朵包含反彈光線及使用閃光燈
多數花朵最美的時刻是清晨
旅遊時找當季盛開的花朵
攜帶小型三腳架或夾子園藝用的繩子及竹竿
軟布噴水器棉花球及剪刀以剪去無關的枝葉

圖下：長鏡頭使畫面產生壓縮感，但是若使用廣角鏡頭，畫面中的刮腳物將不會如此顯眼。尼康(Nikon)相機，Tokina 50-250mm變焦鏡頭之150mm，柯達康(Kodachrome)64度正片，快門1/250秒，光圈值8。

美食攝影

一幅平面的相片，必須比實物看起來要來的大，才能引起觀者感官上的反應。讓觀看的人幾乎可以觸摸、聞到、甚至嚐到照片中的食物和飲料。請準備最佳的材料，將它們安排在吸引人的位置，並採用近距離拍攝，以顯示其細部一點一滴。請爲主題打光呈現其紋理及色澤。柔和擴散的頂光，可使食物顯得自然，可以當作拍攝時一個不錯的起步點。仔細挑選道具，例如草藥、香辛料、餐具和佐料的搭配，使食物在安排上更出色。可以爲水果刷上甘油或者噴上水珠，以使它看起來鮮艷欲滴。

圖：水密桃及面霜的外表差異性很大，並不容易拍攝。很難安排一個具有美感的位置。雖然一箱箱的水密桃由加州及紐西蘭空運而至，但是這裡所使用的乃是櫥窗展示用的塑膠水果。爲增加焦深，並賦予前景的水密桃雕塑般質感，拍攝時將鏡頭前方從左側向右傾斜，同時縮小光圈，選擇較大的的焦深，使每件物體清晰呈現。Sinar 8×10相機，165mm鏡頭，Ektachrome 100度正片，黑網紙，快門1/60秒，光圈值45。

工作清單

刮鬍泡沫可以用來替代鮮奶油。加點骨膠可使啤酒泡沫定位。

將香菸煙霧吹進食物內、或者吹向食物後方，以模擬熱氣騰騰的感覺。

使用深色背景凸顯蒸氣。

若食物是冷的，電子閃光燈使用較爲容易，並且可以定止動作。增加鎢絲燈以使畫面產生溫暖光澤，或者改變背景顏色。

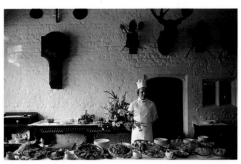

圖左上：主廚得意地展示他親手所作的自助餐點。這些食物攝於自然光下，並未使用閃光燈，閃光燈會扼殺食物自然的色澤。尼康(Nikon)相機，28mm鏡頭，愛泰康(Ektachrome)200度正片，快門1/60秒，光圈值4。

圖右上：在第凡內燈罩內置一部五千焦耳的閃光燈，拍攝時使用小光圈，四周三個銀色反光板，將光線反彈回手及瓶子上。Sinar 8×10相機，300mm鏡頭，愛泰康(Ektachrome)100度正片，快門1/30秒，光圈值45。

技巧篇

圖左下：這幅照片設於辦公室的石材地板上。圓形燈頭加上圓形反光板產生的光線，穿過百葉窗，營造了陰沈的巴西式燈光。Sinar 8×10相機，300mm鏡頭，愛泰康(Ektachrome)100度正片，快門1/30秒，光圈值45。

圖右下：無影燈提供了頂光。白色的保麗龍板將光線反彈回模特兒臉上。因為頭上的水果乃是實物，相當沈重，因此必須快速地拍攝。Sinar 8×10相機，300mm鏡頭，愛泰康(Ektachrome)100度正片，快門1/30秒，光圈值45。

攝影棚靜物攝影

攝影棚內的靜物攝影是一門精確費時的技術，需要一絲不苟地注意每個細節，以及很大的耐心。中型或大型相機可以拍攝出廣告或高水準刊物所需的品質。而且，它們移動式的前框及後框，讓您可以修正透視變形的現象，並且控制景深。請一張接著一張拍攝，評估每個增加的道具或燈光所造成的影響。我們設定頂上的逆光為基本光線，使被照射的物體背景突出，同時也使物體本身成為前方的反光板。在物體後方鋪上弧形的背景紙，產生無窮遠般的背景。而黑絲絨及綢緞也不失為理想的背景，他們不會反光，同時也不會造成陰影出現。

圖左：晶瑩剔透的玻璃非常適合攝影表現：您可以將黑色卡紙置於瓶子的任一方，但必須是畫面之外，然後它會反射於玻璃瓶上。此處的背景是字典中關於伏特加酒的部份，經過粗視放大而成。Sinar5×4相機，150mm鏡頭，Kodak Plus-X(ISO 125)度正片，快門1秒，光圈值32。

圖右：畫面中顯示如何用複製的輪廓表現一則廣告，「小心煮好的義大利麵爬上牆」。此處的手形陰影，是將剪下的紙板放置在Elinchrom聚光燈前所形成。Sinar5×4相機，360mm鏡頭，Fujichrome 100度正片，快門1/60秒，光圈值32。

圖上：大型相機的鏡頭可以變換角度，以使得整個影像都具有清晰的焦點。鏡頭以十五度角俯拍拼圖玩具，。Sinar8×10相機，360mm鏡頭，愛泰康(Ektachrome) 100度 正片，快門1/30秒，光圈值64。

<div style="text-align:center">**工作清單**</div>

觀摩傑出攝影家的擺設及燈光。
考慮使用彩色膠片，使不同區域呈現寒色或暖色。
使用可擴散光源的材料作成的帳幕環繞於主題四周，其內裝上三或四個燈泡以產生柔和的全面照明。
打上迷你聚光燈，以使珠寶更光彩奪人。
在鏡頭前放置一面雙向鏡，如此一來相機將不會被映於反光物體上，同樣的方法也可應用於人像攝影，如此主角就不需直接面對相機。
使用附有蛇腹的大型相機拍攝特寫時，若物體在對焦玻璃上只呈現原物一半大小時，則需增加一級曝光量，若與實物呈現同等大小，則需增加兩級。

圖中：這塊經歷蟲蛀的舊木頭，為項鍊提供別緻的背景。焦點聚光燈提供充足的光線，木頭四周則放置兩塊反光板。因為大型相機的焦點十分緊迫，請使用小光圈以加大景深。Sinar8×10相機，360mm鏡頭，愛泰康(Ektachrome) 200度 正片，快門1/60秒，光圈值45。

圖下：將6×6吋的彩色正片垂直貼於燈箱上，投影出20×30吋的疆界圖，作為拍攝背景。背景：哈蘇(Hasselbald)相機，80mm鏡頭，愛泰康(Ektachrome)200度正片，快門3分鐘，光圈值16。前景：Sinar5×4相機，360mm鏡頭，愛泰康(Ektachrome)100度正片，快門1/60秒，光圈值64。

技巧篇

127

畫面剪裁

有些主張純粹攝影的攝影家拒絕剪裁相片，但有時完美的取景是十分困難的。您可以剪裁畫面以獨立其中某一部份，或者使畫面看起來較爲接近拍攝物體，當您對於所要強調的重點，有其他的考量時，也可以適當地剪裁畫面。剪裁照片可使它看起來更爲有力，消除其他分散注意力的事物，使注意力更直接地集中至主題上。究竟要垂直或水平地拍攝照片可能難以下決定。而方形規格的照片可以任您選擇水平、垂直剪裁，或者就讓它保留原狀亦可。

工作清單

以黑色卡紙製成約6×12吋的無光澤L形遮板，放置於正片之上以尋找合意的剪裁方式。將透明的遮檔膠帶貼於塑膠幻燈片套上，以指示正確的剪裁。您還是可以透過它看到畫面。使用防水筆在寶麗來快照上標示。

圖：發揮創意地剪裁照片吧！傾斜地剪裁，賦予照片更多的力量及動感。
除了產生接近的影像外，還可使畫面更吸引人。哈蘇(Hasselbald)相機，120mm鏡頭，愛泰康(Ektachrome)100度正片，快門1/60分鐘，光圈值11。

圖左上：拍攝時您可能會不小心攝入一些無關的景物，或者有意在拍攝後再加以剪裁，就如同這張照片左方的腳，即是如此。哈蘇(Hasselbald)相機，80mm鏡頭，愛泰康(Ektachrome)100度正片，快門1/125，光圈值11.5。

圖右上：將左方的袖子及帽子頂部剪裁掉，使視線更集中在拍攝對象臉上。Diffuser One柔焦鏡使畫面明亮而朦朧。
尼康(Nikon)相機，105mm鏡頭，柯達康(Koda-chrome)64度正片，快門1/125，光圈值8。

圖左下：經由剪裁可得到較佳的構圖。同時，拍攝時若在主題四周留下空間，照片可印上標題、正文或加上廣告產品照片。
哈蘇(Hasselbald)相機，120mm鏡頭，Fujich-rome100度正片，快門1/60，光圈值11。

圖右下：去掉前景，使照片給人的印象是攝於遠離塵囂的寧靜之地。
哈蘇(Hasselbald)相機，120 mm鏡頭，愛泰康(Ektachrome)100度 正片，快門1/60，光圈值16。

反面印相法 (flipping)

藉著顛倒或翻轉畫面可使照片看來更吸引人。如何決定使用反面印相法可能依個人主觀而定，但是大多數人相信，照片中的要素經過安排後，使視線自左移至右方，會得到更佳的效果。（請參閱『閱讀照片』）。

若拍攝時您已知道將會使用反面印相法，請試著避免或者設法蓋住某些會露出破綻的標誌，例如海報、標語、結婚戒子、上衣口袋、男士頭髮的分邊等等。使用反面印相法時，若照片對象具有特殊宗教文化背景，請小心他們對於左手的禁忌（個人衛生因素），勿使畫面呈現出他們以左手吃喝或握手的情形。

圖左：這位小喇叭首原本在照片另外一側，藉著使用反面印相法，使人們的視線自然地自左上方移至小喇叭手的臉上、再往下至他的手上。很幸運地，他帽子上都徽章是對稱的，而左手吹奏的小喇叭手也確有其人。

圖右：如果請拍攝對象傾斜或轉身以配合構圖，將有失自然。較好的方式是先拍攝，然後再決定是否使用反面印相法，使它看來更為自然流暢。

尼康 (Nikon) FE相機，柯達康 (Kodachrome) 64度正片，快門1/125，光圈值8.5。

圖：位於蒙色居（Mons(que)）一家休閒咖啡館中的法國人們，並未留意輕便型相機的存在，在此利用現成的光線拍攝。雖然無法看到臉部，但前景的男士是主要的靈魂人物，整個畫面看來像是一幅他的故事。沖印時使用反面印相法(flipping)（上圖），使他的身影在左方形成有力的框構，

工作清單

運用想像力使用反面印相法，並評價如何地翻轉會使它更為流暢。

攝於鏡中的影像可以再經過反面印相的處理。

請隱藏或避免攝入標誌、海報、鐘錶等等。

請注意當地有關左手使用的習俗尤其是某些中東、非洲及亞洲國家。

動態攝影

您可以選擇使用快速快門及閃光燈凝結動作，或是以慢速快門強調它的動態。慢速快門會使運動中的物體變得模糊。但是跟拍（panning）的手法則可使主體清晰而背景模糊。在夜間您可以玩一場動態的攝影遊戲，在數秒以上的曝光時間中，請先站在一個位置拍攝幾秒後，然後再移至另一位置，。全開的快門及連續閃光能記錄下舞蹈或高爾夫揮桿的連續動作。（請參閱『煙火及遊樂設施』『電子閃光燈』及『決定性的瞬間』）。

圖左：模糊的動作使畫面更有活力。這些葡萄相當小，因此拎在鏡頭幾吋前以強調它們。尼康(Nikon) F2相機，28mm鏡頭，愛泰康(Ektachrome) 200度 正片，快門1/60，光圈值11。

圖右上：使用跟拍的手法拍攝，移動中的腳踏車騎士則顯得十分清晰，而背景一片模糊。哈蘇(Hasselbald)相機，120mm鏡頭，愛泰康(Ektachrome) 200度正片，快門1/125，光圈值11。

圖下：結合慢速快門和電子閃光燈使畫面具有動態感。日光使輪椅模糊而閃光燈使臉部輪廓清晰。哈蘇(Hasselbald)相機，120mm鏡頭，愛泰康(Ektachrome) 200度正片，快門1/30，光圈值8。

工作清單

對同一移動中的物體嘗試使用不同的快門速度，以看看在多少的快門速度時，其動作最明顯。
練習在慢於1/30秒的快門速度下穩定相機。將雙腳分開兩肘緊縮，將幫助您的身體作有力的支撐。當一切就緒時請先吸氣，拍攝時則摒住呼吸。
練習在持續流暢的跟拍動作中按下快門。
使用具有跟拍設計的三腳架跟拍。
預測動作的高潮。
嘗試閃光燈加上長時間曝光。

圖：奧力佛史考特（Oliver Scott）拍攝下越野車競賽中的急降動作，以作為國際越野單車雜誌的插圖。在雜誌中刊登時為水平畫面，拍攝者先躺在岩石旁邊的地上對背景測光，騎士越過他的上方時輔助閃光燈照亮了越野車及騎士。跟拍手法使天空產生模糊的效果。Minolta相機，柯達康（Kodachrome）200度正片，快門1/8，光圈值8。

技巧篇

特殊效果

一罐人造蛛網或噴霧器，可將一幅尋常景象轉變為具有神秘感及戲劇性的畫面。更複雜的燈光設備還包括煙霧及人造風。

必須有節制地使用舞台上的乾冰，否則容易引起呼吸困難或弄滑地板。若不小心使某人摔斷肋骨，可得吃上官司。

圖左上：只要花費一點點人造蛛網，就可產生奇幻的效果。請穿上舊衣，否則請準備送往乾洗。設定照：尼康(Nikon)相機，柯達康(Kodachrome)64度

正片。完成照：哈蘇(Hasselbald)相機，60mm鏡頭，愛泰康(Ektachrome)200度正片，快門1/125，光圈值22。

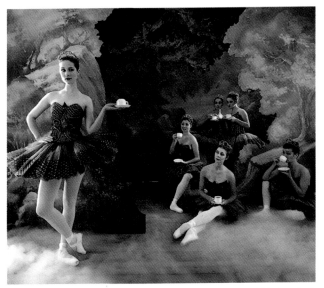

圖下：加點乾冰可營造出適合芭蕾的空靈氣氛。加上黃粉紅濾色片的燈光，照射在女主角身上，將她與其他罩上藍色片燈光照射下的角色區分開來。哈蘇(Hasselbald)相機，60mm鏡頭，愛泰康(Ektach-rome)200度正片。

工作清單

航海用品店及劇場特效通常會供應煙霧彈及照明彈。

必須使煙霧彈保持乾燥，並分置於舊鐵罐中。

拿著煙霧彈時請使用蓋子及手套。

別過度賣弄特效。

預先彩排演員及特效，您可以預先由觀景窗看看它們的效果。

攜帶打火機及火柴（備用）以點燃煙霧彈。

攜帶掃帚及畚箕作事前事後的清理。

人造蛛網會傷害寶貴衣物。

隨時備妥滅火設備二氧化碳滅火器，沙子及水因為特效可能會產生危險。

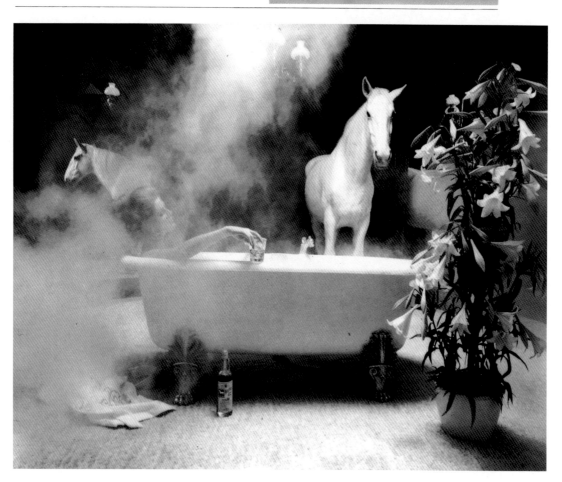

圖上：浴缸後的蒸汽機噴出
特殊的蒸汽爲畫面增加氣氛
，也使馬匹昂然站立起來。
哈蘇（Hasselbald）相機，
１２０ｍｍ鏡頭，愛泰康
（Ektachrome）200度正片，
快門1/250，光圈值22。
圖下：這幅勾引起一九三〇
年代芝加哥回憶的照片中，
在拍攝時先於前景出施放煙
霧彈，接著演員再走到後面
圍成一圈。
哈蘇（Hasselbald）相機，
40mm鏡頭，愛泰康（Ekt-
achrome）200度正片，快門
1/30，光圈值16。

長時間曝光

長時間曝光的發現，為攝影開啓了全新領域，創造一般人眼中難以見到的畫面。超過三十秒的長時間曝光容易產生互換失效現象（reciprocity failure），即軟片上的色彩，會產生與平常不同的反應，而出現色偏。因此拍攝時請多增加一級曝光量，以得到更豐富飽和的色彩。對夜空作二十分鐘的曝光時，由於地球的自轉，因此可呈現白色的星光軌跡。藉高感度軟片及全開的光圈，您可以縮短曝光時間。將相機至於三角架上、打開快門，您可以多重曝光的方式，記錄下閃光燈的光線，創造一幅光畫。

圖：使用長時間曝光拍攝人物時，請多拍幾張照片，因為人物總不可避免地會移動身體。燭光及鎢絲檯燈產生柔和的光線。火爐處的鬼影是麥可約瑟夫在拍攝中途跑入畫面中所造成。林哈夫（Linhof）6×12相機，Afga 1000度軟片，快門10秒，光圈值45。

工作清單

使用三腳架或其他支撐物。

為了保持相機穩定，請使用自拍器而不要直接觸動快門。

當夕陽西下時，請不斷地確定曝光狀況，以避免產生二至三級曝光不足的現象。

拍攝結果難以掌握，請使用逐級曝光拍攝。

點測光表可讀取的範圍只有視角一度，能對小區域作最精確的測光。

多重曝光時，請以相機蓋或黑紙片及膠布蓋住鏡頭。

攜帶小型手電筒，小至可用嘴叼住，以便在黑暗中重新安裝底片或檢查相機設定。

圖上：罩上藍色膠片的手持分離式閃光燈，爲背景的樹木提供照明。尼康（Nikon）相機，28-85mm變焦鏡頭之35mm，愛泰康（Ektachrome）100度正片，星茫鏡，快門3秒，光圈值11。

技巧篇

圖左下：夕陽剛西沈，以手持相機靠在窗緣拍攝這幅照片。傍晚天空豐富的色彩時時刻刻都在變化，請多拍攝幾張照片以提供多樣選擇。尼康（Nikon）相機，105mm鏡頭，愛泰康（Ektachrome）100度正片，快門1/4秒，光圈值2.5。

圖右下：若使用自動曝光會使畫面產生褪色般的效果，而喪失氣氛。爲了強調發光的窗戶，由同樣亮著燈的房間讀取曝光讀數。尼康（Nikon）相機，105mm鏡頭，Afga100度軟片，快門5秒，光圈值5.6。

閱讀照片

人的眼睛自然地會被明亮的色彩及活潑的部份所吸引（請參閱『色彩調和』）。我們的視線會略過失焦的物體，而偏好焦點清晰的主題（請參閱『景深』）。我們也會為人物所吸引，尤其是裸體或者是奇裝異服的人。攝影者可以掌握這些原則，集中注意力於畫面的關鍵部份。若畫面每部份同等重要，將會令人眼花瞭亂，使眼光游移不定，而大腦也會覺得難以讀解而感到困擾。有些能幫助您產生平衡構圖的一般原則。例如使主題佔三分之一部份，並且安排帶領視線進入主題的物體等等。這些原則僅供初步參考，不須必墨守成規。

圖上：由於天空的不完整，使視觀者視線集中在起重機上。它看起來像畫面左上方望著噴水池的觀衆，視線從它而下將可見到二位穿白衣的女士，接著跨至右方戴著貝雷帽的男士。尼康(Nikon)FE相機，85mm鏡頭，柯達康(Kodachrome)64度正片，快門1/125秒，光圈值8。

圖下：選擇性對焦是強調畫面其中一部份的好方法。在這裡觀者視線將跳離脫焦物體，而停留在中間焦點清晰的人物上。尼康(Nikon)FE相機，Ttonika 50-250mm變焦鏡頭之130mm，柯達康(Kodachrome)64度正片，快門1/125秒，光圈值5.6。

圖上：一排葡萄藤，將人們的視線導向這座法國特斯脫涅城堡（Château Cos d'Estournel）大門的細節及圖畫般的屋頂。尼康（Nikon）801相機，28-85mm變焦鏡頭之40mm，柯達康（Kodachrome）64度正片，快門1/125秒，光圈值16。

工作清單

請注意觀看者將如何「閱讀」一張照片。
利用構圖及燈光在畫面上引導觀者視線。
確定主題有不錯的照明，可能的話帶有黃色、紅色或圖案。
在畫面中安排道路及小徑，將眼光導向畫面之趣味點。

圖下：構圖時必須考量視角、畫面形狀、主要焦點、或是使用何種鏡頭等因素。
這裡的道路帶領著觀者視線通往城堡。低角度拍攝可納入迷人的前景，使畫面具有深度感及戲劇性。

林哈夫（Linhof）相機，65mm鏡頭，愛泰康（Ektachrome）100度正片，三腳架，快門1/8秒，光圈值45。

框景

攝影師花去許多時間由一個框框觀景窗向外觀看，將框界自然地安排在景物四周。除了觀景窗外，您可以使用大門、欄杆或真正的畫框，為畫面增加框景效果。使框景物脫焦，將注意力集中在主題上，或者也不妨利用小光圈，將它留在焦點之內以表現它的特色。（請參閱『景深』

工作清單

尋找框景景物尤其是適合主題的景框。
使用長鏡頭或廣大的光圈使景框脫焦。
使用廣角鏡頭或小光圈，可以使景框及主題容納於焦點之內。

圖左：穿過畫具可一瞥正埋首於畫作中的畫家。這是法國蒙馬特街頭一處活潑的景象。大光圈產生淺景深，將主題與背景區分開來。尼康 (Nikon) 相機，50mm鏡頭，柯達康 (Kodachrome) 200度正片，快門1/60秒，光圈值5.6。

圖下：透過畫框使這些愉快的表情更生色不少。人物靠成一排，產生手與手之間的有趣互動。三呎柔光傘中的Elinchrom T23閃光燈，為畫面提供照明。哈蘇 (Hasselbald) 相機，140-280mm變焦鏡頭之140mm，XP2 (ISO 400) 度 軟片，快門1/125秒，光圈值16。

圖上：濺起的雪花爲奇馬特（Zermatt）這位滑雪者提供別緻的景框。背光產生驚險的雪簾幕，明顯地將他推下斜坡。使用煙草色漸層鏡（請參閱『漸層鏡及偏光鏡』）尼康（Nikon）F3相機，80-200mm變焦鏡頭，柯達康(Kodachrome)64度正片，快門1/250秒，光圈值5.6。

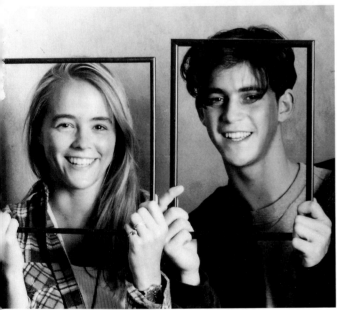

圖下：由欄杆俯視倫敦大鐘（Big Ben），它看起來像個小模型。小光圈使二呎至無窮遠處，每樣東西都容納在焦點範圍之內（請參閱『景深』）。
尼康（Nikon）FM2相機，Agfachrome 100度正片，快門1/60秒，光圈值16。

圖下：若不是透過具有當地特色的橋上雕花欄杆向外拍，這將會是一幅尋常的伊斯坦堡景象。景框使焦點注意力集中在圓頂及小船上。
尼康（Nikon）FE相機，愛泰康（Ektachrome）200度正片，快門1/125秒，光圈值8。

推進鏡頭

拍攝景物時,請檢討一下如何使拍攝結果更為理想。靠近拍攝對象能產生清爽醒目的畫面。推進鏡頭將可使主題由畫面中獨立出來呈現更多細節。盡量使相本或幻燈片展示的照片在拍攝觀點上富有變化,因為同一主題容易產生重複的現象。(請參閱『拍個不停』『連續攝影』及『特殊角度』)二個鏡頭,例如25mm-250mm及50-250mm變焦鏡頭,加上附有微距攝影功能,就足以讓您應付大部分的情況。變焦鏡頭幫助您快速地構圖,毋須多花時間更換鏡頭。(請參閱『變焦鏡頭』)。

圖左:照片攝於馬來西亞可倫坡之臥佛寺外。畫面滿是一尊尊精雕細琢的佛像,令人目不暇給。右圖則進一步只單純拍攝其中一尊佛像,如此呈現出它身上美麗的細節。上:尼康(Nikon)相機,Tonika 50-250mm變焦鏡頭之50mm,柯達康(Kodachrome)64度正片,快門1/250秒,光圈值11。
右:尼康(Nikon)相機,Tonika 50-250mm變焦鏡頭之250mm,柯達康(Kodachrome)64度正片,快門1/250秒,光圈值8。

工作清單

拍攝一張照片後,不妨再對同一景物,拍攝另一張更不錯的照片。

連續拍攝漸行漸近,將焦點集中在某一特殊對象上。

面對移動物體時,動作要快,特別是如果您的相機為手動對焦,請多多練習推進鏡頭的手法。

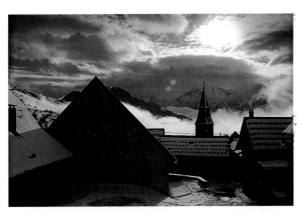

圖上：太陽使照片產生光斑，因此在第一張照片（
上）中，拍攝時將曝光量減少二級。第二張照片（
右上），加上粉紅色漸層鏡頭後，天空變得較暗並帶
有淡淡的色彩，藉著推進鏡頭凸顯有趣的形狀造型
。最後一張照片（右）中，右上方層層融雪滴下的
水珠，則看似畫面中點點斑痕。尼康(Nikon)相機
，Tokina軟片，50-250mm變焦鏡頭，三張照片分
別使用50mm，150mm，250mm，快門1/125秒。
第一張照片之光圈值8，第二張為5.6。

圖下：不需要動用三腳架，您也可以達到這種特殊效
果、只需將快門速度定為1/30秒或1/60秒，在觸動快
門按鍵時同時將鏡頭拉遠。嘗試拍攝三至四張照片，
以增加成功之機率。尼康(Nikon)801相機，28-85mm
變焦鏡頭，快門1/60秒，光圈值8。

一拍再拍

當您拍完一張照片後，通常自然地會產生就此打住的念頭，特別是當您還不太習慣面對人物拍攝時，更是容易產生這種現象。必須不斷訓練自己，拍攝完一張照片後，馬上重新評估場景、檢查曝光、構圖及對焦，然後再次重新拍攝。多加練習必可熟能生巧。

圖上：這張快速拍下的人像作品，已有不錯的表現。若對象隨後消失或者不允諾拍攝，至少也留下一張滿意的作品。隨後在第二張照片中，捕捉了他的

表情變化，他可能正鬆一口氣或者以為拍攝完畢正想調過頭去呢。再次觀察有趣的細節，比方說醒目的頭飾，最好推進鏡頭進一步以捕捉它

圖下：當您正巧碰上好戲上演，千萬別吝惜底片。靠近一些尋找不同拍攝角度，或者將相機垂直拍攝，盡量迅速地捕捉瞬間變化或者是擺好姿勢之照片。尼康(Nikon)相機，25-50mm鏡頭，愛泰康(Ektachrome)200度正片，快門1/125秒，光圈值8。

圖：在哥根罕美術館（Guggenheim Museum）中，修女們的形象恰巧與抽象藝術形成有趣的對照，是值得您花時間找出最佳構圖的主題。尼康(Nikon)相機，28mm鏡頭愛泰康(Ektachrome) 200度正片，快門1/30秒，光圈值2.8。

工作清單

先拍爲快再考慮如何改善構圖。

若畫面並不是十分有趣，請耐心等待情勢改變，或用方法將它改變成您所希望的畫面。

再次拍攝前推進鏡頭檢查對焦。

變焦鏡頭能幫助您迅速地重新構圖。

捲片馬達或自動捲片裝置，能確保您爲下張照片預作準備。

拍攝人們時，請設法克服不自在的感覺。

對人們的拒絕請敏感地體諒，但也千萬別因此而裹足不前。

使用二架相機，同時拍攝相片及幻燈片、或者是黑白彩色二種效果。

連續拍攝

一系列的連續照片,就好似在訴說一個故事,比方說下一頁記錄熱氣球升空的過程,即是一種連續拍攝的手法。它也可以是表現一連串想法的演進、對同一主題不同的表現方式,或者是不同的接近途徑。這些照片可以集合起來貼在同一面牆上展示,也可以做為雜誌、文章的插圖。從早到晚,一天之中,光線總是不斷地充滿戲劇性變化。不妨將重點回歸同一主題,捕捉它在不同光線嚇得變化景象。(請參閱『一拍在拍』)。

圖:在電視電影中,第一幕通常是一幅較廣畫面,以點明場景所在。上圖中,艾菲爾鐵塔在薄霧中依稀可辨。接著畫面取景較為緊湊,焦點集中在孩子身上,衣服的色彩和雕塑作品呈現強烈對比。最後一個鏡頭集中在雕塑細部上,為整個過程作一有力的結尾。

上圖:尼康(Nikon)相機,80-200mm變焦鏡頭之80mm,愛泰康(Ektachrome)200度正片,快門1/125秒,光圈值11。

中圖:尼康(Nikon)相機,80-200mm變焦鏡頭之120mm,愛泰康(Ektachrome)200度正片,快門1/250秒,光圈值8。

右圖:尼康(Nikon)相機,80-200mm變焦鏡頭之200mm,愛泰康(Ektachrome)200度正片,快門1/250秒,光圈值8。

圖：選擇整個過程中最具代表性之關鍵時刻（請參閱
『決定性的瞬間』）。在整個敘述過程中，飛行員的
紅色頭盔在幾張不同畫面中，扮演了連貫的作用。一
開始捕捉他啟動燃燒器時戲劇性的一刻，直到最後，
呈現了熱氣球之全貌，而另一位幫手也終於露面。尼
康 (Nikon) 相機，25-50mm變焦鏡頭，Ektachrome
200度正片，快門1/60秒，光圈值8。

工作清單

拍攝重要連續過程時，請先檢查電池。

使用捲片馬達之連續模式，以捕捉快速連續畫面
，比如說賽跑。

練習推進拉遠鏡頭的技巧，向快速移動之物體對
焦。

若您使用不同鏡頭拍攝。建議您不妨使用變焦鏡
頭會更容易一些。

列出清單註明連續拍攝時遺漏之畫面，再次拍攝
時可以補足不足之處。

編排照片時，不妨將最搶眼之照片放大，並安置
在中間，其他較小畫面則圍繞在四周。

決定性的瞬間

一張好照片，是不同要素在同一瞬間湊巧結合在一起，所創造出視覺上令人興奮的結果。先見之明、耐心、和耗去大量底片的決心，是捕捉決定瞬間的致勝關鍵。跟隨活動的進行、參加採排並擬定拍攝計畫決定最佳角度爲何？使用何種鏡頭？是否需要高感度軟片？捲片馬達設定爲單張或連拍？馬達是否會出現噪音，某些場合比如說劇院，就不適合使用。直到決定性的一刻時已發生在按下快門。已遲了一步錯失良知。您必須懂得掌握先機，以靜制動，事先決定好曝光值，將指尖輕置於快門按鍵，等待時機一出現旋即同步按下快門。若錯失良機千萬別氣餒，繼續努力。（請參閱『一拍在拍』）。

圖上：公牛轉頭瞪著倒地不起的鬥牛士，真是緊張的一刻。另一位鬥牛士急忙奔像它們，觀眾一個個張口結舌看得出神。尼康（Nikon）相機，85-250mm變焦鏡頭之85mm，Kodak Tri-X（ISO 400）軟片，快門1/250秒，光圈值11。

圖下：在分開的第二幕中公牛剎然停止，斗蓬翻飛，觀眾的位置剛好穩定畫面。想要捕捉這稍縱即逝的瞬間，準確的判斷加上好運氣是不可或缺的。當時公牛的犄角恰巧定止在斗蓬籠罩之下，而一旁的觀眾也巧妙平衡了構圖。
尼康（Nikon）相機，85-250mm變焦鏡頭之250mm，Kodak Tri-X（ISO 400）軟片，快門1/250秒，光圈值11。

圖下：若非快門按鍵以電線連接來福槍扳機，要及捕捉到樣一個畫面得花上好幾次的嘗試。拍攝這張照片時，在構圖時預先留下子彈的彈道空間，然後半壓快門等待槍響。尼康(Nikon)801相機，20mm鏡頭，Fujichrome 100度正片，快門1/250秒，光圈值8。

圖下左：預期的氣氛，連結了畫面樓梯上方的女子及下方的侍者。左方的女士大步跨入畫面，增加了張力。尼康(Nikon) AW 相機，Kodakcolor 400，自動曝光。

圖上：有時決定性的瞬間並非活動中顯見的高潮時刻，而是景物中各元素安排的恰到好處，令人稱妙。例如本圖中人物的位置，及人們臉上的表情。尼康(Nikon)801相機，85-250mm變焦鏡頭之35mm，Kodacolor 400度軟片，沖印於柯達相紙上藍色調處理快門1/250秒，光圈值11。

工作清單

在相機上裝上變焦鏡頭設定爲中程距離練習推進拉遠。

練習拍攝行進中的汽車增加快速對焦的能力。

使用捲片馬達配合您的反應而不是恰好相反。

觀察捕捉決定性瞬間成功的作品，特別是攝影家布烈松（Henri Cartier-Bresson）或是艾略特艾維（Elliott Erwitt），以及其他優秀攝影家的作品。

別吝惜底片。

技巧篇

色彩調配

人類對色彩有強烈的反應，若您能掌握不同色彩所引發的情緒，將可以增強您的攝影功力。紅色是憤怒或危險的象徵；白色及紅色代表樂觀；黃色令人愉快；棕色帶表富足、安定；綠色表示茂盛及和平；藍色則是冷靜、距離、深思及信賴；白色令人覺得純潔、涼爽；黑色可以是陰險亦或高雅。

請好好利用色彩為主題畫龍點睛。有時單一色彩的重複或刺眼的色彩並列，能將尋常的畫面，變成一幅令人激賞的作品。

圖上：左這裡產生的色彩連貫性，巧合的像是事先安排的結果。紅色、藍色及女子的一頭金髮，和商店的門面相應和。尼康(Nikon)FE相機，85mm鏡頭，柯達康(Kodachrome)64度正片，快門1/125秒，光圈值8。

圖右：二位女士正在倫敦的翠西（Chelsea）花卉展中參觀。亮麗的服飾和展示會場中的花朵倒也顯得調和。華麗的紅色即使在柔和的擴散光線中依然醒目。尼康(Nikon)AW相機，35mm鏡頭，柯達(Kodachrome)64度正片，自動曝光。

圖下：在巴黎的一座果菜市場中，紅、藍、綠色產生的連續感，使畫面具有統合的效果。首先映入眼簾的是陽光下耀眼的紅色衣裳，接著在一堆紙箱的調和襯托之下，各種色彩依不同程度躍於紙上。
尼康(Nikon)FE相機，85mm鏡頭，柯達康(Kodachrome)64度正片，快門1/90秒，光圈值8。

工作清單

集中在能產生所需氣氛的色彩上。
使用柯達雷登（Wratten）濾色鏡加強色彩效果。
紅色及白色非常容易吸引注意力。
注意同一種色彩如何使不同物品產生關連性。
尋找強烈的色彩組合。
觀摩名家作品，例如馬蒂斯的畫作，或奇哥比勒（Chico Biales）及彼得透納（Peter Turner）的攝影作品。

圖左上：用柯達彩色正片表現陽光下摩里斯舞者色彩鮮豔的服飾相當理想。軟片感光度越低，色彩越細膩。尼康(Nikon)FE相機，80-200mm變焦鏡頭，柯達康(Kodachrome)64度正片，快門1/125秒，光圈值4.5。

圖右上：四位女學生蹲踞在南非開普敦角一棟海灘木屋階梯上。她們身上穿著的羊毛杉、上衣與木屋的色彩一致。而洋裝及帽子，則與白沙相互輝映。尼康(Nikon)F2相機，柯達康(Kodachrome)64度正片，快門1/125秒，光圈值8.5。

圖下：在這幅法國南部的海景中，各元素的色彩十分調和。零碎的紅色，在全藍背景映襯下相當醒目。左方的魚形招牌，帶領觀者視線進入畫面。魚身上的白色部份與風帆互相輝映，男士的紅泳褲和毛巾及魚身上的紅色部份也相得益彰。尼康(Nikon)FE相機，35mm鏡頭，柯達康(Kodachrome)64度正片，快門1/60秒，光圈值22。

細節

對攝影的興趣，能引發您更關注周遭美麗的細節，這些是您平常所容易忽視的。有意地接近物體，將可更清楚它們天然的形狀、質材及圖案，並可瞭解各種手工製品的手藝是多麼精巧。

圖：上圖為奧斯陸維吉蘭雕塑公園（Vigeland Park）其中一件作品「生命之柱」的全貌。它呈現了作品整個來龍去脈，但卻難以仔細欣賞細節部份。右圖即為推進鏡頭呈現一部份之細節，您現在可以集中目光，欣賞一些迷人的細部圖案了。
圖上：尼康（Nikon）301相機，25-85mm鏡頭之35mm，柯達康（Kodachrome）200度正片，快門1/250秒，光圈值11。

圖右：尼康（Nikon）F2相機，85-250mm鏡頭之200mm，Afgachrome 50度正片，快門1/250秒，光圈值5.6。

工作清單
先拍攝物體全貌，再透過進一步的尋找，將細節獨立出來。
尋找具抽象趣味的形狀及質感（請參閱『形狀與陰影』）。
使用微距鏡頭及近攝環拍攝特寫畫面。（請參閱『微距攝影』）。
使用手持閃光燈，加上延長快門線，為物體打上凸顯立體感的燈光。

圖左：這是在葡萄牙所攝一堆漂浮的軟木，呈現了具有抽象趣味的畫面。拍攝時接近物體，強調本身的強調本身的形狀及質感，從而產生上類似克理斯多夫，將大地包紮起來的地景雕塑作品。

尼康(Nikon)FE2相機，愛泰康(Ektachrome)100度正片，快門1/125秒，光圈值8。

圖中：木材的質感及斑剝的油彩，攝於葡萄一艘漁船。若作全面拍攝可能會錯失這部份細節。而特寫展現了它的個性其年代感。

Nikkormat相機，80-200變焦鏡頭，愛泰康(Ektachrome)100度正片，快門1/250秒，光圈值5.6。

圖右：這是葡萄牙一座水壩遺址蓋子已生鏽毀壞，但是充滿了獨特魅力。只有多花時間檢視細節，才有可能拍攝到這樣的作品。

Nikkormat相機，柯達康(Kodachrome)64度正片，快門1/250秒，光圈值8。

<div style="float:right">技巧篇</div>

圖下：法國南部普洛文斯一家酒店的正面，包含了豐富的細節。藉著更近一步拍攝酒神頭部的細節，呈現更生動的畫面。尼康(Nikon)FE相機，愛泰康(Ektachrome)200度正片，快門1/125秒，光圈值5.6。

形狀和陰影

陽光、風景、建築和衣服特殊的形狀及陰影,在各種意想不到的情況下,提供絕佳的拍攝素材。大自然中,陽光透過樹葉篩下的光影,是一幅動人的畫面。點點陽光灑落在佈滿落葉的小徑、牆面上的陰影、道路小圓鋪石的排列、甚至現代建築的外型,都是效果不錯的題材。除此之外,您以可以自創表現手法,在拍攝人物的臉上身上打出創意的燈光,或利用窗戶格影投影於主題上。原本平板無味的作品,將因此添加另一番風味。

圖上:法國度拉(Dura)一座墓地,陰鬱的黃昏陰影,需要大光圈及慢速快門拍攝。
尼康(Nikon)相機,Afga 200度軟片,快門1/60秒,光圈值2。

圖下:加州迪士尼強烈的陽光在粉紅色廣場上製造出對比強烈的斜影。
尼康(Nikon)相機,柯達康(Kodachrome)64度正片,快門1/60秒,光圈值11。

圖上：條紋狀的涼棚與八角形的陽傘產生對比效果。前景籬笆的鋸齒狀，成為整個畫面的基底，並與格狀的椅子相應和。

尼康(Nikon)FM相機，80-20mm變焦鏡頭，柯達康(Kodachrome)64度正片，快門1/125秒，光圈值8

技巧篇

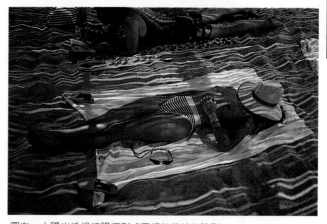

圖右：太陽光透過遮陽棚形成平行的條紋狀陰影，將沙灘變成一條巨大的毯子。連續圖案迤邐延伸，覆蓋在毛巾和年輕女子的身上。

尼康(Nikon)FE相機，柯達康(Kodachrome)64度正片，快門1/125秒，光圈值5.6。

工作清單

藉改變觀點前進、拉遠及各種不同拍攝角度，以尋找範圍內物體不同之表現手法。

將陰影當成拍攝主題，或者是加強畫面效果的手法。

若想表現陰影處的細節，請增加二分之一至一級的曝光量。

將人物或物體安排成線條、曲線或鋸齒狀，創造自己的表現語彙。

請觀摩攝影家曼雷（Man Ray）的作品。

圖下：馬拉喀什一座清真寺中，陽光穿過條板搭成的屋頂，灑下條紋狀陰影，使觀者視線焦點落在明亮的拱門上，欣賞其豐富的花紋。

尼康（Nikon）相機，35mm鏡頭，柯達康(Kodachrome)64度正片，快門1/125秒，光圈值8。

倒影

倒影在視覺上產生相當別緻的效果。許多不同的物體表面上，都可現發倒影的存在。陽光照耀下的物體、例如玻璃大廈、商店櫥窗，反映都會生活中的趣味及建築。而靜止的水面，反射了陸地及天空的光影，產生完美如鏡般的畫面，有時縱使表面有些波瀾，擾亂畫面的平靜，但是這同樣也能產生迷人的效果。近觀反光表面例如汽車發亮的外殼、工具、水坑或積水的人行道，都能引發新的拍攝構想。各種形式不同的鏡子，例如商店或道路急彎處的凸鏡、車子左右後照鏡、鏡面太陽眼鏡等等，都能產生不同的映象。甚至當您在拍攝時，可以攜帶鏡子放置適當位置，幫助您在不被注意的情況下拍攝景物，過往的行人將不會發覺您在玩什麼花樣。

圖左下：攝於法國一座停車場，拍攝時對著這座不鏽鋼雕塑測光，使閃亮的倒影能夠正確曝光。倒影本身相當清晰，因此向著它對焦，而非對焦於無窮遠的景物。
尼康(Nikon)801相機，25-85mm鏡頭，柯達康(Kodachrome)200度正片，快門1/125秒，光圈值11。

圖右下：不錯的燈光及炫麗的色彩，製造出良好的倒影效果。在這部打磨的發亮的跑車上，映出法國一家賭場的招牌文字。
尼康(Nikon)相機，28mm鏡頭，愛泰康(Ektachrome)100度正片，快門1/125秒，光圈值8。

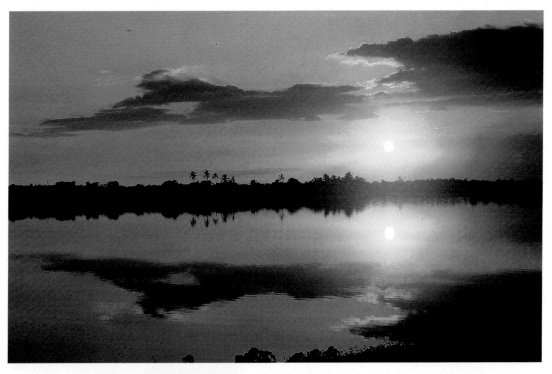

圖上：牙買加鹽湖（Salt Pond）靜止的水面，完整地呈現火紅的夕陽及棕櫚樹的倒影。由於倒影如此完美，甚至可以開開玩笑，將畫面上下顛倒，看看是否有人發覺。

Pentax　　Spotmatic (相機，50mm鏡頭，柯達康 (Kodachrome) 64度正片，快門1/60秒，光圈值5.6。

工作清單

拍攝倒影時，請留意拍攝角度，或者請以黑色毛毯、棉布包裹相機及您自己，避免出現在反射倒影上。

攜帶小鏡子以反射物體的影像，或者也可利用它將光線反射到物體上。

嘗試在不平整的表面上製造變形的倒影。

攜帶夾子或座架支撐鏡子及反光板。

圖下：利用鏡子反射的畫面，創造特殊搶眼的人像作品。將錫箔紙裱框做為鏡子的替代品，不但安全輕便還很便宜。

哈蘇 (Hasselbald) 相機，140-280mm鏡頭之280mm，愛泰康 (Ektachrome) 200度正片，快門1/60秒，光圈值22。

技
巧
篇

特殊角度

不同的拍攝角度，能使形狀及透視效果完全改觀。請往上方或下方發掘新的拍攝角度。由空中鳥瞰，海灘的景象變成一幅由小人及海岸線組成的抽象拼貼畫，建築物也呈現新的風貌，而一大片地景則縮小爲一張地圖。許多摩天大樓設有對外開放的瞭望台，不妨多加利用。（請參閱『細節』、『空中盤旋』、及『建築攝影』）。

圖上：將相機擺設在拉法葉畫廊的櫃檯下，利用魚眼鏡頭拍下了這片奇特的視野。魚眼鏡頭的景深可由數呎至無窮遠，因此對焦不成問題。使用自拍器拍攝。
尼康(Nikon)相機，8mm鏡頭，快門1/8秒，光圈值8。

圖下：若有機會搭上輕型飛機、熱氣球或拖曳傘，請別忘了帶一部相機及大量軟片。小型傻瓜相機較方便操作。若情況允許，可以在小飛機上打開窗戶，防止玻璃反光。請使用快速快門以凍結畫面並防止顫動。
尼康(Nikon)相機，28-85mm變焦鏡頭之65mm，Kodak Tri-X (ISO400)軟片，快門1/500秒，光圈值11。

圖左：摩天大廈提供不錯的拍攝地點。從它往下看，能觀賞到由一般街道角度所無法見到得建築之美。尼康(Nikon)801相機，28-85mm變焦鏡頭之40mm，柯達康(Kodachrome)64正片，快門1/125秒，光圈值8。

圖右：由高處俯瞰紐約哥根罕博物館中庭的紅色動態裝置藝術。陽台呈現有力的弧形，與紅色圓形藝術品及地板圖案互相呼應。尼康(Nikon)相機，28mm，柯達康(Kodachrome)64正片，快門1/60秒，光圈值3.5。

工作清單

保持開放的眼光嘗試各種角度。
尋找有利的拍攝點，比方說高樓大廈、橋、滑翔機、直昇機等。
不妨將相機置於地面，使用自拍器拍攝。
透過玻璃窗拍攝時，爲鏡頭添加中間有孔的黑色卡紙，透過紙孔拍攝以減少反光。

單色調攝影

以彩色底片拍攝單色調畫面,也可以產生令人滿意的效果。畫面中只包含有限的色彩,因此觀者的注意力將集中至景物的形狀及內容。光線柔和時,色彩的對比降至最低,例如在陰影處即會如此。使用適當濾鏡能夠利用現有光線產生單色調的效果。(請參閱『色彩調配』)。

圖左:兩隻鴿子身上的色彩與斑駁的背景十分調和。事實上左方洞口的鴿子幾乎融入背景中,若不是右方鴿子的眼神引導視線方向,不細看根本無法察覺。尼康(Nikon)FE相機,80-200mm變焦鏡頭之135mm,柯達康(Kodachrome)64度正片,快門1/125秒,光圈值8。

圖右:圮毀的舊牆充滿特色及細節,木質的鑲條、褪色的綠門扇,並未被一旁二位法國老太太及手勾毛線搶去鋒頭。而這二位人物,則為整個故事提供畫龍點睛的效果。尼康(Nikon)FE相機,80-200mm變焦鏡頭之80mm,愛泰康(Ektachrome)200度正片,快門1/125秒,光圈值5.6。

圖上：伊朗鄉間黃昏昏暗的光線，提供靜謐的氣氛，並強調了畫面上質料及色彩一致性。甚至連乾疏的草木、與綿羊柔和的色調、及牧童身上的服裝也顯的十分調和。牧童被太陽曬紅的臉頰出現在畫面中央，直接面對著相機。尼康（Nikon）F2相機，80-200mm變焦鏡頭之135mm，快門1/60秒，

圖右下：雖然景物中具有許多活潑的色彩，由於攝於陰影處並降低二分之一至一級得曝光量，因而創造出低調的效果。尼康（Nikon）FE相機，80-200mm變焦鏡頭之150mm，柯達康（Kodachrome）64度正片，快門1/125秒，光圈值5.6。

工作清單

在低調、低反差的光線下拍攝。
仔細挑選服裝及道具，創造自己的
單色調風格。甚至不妨為畫面上的
元素，塗上您想要的色彩。
使用色彩矯正濾鏡強調既有色彩。
在閃光燈上添加彩色膠，以單一色
調濾洗景物的顏色。
移開或避免色彩刺眼的物品。

時代的標誌

每天我們總會見到數以百計的招牌及標語塗鴉，提供各種資訊、廣告產品或服務、也表現了憤怒挫折或興奮，或只指示行人方向。它們除了提供適合攝影表現的素材外，也有機會讓您藉此為當代生活作一註解或記錄。

圖右上：霓虹燈使呆板的背景或夜色生色不少。使用自動曝光及日光片的結果不錯。尼康(Nikon)相機，Tonika 50-250mm變焦鏡頭之150mm，愛泰康(Ektachrome)200度正片，快門1/60秒，光圈值5.6。

圖左上：從俗氣的陳腔濫調、字跡難辨亂寫一通，到社會評論及令人迷惑的藝術形式，塗鴉總是引發各種迴響。不論如圖在多明尼加共和國中的塗鴉，或其他地方都不例外。Pentax SP(相機，50mm變焦鏡頭之80mm，柯達康(Kodachrome)25度正片，快門1/60秒，光圈值8。

圖右下：依主題蒐集令人莞爾的標誌，比如說動物標誌，能以此做為雜誌插圖甚至出書。尼康(Nikon)相機，50mm鏡頭，愛泰康(Ektachrome)100度正片，快門1/125秒，光圈值3.5。

圖左下：不知是幽默感使然或為端正世風起見，某位仁兄司撕去了這香水廣告的重點部位。尼康(Nikon)801相機，28-85mm變焦鏡頭之85mm，愛泰康(Ektachrome)200度正片，快門1/125秒，光圈值5.6。

經由長時間損耗而累積出的抽象拼貼畫，其內所透露的日本人海報似乎是從風中飄出。
Nikon、50mm鏡頭、Ektachrome200軟片、快門／1/125、光圈值8

矗立在都市中具有功能性、及路標指示的破損佈告牌，其所描繪的一幅充滿氣氛及故事性的荒蕪圖片。
Ektachrome200軟片、快門1/60、光圈值4.5、105mm鏡頭

接近藝術的壁上繪圖；此處藝術創作的姿態露出各自的壁畫作品。相機上的快速閃光正適切地營造出定位照明效果。
Nikon801、40mm（使用28-85mm變焦鏡頭）、kodarhome400軟片、快門1/60、光圈值11

工作清單

應不停的找尋週遭環境中充滿趣味性的指示牌、海報和告示。

攜帶小型閃光燈，最好另配帶導線。

尋找抽象式的符號和圖案，例如可從毀壞都市及破損海報中開始。

從另一個視角來拍攝

　　使用一般性觀點來拍攝眾所皆知的陸標並沒有任何錯誤可言，但請再次的注視此界標，不要僅以此眼光來紀錄它。您可以另一個觀點來訴說故事、或展現出不同照明下的主體；在充滿戲劇性的氣候下取景，亦可使用新技巧來攝影。當您抵達新城市時，可參加當地旅遊團以瞭解各風景點的可拍性，之後以不同的曝光方式來獵取該景（請參閱〝拍攝、再拍攝、變換角度〞篇）。

當您由下仰望座落在倫敦的美國大使館時，會發現屋頂上俯視的老鷹圖騰給予此圖片衝擊性的印象。
Nikon、35mm鏡頭、Ektachrome100軟片、快門1/125、光圈值8

此幅〝華盛頓紀念碑〞因前景轎車的安排而有較大的深度，其紀念碑週圍的旗幟就好像從汽車屋頂直茂而上。
Nikon、55mm鏡頭、GAF(ISO值1000)、快門1/125、光圈值16

由於父親與兒子剪影的攝入更增添林肯紀念堂（華盛頓）的敘事性，並令人聯想到跟隨某人腳步的主題。
Nikon、55mm鏡頭、GAF（ISO值1000）、快門1/125、光圈值5.6

整張畫面的注意力皆集中在充滿戲劇性的手勢上，藉由過度曝光半格以強調陰影處細節，因而使此雕像如實物般栩栩如生。
Nikon、55mm鏡頭、GAF（ISO值1000）、快門1/125、光圈值16

紐約摩天大樓的繁華景緻與曲背走向曼哈頓街道的馬哈特馬‧甘地塑像形成一深刻的對比。
Nikon 301、60mm（使用28-85mm變焦鏡頭）、Fujchome100軟片、快門1/60、光圈值16

工作清單

查看旅遊書籍或雜誌內有關陸標的相關圖片，以便勾勒出想像畫面的攝影。
找尋不同的角度並使用特寫推攝來看細節處（請參閱〝推攝及細節〞）。
拍攝成電視影像以作爲視聽日記，之後當您有時間以新的角度來思索這些畫面時再從新檢視主體。

畫面中所呈現出的燈柱和飄揚國旗已充份突顯出此建築的重要性，而在全景建築未構圖其內的狀況下已告知閱讀者此機構爲何了。當相似的陸標形成人們短暫電影情節中的背景幕後景時，它已賦予此事物新生命了。
Nikon、85mm鏡頭、GAF、快門1/125、光圈值11

從黎明至黃昏

　　光源品質隨著每天太陽射入角的變化而改變；而一般的攝影時機則以清晨和午後為最佳。當太陽位置仍在天空下方時，它的光線以斜角角度穿過地球大氣層而形成散射體，漫射藍光和紫外線波長。黎明所透射出的光芒將常是柔和、寂靜的粉色系，而當太陽愈升愈高時，對比增強、陰影更暗且更短。正午時刻，太陽光穿透的是大氣薄層，因此所散發的是更多白光。午後，光源逐漸轉溫暖，隨著陰影長度的加深而有更多金黃色系出現。

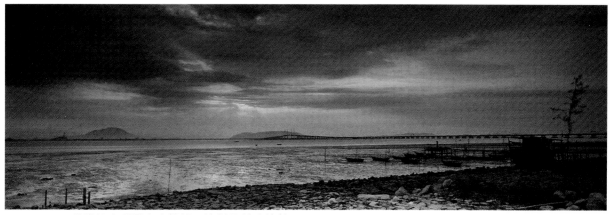

黎明的光源是令人愉悅、清新且較冷峻的，此時是值得您早起探索的時刻。檳橋上方的天空因灰色漸層鏡的使用而更具吸引力，此外，它亦減少天空和前景的對比（請參閱 〝黃金時段〞）。

Linbof6x17、90mm、Ektachrome100軟片、快門1/30、光圈值11

四株挺立的柏樹正在午時刻的光源照射下顯得格外具戲劇張力；畫面下方的水平線條使鏡頭內影像有往外開展的效果而更突顯出天空的廣闊。漫射濾鏡可用來散射直射入廣角 鏡頭的光線，但此時亦需加大光圈拍攝。由於使用了慢速快門，因此須另架設三腳架。

Linbof6x12、65mm、Ektachrome200軟片、快門1/15、光圈值32

巴哈馬傍晚時刻的光源是溫暖、充滿金黃色系的，並可加強膚色色調；它經常擁有的清晰明快感使每粒砂子呈現出可觸及的質感。
Nikon FE、85mm、Kodachrome64、快門1/125、光圈值5.6

接近中午時刻，太陽也正走至天頂位置，此時的陰影將落至人們的臉上，特別是載帽子的人群；可使用內藏閃燈或反光板來突顯陰影部細節。
Nikon FE、85mm、Kodachrome64、快閃1/60、光圈值8

工作清單

攜帶鬧鐘旅行。

聆聽天氣及路況報導。

使用羅盤來瞭解太陽的日升方位。

拍攝黎明或黃昏時應攜帶手電筒。

在光源微弱的場合中，若要進行長期曝光時，應將相架在角架上、牆上或相機袋上（請參閱〝低光源〞）。

當曝光時間長於1/4秒時，可使用自動計時器來觸發快門。

使用內藏式閃燈或白色反光板來減除前景主體在正中午時所產生的陰影（請參閱〝內藏式閃光燈〞）。

傍晚時刻，籠罩著濾鏡似的太陽自水平線下將天空襯托如戲劇化般的背景，並因此而格外突顯新加坡摩天大樓。當天空中仍有微微的餘光作為建築物背景照明時，此時的城市燈源攝影圖片通常會令人留下深刻印象。
Nikon FE、35mm（使用35-70mm變焦鏡頭）、Fujichrome 100軟片、快門1、光圈值8

技巧篇

面向陽光

或許您在攝影的學習路途上第一件學會的即是〝背對太揚〞；現在請忘記它。

面向太陽的攝影將創造出更富戲劇性的圖片，尤其是當太陽光從雲層或屋頂尖端透射出來；水波上的反射亦能產生美麗的效果，而光斑在畫面上一直是甚具衝擊的印象。自動曝光的攝影焦距因集中在太陽附近而使整張照片呈現過度偏暗的影像，因此您須藉著增加光圈指數半格或一格以上來作補償調整。當您使用的是自動曝光相機時，若此時的照明夠亮則相機將不會閃出燈源，若相機直接面對暗部區域時，請輕壓按紐以啓動閃光燈（請參閱〝黃金時段〞以及〝內藏式閃燈〞）。

As the sun bursts over the Opera House in Sydney, Australia it creates a stunning silhouette. This effect can be achieved by setting the exposure to automatic and positioning the camera at the edge of the shadow of a building, statue, sail or person. *Nikon 301, 35-70mm zoom at 35mm, 1/500 sec, f16*

Shooting straight into the sun produces flare, where light is reflected by the interior of the camera or lens. A 4 ft x 6 ft silver reflector placed on the snow just out of frame below the deckchair bounced light back on to the man, thereby avoiding a silhouette. *Hasselblad, 50mm, Ektachrome 200, 1/60 sec, f22*

技
巧
篇

太陽光自雲層中透射出來,而水波表面亦反射出其光源,這是一張充滿技巧與激勵性的圖片。
Nikon FE、50mm(使用25-50mm變焦鏡頭)、Kodachrome64軟片、快門1/25、光圈值5.6

工作清單

當您面向太陽拍攝時,鏡頭上的油污及斑點會產生暈圈效果時即應立刻清除鏡頭上的所有雜物。

逆光攝影時應使用透鏡遮光罩以消除暈光,即使您直接面向太陽無任何影響時,亦應習慣使用遮光罩。

為了避免剪影出現,可使用內藏閃光燈、反光板、或過度曝光半格或一格。

如果您在攝影中途不甚把握時,可運用函括曝光的方式來拍攝。

練習拍攝太陽從邊緣、屋頂上方、或塑像手臂透射出的景像。

使用漸層濾鏡來降低明亮天空與陰暗前景間的對比(請參閱〝漸層濾鏡及偏光鏡〞)。

使畫面上半部充滿富麗的橙色色調,並使用日落濾鏡來溫暖整個影像。

當光源照明不是非常明亮時,正常的曝光指數即可獲得適當影像。此幅圖此中顯現出的水紋立體效果是使用慢速快門所營造的。
Nikon FE、35mm、Ektachrome100軟片、快門1/30、光圈值8

黃金時段

　　日升和日落時刻都充滿著非常美麗的金黃色光芒，然而日落時光一般是更具富麗性的；此時的光源品質與尖硬的日光相較下更具美化功用。此時的太陽較偏向水平線，因此可突顯特別主體，並產生圖形似的剪影效果和長長的陰影。

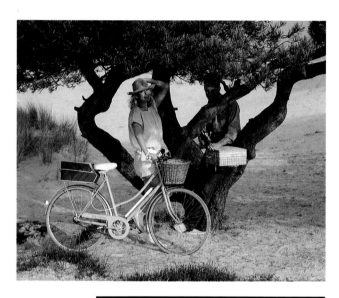

二月清晨裡的第一道光線對位於英格蘭的東波斯而言仍然是冷竣的，而影像中的地中海氣候品質雖說艱辛但仍是值得的。日初後的粉金黃色光源約在此名少女的臉上持續三分鐘之久。
Hasselbad、140mm（使用140-280mm變焦鏡頭）、Ektachrome200軟片、快門1/60、光圈值8

工作清單

日升和日落時刻光源變化非常快速，因此須隨時因應。
運用陰影來框住畫面、或引領眼光導向主體。
尋覓由此階段陽光所營造出的趣味剪影及主題。
嘗試使用漸層濾鏡和日落濾鏡來強調現有的光源（請參閱〝漸層鏡和偏光鏡〞）。
在清晨光線較柔和的時段裡，運用中距離望達鏡頭來拍攝人物特寫。

日落陽光將建築線條映至運河上，前景中幾呈剪影的長形平底輕舟適切的營造出畫面深度；藉由微弱光源和適當的大光圈，此處運用廣角鏡頭以充份發揮其景深效果，並使輕舟尾部和遠方的聖馬克教堂同時獲得良好影像。若此時使用自動曝光，則相機的曝光系統將針對大區欲的暗部作曝光標準，而使金黃色系建築因此而呈現過度曝光的效果。此張充滿戲劇效果的圖片係運用點測光系統或函括曝光而得，其焦距是以建築物為標準。
Nikon F2、28mm、Kodachrome64、快門1/25、光圈值5.6

富麗的日落光源拖曳著沉重的陰影至佩勒希亞公墓內的石碑及塑像上；此幅圖片可說是由陰影所形成的畫面。
Nikon Tokina、75mm（使用50-250mm變焦鏡頭）、Kodachrome64軟片、快門1/660、光圈值4.5

冬日低沉日光將我們的眼光吸引至位於倫敦金斯頓公園內艾伯特紀念館中心的溫暖光輝上。

技巧篇

灰濛的天候

惡劣氣候下仍不能制止您攜帶相機外拍；雪地、雨天、薄霧、毛毛雨以及有雹的天候下常能創出有力、且令人回味無窮的圖片（請參閱〝雪景〞）。這些氣候因素是提供具刺激性背景畫面的機會，除了增加景象的氣氛外，更能創造攝影活動性。在您的腦海中可想像底下的相關畫面：巨石崩落至車屋頂或人們站立在暴風雨中與其對抗。

雨天使街景充滿光與色的影像（請參閱〝反射〞）

在此類氣候下攝影應格外注意相機的保護措施，可將相機置於塑膠袋內，前端露出一孔以讓鏡頭取景，後端亦作出一孔讓眼睛觀察，另使用較長、即興製作的透鏡遮光罩。

攝影者未因樹上滴落的水滴而受挫，藝術活動持續在巴黎的蒙特馬瑞興盛。樹葉天幕使天空受阻而未影響畫面整體。
NikonFE、35mm、Ektachrome200軟片、快門1/60、光圈值4
粉末似的雪地是非常柔軟的，因此需在您所站立位置下擺放逼快硬板以支撐個人和腳架。Nikon AW、35mm、Kodacolor200軟片、自動曝光

當您在雨景中拍攝時，一把傘或大片的塑膠布皆能成為遮避體；摻著適當的防護裝備。
Nikon AW、35mm、Kodacolor200軟片、自動曝光

薄霧所產生的柔軟、寂靜色澤籠罩在馬伽嘉附的橄欖數林中；畫面中大部份細節均已喪失，只保留樹形的姿態。薄霧和濃霧皆會產生相似的影像效果，當您讓模特兒退後至背景處時，應在畫面中找出一顯明的特點來發揮。

柔和、陰沉的光源似乎格外襯托馬來西亞中國墓園內的氣氛；天氣雖然陰霾，但石碑上的設計卻仍是富麗耀眼的。
Linbof6x12、 65mm、Ektachrome100軟片、快門1/4、光圈值4

工作清單

使用防水相機或〝全天候型〞相機。

攜帶小型雨傘／或塑膠帆布及背包作爲防護裝備。

尋覓不須要明亮光源的有趣外型、圖案和紋理。和用無粗糙陰影光的狀態下來拍攝近景人物特寫。

當背景過於冷淡時，可嘗試使用金色的光源或加裝燈黃色濾鏡(81A)以以膚色充滿暖色調。

使用內藏式閃燈來激勵前景物體。（請參閱〝內藏式閃燈〞）專業閃光燈在潮濕狀況下亦損毀；使用橡膠墊或保麗龍板作爲裝備擺放或人物站立的基點。

穿著適當的月靴和防風夾克、以及有遮罩或保護功能的帽子。

輕酌一杯酒或熱巧克力。

多雲的天空氣氛亦將其色調散佈在土耳其市場上。強烈陽光所創造的是深沉的陰影和較緊張的氣氛。
Nikon、28mm、Ektachrome200軟片、快門1/60、光圈值16

微弱的光源

當太陽西下後應隨時保持相機不離身；使用快速軟片和／或三腳架可讓您在微弱光源照明下仍拍到令人愉悅的影像。請儘量不要使用閃光燈，內藏閃光燈可能覆有彩色明膠片而使得前景活動過份明亮（請參閱〝內藏閃燈〞）。ISO值100軟片已足夠應付低光源的場景，且此軟片可增感至三位（請參閱〝彩色正片〞），一般而言，快速軟片的粒子較粗且略偏紅，在陰暗處尤其明顯，但在複製或印相過程中是可消除此狀況的。為了避免相機震動的風險，可選擇性使用三腳架、牆壁或卓面作為支撐點。（請參閱〝灰濛的天候〞）

在微弱光源下的攝影活動開啓了所有範圍的可能性；曲膝使用手肘處當支點來撐住相機的方式亦可用來拍攝慢速度快門。
Nikon FE、85mm、Kodachrome64軟片、快門1/30、光圈值2.8

即使光圈開至最大，廣角鏡仍會給予良好的景深效果。此幅巴黎噴泉圖片從化面12至無限遠的地方都非常清晰；為了突顯天空的雲層，故將曝光減少一格以突顯效果。
NikonF2、28mm、Kodachrome64軟片、快門1/60光圈值2.8

薄霧時刻是拍攝街燈和屋內光源的最佳時機，因為它將使畫面充滿溫暖色調，而此時天空的閃爍微光會提供戲劇化的景深。車頂亦是替代三腳架的最佳選擇。
Nikkormat、28mm、Kodachrome64軟片、快門1/30、光圈值3.5

充滿戲劇外形、及不同的光源讓此張圖片有別於白天時光，而產生更衝擊性的印象。
Nikon、28mm、Kodachrome64軟片、快門1/60、光圈值4

清明的傍晚天空完美的和水面結合，並以寧靜的光源突出岸邊葡萄牙釣漁人的身形。影像的攝取使用時間很短暫，此方式最能展現畫面訊息（請參閱〝飛行攝影〞）。
Nikkormat、50mm、Ekktachrome100軟片、快門1/60、光圈值4

雖然鎢絲燈軟片會重現藍色清眞寺（土耳其、伊斯坦堡）的內部色彩，而日光燈軟片確會更眞實的產生暖調氣氛。廣角鏡頭給予前景光源和焦距內的天頂（請參閱〝景深〞）更充足的景深效果
。如果腳架不適合在此類場景中充現，則請使用快速軟片，讀取一般平均指數，之後再以減少一格光圈拍攝一張和增加半格光圈拍攝一張。此外應特別注意所作的設定。
NikonF2、35mm、ektachrome200軟片、快門1/60、光圈值4

工作清單

長期曝光時應使用三腳架或夾鉗、或將相機設在壁上或桌上。

考慮將快速軟片增感一至三倍；例如將EktaPress1600軟片增感三倍即成爲ISO值6400（請參閱〝彩色正片〞）。

在特殊狀況下使用的曝光指數和濾鏡應特別加註作紀錄，尤其當您在測試新濾鏡時。

攜帶小型閃光槍和12呎的導線以利夜晚拍攝或作特殊攝影時使用。

考慮在閃光燈的部份點上設置金色或橙色明膠。

175

雪景

不論您徒步於城市街道或在山岡滑雪，雪景提供了有趣的題材及美麗如畫的景象。白雪本身就是個巨大的反光板，能使陰影部份柔和。玩平底雪橇或滑雪都是多采多姿、適合攝影表現的雪上活動。

左上：積雪所引發人們不同的反應，通常是有趣的攝影題材。例如本照片中過往行人無傷大雅的雪中塗鴉。尼康(Nikon)801相機，28-85mm變焦鏡頭之85mm，Konika 100度軟片，快門1/125秒，光圈值8。

圖右：隨時拍下人們對雪的反應。相當慢的快門速度，攝下了落雪片片的景象。Nikkormat相機，85mm鏡頭，愛泰康(Ektachrome)200度正片，快門1/60秒，光圈值4。

圖右下：為雪所遮蔽的天空，光線呆滯而平板。請使用高感度軟片以製造足夠的景深。Nikkormat相機，35mm鏡頭，愛泰康(Ektachrome)200度正片，快門1/60秒，光圈值8。

工作清單

攜帶全天候輕便型相機及高感光軟片(ISO 400)。以塑膠袋或防水袋保護其他的相機裝備。

別讓電池及軟片過冷，電池效力將會減弱，而軟片將變得容易脆裂。

使用小氣刷吹去鏡頭上的雪花，再以拭鏡紙作最後之清潔。

滑雪時隨身攜帶輕便的相機背袋，最好可繫在前面的皮帶上。若不慎摔倒請試著側摔，以保護自己或裝備不致受損。

攜帶一片板子當作平台，防止自己或相機陷入鬆軟的雪中。

挑選一些漸層鏡，為呆板的天空添加藍色、粉紅及煙草色。

留下充裕的時間以完成工作。

技
巧
篇

圖上：在鏡頭前呵氣，能創造朦朧的效果。只需五秒鐘，就能拍出具有迷人氣氛的畫面。尼康(Nikon)相機，28mm鏡頭，愛泰康(Ektachrome)200度正片，快門1/60秒，光圈值4。

圖左下：在某一角度下使用淡藍漸層鏡，能使呆板的天空增加效果。相當慢的快門速度，記錄下腳部及雪仗的動作。尼康(Nikon)相機，28-85mm變焦鏡頭75mm，柯達康(Kodachrome)64度正片，快門1/60秒，光圈值16。

圖右：天色明亮，保障了足夠的景深。二位滑雪者及滑雪用具上少許的紅色，呼應了十字架上聖血。尼康(Nikon)AW相機，35mm鏡頭，柯達康(Kodachrome)64度正片，自動曝光。

空中盤旋

從空中攝影為世界提供新奇的視野。它是拍攝有趣的造型、圖案以及小人國般景象的大好時機。

在預定的班機中試著挑出飛機哪一側的視野最佳,並提早預定座位。清除機窗上明顯的污點,從窗戶較乾淨的一部份向外拍攝。請使用至少為1/250秒的快門速度,光圈盡可能開到最大,向無窮遠處對焦,並將相機貼近窗戶。一些輕型班機排有特定觀光路線,飛行員會盡量為乘客呈現最佳的視野。可能的話,預先向飛行員解釋您的目的。一般來說低空飛行能得到較清楚的照片,因為相機與主題之間的霧氣最少。

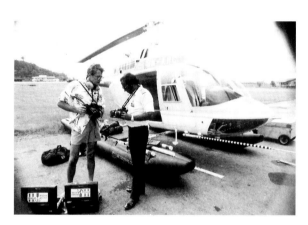

圖:無論如何必須預先取得飛行員的合作。討論地圖及您所要拍攝的照片,找出對主題及裝備而言最適合的角度。若飛行員瞭解您相機的視角多廣,比如這裡的Fuji 6×7相機,他將知道可飛的多低。
尼康(Nikon)相機,28mm鏡頭,柯達康(Kodachrome)64度正片,快門1/125秒,光圈值8。

圖左上：從空中鳥瞰，熱鬧的海灘變成一幅抽象畫。這張照片可剪裁爲數張不同形狀的分割畫面。海浪閃爍著陽光，與沙灘形成強烈的對比。尼康(Nikon)相機，28-85mm鏡頭，Kodak Tri-X(ISO 400)軟片，快門1/500秒，光圈值11。

P&O王冠公主號圖片是從直昇機窗戶所攝得，船上的點點火光使得此船充滿著浪漫風情。快速軟片和穩定的支撐點是好拍好此畫面的重要因素。
Nikon801、60mm（使用Tokina50-250mm變焦鏡頭）、Agfacolor（ISO值1000軟片）、快門1/6、光圈值4.5

圖左中：搭乘拖曳傘，是從上空觀看海灘最好的方法。就如這幅牙買加桑達飯店的景色，即是利用拖曳傘所拍攝。綁在降落傘上升空，並由快艇拖曳。若非有充足把握落在海灘上，請備妥防水相機。尼康(Nikon)301相機，20mm鏡頭，Fujichrome 100度正片，快門1/250秒，光圈值8。

圖左下：薩巴的普魯蘇克島（Pulau Suluq）是旅遊指南及夢中常出現的美景。這張照片是利用直昇機於二千呎高處所拍攝，快速快門呈現島上每個枝枒及海中浮木的細節。由於焦點設在無窮遠處，因此景深不是問題。並且加上偏光鏡，增加海面的豐富性。Fuji 6×17相機，90mm鏡頭，愛泰康(Ektachrome)200度正片，快門1/500秒，光圈值5.6。

工作清單

將焦距對在無限遠處，並將相機固定在窗戶上以避免震動。

爲避免窗戶的反射影響，可使用暗色系服裝來遮住玻璃、或運用有洞的黑卡紙來遮光。

不論您是否拍攝一次即成的攝影或價值昂貴的圖片都應攜帶備用相機。

將您到過的拍攝地點紀錄下來。

請隨時準備好與強風戰鬥的心理準備，如果您有機會打開窗、門時。

使用偏光鏡來增加海面的豐富性。

濾鏡的使用將增加一格至兩格光圈的曝光指數。

飛行途中

在機場中不要總是以小說排遣時間或一直擔心誤點的班機，相反的您可以利用這段時間測試相機、清潔及檢查攝影設備。若一小時即可沖洗完成的C41彩色沖印間開放，不妨先拍攝一捲測試照片檢驗效果。請檢視慢速快門下的清晰度及焦點是否精確。在機場內拍攝時，不同的光源將使畫面呈現奇特的色彩。留意穿著及舉止特殊的旅客，它們也是不錯的拍攝素材。不要使軟片，尤其是高感度軟片，通過機場的X光檢查機，您可以要求人工檢查或是使用防X光鉛袋。

圖左：飛機行經巴哈馬上空，窗框的反光與旋轉中的螺旋槳相互輝映。由於推進器近在咫尺，因此必需使用約為八千分之一秒的快門速度定止動作，防止顫動。尼康 (Nikon) 相機，2-55mm鏡頭之25mm，柯達康 (Kodachrome) 64度正片，快門1/500秒，光圈值8。

圖右：機上的乘客也提供不錯的拍攝題材，如本作品中沈思的表情即是一例。光圈全開，由於景深有限，使焦點十分緊迫。尼康 (Nikon) 相機，28mm鏡頭，愛泰康 (Ektachrome) 200度正片，快門1/60秒，光圈值4。

工作清單

將焦點對於無窮遠。相機請離開窗戶避以免顫動。

為防止窗戶反光，可以將深色外套襯於玻璃上，或將黑色開孔卡紙覆蓋於鏡頭上。

攜帶備用相機，拍下不會再重現的照片或是值得拍攝的景色。

若想打開機門或窗戶，請做好面對強風的準備。

使用偏光鏡加強海洋的效果。請注意濾鏡會降低一至二級光值。

圖上：這裡使用1/250秒的快門速度，呈現旋轉中的螺旋槳。飛機以九十海浬的速度前進，因此使用變焦鏡頭是必須的。這張黑白照片的天空及水面，沖洗成較深的顏色以增加戲劇效果，並且添加了棕、藍色調。尼康(Nikon) F3相機，80-200mm變焦鏡頭之200mm，Afgapan 400度軟片，快門1/125秒，光圈值11。

圖左下：轉動留言板使得畫面生動起來。日光燈會產生色溫偏綠的現象，在鏡頭前加上10-20色彩矯正紫紅色濾鏡並且使用日光片，可以消除這個困擾。尼康(Nikon) 相機，85mm鏡頭，柯達康(Kodachrome) 64度正片，快門1/60秒，光圈值2.8。

圖中：自動曝光相機對所有高階色調（白色）產生反應，並會自動降低其曝光值。因此，在這裡必須使用曝光補正的方式增加半級曝光量，以避免女孩的臉部曝光不足。尼康(Nikon) 相機，35mm鏡頭，柯達康(Kodachrome) 64度正片，快門1/60秒，光圈值2.8。

圖右下：日內瓦機場蛛網狀的屋頂支條，透過廣角鏡頭拍攝更顯誇張。當外邊的景物呆板而且昏暗時，室內的光線將反射在玻璃上。機場的照片在幻燈片展示時，是有用的串場圖片。尼康(Nikon)相機，25mm鏡頭，愛泰康(Ektachrome) 200度正片，快門1/60秒，光圈值2.8。

風景中的人物

讓人們回歸屬於他們自己的地方吧！不妨將人像及風景二者融合為一，這樣將比它們各部份之組合更具說服力。當拍攝工人、農人及都市中的人們時，若背景是他們平時所處的環境，將會使畫面顯得更完整，同樣地，風景若包含了在那兒生活工作的人們，風景本身也更具意義。看看購物的人急步走像市場的模樣，孩子們在遊樂場嬉戲，工匠們正辛勤地工作，多麼生動的畫面。人物加上場所將是有力的敘述。視線請留意於特別的人物，尤其是穿著特殊或是作傳統民俗服飾打扮的人們。試著克服接近人群拍照時的不自在感，或許當人們發覺被拍攝時，反而會覺得榮幸或有趣呢。

圖：由車窗向外拍攝愛爾蘭西岸一群正在吃午餐的挖煤工人。他們和環境之間如此融洽，和他們的先人一般，世世代代重複著同樣的工作。
尼康(Nikon)相機，35mm鏡頭，愛泰康(Ektach-rome)200度正片，快門1/125秒，光圈值8。

工作清單

隨身攜帶相機。可隨時放入口袋或袋子的小型傻瓜相機，拍攝起來方便又迅速。贈送人們一張他們自己的寶麗來快照，他們將更樂意配合（請參閱『人物姿勢』及『勞動者群像』）。

攜帶地圖並標明每張照片的拍攝地點，便於日後參考及擬定標題之用。

若光線不夠活潑或者一些小部份不適當也是無妨。就讓景物回歸原來的面貌吧。

圖上：在法國南部，拍攝者由車窗迅速捕捉下這幅
畫面。牧羊人和所豢養的這群小羊，並未發決自己
上了鏡頭。景深預設在十呎，因此背景部份十分清

晰。尼康 (Nikon) AW相機，愛泰康 (Ektach-
rome) 200度正片，自動曝光。

圖右下：駕車時在膝上放部小型相機，當您在等紅
綠燈或塞車時，就可利用時間環顧四周尋找題材，
在沒有人注意到時立即瞄準就拍。使用高感度軟片
（ISO值400），以定止動作並增加景深。尼康
(Nikon) AW相機，Kodacolor 400軟片，自動曝光。

圖左下：撑著傘的男孩，將觀者視線從巴黎國防大廈
前的雕塑作品引開，爲幾乎呈現抽象畫般的畫面，增
添一絲人性氣息。尼康 (Nikon) FE相機，28mm鏡頭
，愛泰康 (Ektachrome) 200度正片，快門1/125秒，
光圈值11。

183

街道即景

街道上充滿各種多采多姿的題材，值得您克服在大庭廣眾下拍攝的羞怯心裡，放開心胸去捕捉這些畫面。請小心不要引人注目，如果不小心被發覺了，您也可以導演一場拍攝對象與相機之間面對面的有趣景象，同樣的也具有戲劇性效果。使用三腳架或凳子利用自拍器拍攝，這樣人們就不會看見您手指按在快門上。

圖上：這幅在羅馬聖彼得廣場拍攝的照片，使用廣角鏡頭，因此垂直線產生向中間聚攏的現象，使觀者視線集中在教皇宮殿及其上所裝飾的雕像。尼康 (Nikon) FE相機，28mm鏡頭，柯達康 (Kodachrome) 64度正片，快門1/125秒，光圈值8。

圖下：當人們察覺到您的相機時，有時反而會引起他們的一些興趣，使景象顯得更為生動而且不損及原來的真實感。當黝黑的皮膚襯著淺色背景時，請增加半級曝光量，以呈現臉部細節。由於這裡拍攝對象與相機之間的距離皆相同，因此不需相當長的景深。尼康 (Nikon) FE相機，85mm鏡頭，柯達康 (Kodachrome) 64度正片，快門1/125秒，光圈值2。

技巧篇

圖上：較大膽一些的拍攝對象可能會向您索取一些小費。請隨身攜帶一些零錢，並且明白向他們表示，您並不是一個富有的觀光客。並保持微笑及友善態度。尼康（Nikon）801相機，28-85mm變焦鏡頭之40mm，柯達康（Kodachrome）64度正片，快門1/125秒，光圈值8。

圖左下：隨時準備對街道上各種活動產生反應，比方說賣藝者、小販或者當地有趣的人物。這裡利用中程望遠鏡頭，將這位弄蛇者和背景區分開來。尼康（Nikon）FE相機，85mm鏡頭，柯達康（Kodachrome）64度正片，快門1/125秒，光圈值8。

圖右下：倫敦索恩廣場（Sloane Square）一些龐克青年察覺到了二十呎遠處有相機正對著他們。利用推進鏡頭，觀察其中一些有趣角色的後續發展。尼康（Nikon）801相機，Tokina 50-250mm變焦鏡頭之200mm，Kodacolor 200度軟片，快門1/125秒，光圈值8。

工作清單

請克服在眾人面前拍攝的不自在感。許多人尤其是裝扮奇特的人，很喜愛上鏡頭尤其當有小費時更是如此。

攜帶小型三腳架並使用自拍器。

使用變焦鏡頭快速框景。

透過鏡子倒影，拍攝人們不經意的姿勢及表情，並利用它們創造奇特的影像。

海景

迷人的大海提供了各種令人印象深刻的拍攝題材，從寧靜海灣的平靜倒影，到衝擊海堤洶湧的巨浪，大海具有千變萬化的風貌。乘坐小船或靠近水邊拍攝時，請利用防水箱保護您的相機及鏡頭。保溫袋或保溫箱可同時作爲防水箱，或者作爲存放一些食物飲料之用。相機內的電子零件遇水就會失靈。鹽水還會侵蝕相機，對相機來說更是雙重的敵人。使用塑膠袋保護相機，只露出景觀窗及鏡頭，以乾淨的布擦去濺到的水花。若不幸淋到鹽水，馬上將相機浸泡於清水中，然後取下鏡頭打開機背，將它從頭至尾地擦乾。使用防水相機是比較保險的選擇。除了偏光鏡或防紫外線濾鏡能爲鏡頭提供隨時隨地的保護之外，試試偏光鏡以減少水面產生強烈反光。漸層鏡能爲天空增加變化，並減低它的亮度（請參閱『漸層鏡及偏光鏡』）。

圖：在北英格蘭紐卡索，魚的嘉年華會熱鬧多彩的慶祝活動中，這位海神熱心地爲畫面擺出姿勢。由於當天的光線較爲呆板，因此將軟片增感一級，並使用藍色一號漸層鏡加深天空的色彩。林哈夫(Linhof) 6×12相機，65mm鏡頭，Fujichrome 400度軟片增感爲800度，快門1/125秒，光圈值22。

圖下陽光照耀著葉葉扁舟是一幅賞心悅目的畫面尤其加上了深色背景及陰影遮蔽的風景更是如此風帆很適合攝影上的表現無論靠近作特寫從水中拍攝或遠拍使它們看似翩翩橫渡地中海的彩蝶它們在畫面上都十分出色。尼康(Nikon) 801相機，28-85mm鏡頭，快門1/125秒，光圈值8.5。

技巧篇

圖上：陽光穿過厚厚的雲層反射在薩丁尼亞的海面上，產生一幅動人的畫面。測量天空之曝光讀數，使前景顯得較暗。

尼康(Nikon)相機，28mm鏡頭，柯達康(Kodach-rome)64度正片，快門1/125秒，光圈值8。

工作清單

請在遮蔽處更換底片，防止飛沙或陽光直射。

將相機安置在保護箱中，勿使陽光曝曬。

在地圖上註明拍攝處以便日後參考。

保護自己免受自然的傷害，尤其在強烈的日光下，請使用防曬油、帽子、長袖套或陽傘。

使用漸層鏡爲呆板的天空加添變化，而偏光鏡可減少水面強烈的反光。

圖下：在馬爾他海灣，俯瞰停泊的彩色漁船，這些捕龍蝦用的簍子，奇特的形狀有如別緻的女帽。前、中景的位置及背景景物，都容納在焦點範圍之內，使畫面具有深度感。尼康(Nikon)FE2相機，25-50mm變焦鏡頭之30mm，柯達康(Kodachrome)64度正片，快門1/125秒，光圈值11。

水底世界

將相機帶入水中能為攝影開啓刺激的新領域，但是使用陸上相機也可拍攝水中奇景。以下提供幾種方法：使用偏光鏡除去水面反光，您就可以拍攝河床及水面下的珊瑚礁平台（請參閱『漸層竟及偏光鏡』）。您也可以在水族館拍攝水中生物或經由泳池側邊的觀景窗拍攝泳池內的情形。或者利用平底玻璃船，拍攝海中景象，甚至簡單一些，還將底部透明的桶子沈入水中拍攝。現在市面上可買到各種全天候具防水功能的輕便型相機，其中許多還具備內置閃光燈、自動對焦及推進鏡頭等功能。目前最受歡迎、最堅固的三十五釐米水中相機是Nikonos水中相機。

圖右：即使在能見度不佳的情況下，特寫畫面仍充滿活力。您可以在鏡頭前十吋處綁個框架。藉由這個方法能確保正確的焦點。尼康(Nikon)os相機，特寫鏡頭，快門1/60秒，光圈值11。

圖左：攝影家麥克波特力（Michale Portelly）拍攝了這幅具有象徵意味的作品，暗示大海為生命之母的觀念。他用自然元素及反光，拍攝出簡單而強烈的畫面。哈蘇(Hasselbald) 38mm SWC相機，愛泰康(Ektachrome) 64度正片，Strobe閃光燈及紅色濾鏡，快門1/60秒，光圈值4。

工作清單

潛水攝影時並需先經過適當的水肺訓練。

進入廣大的海洋探險之前，先在泳池內測試裝備及技巧。

使用閃光燈或色彩矯正濾鏡，三呎深（一公尺）時請用10色彩矯正濾鏡，六呎深（二公尺）請用20色彩矯正濾鏡，以修正色彩的偏差。

使用閃光燈照明以減低畫面粒子。將閃光燈遠離相機，這樣子能產生具立體感燈光。

相機加上塑膠框或運動用觀景器，方便您戴上面罩後觀景之用。

圖上：潛水之前請先與伙伴討論拍攝計畫。攝影家麥克波特力，置身於紅海海面下十六呎（五公尺）的珊瑚礁背後，接近並拍攝潛水員。這裡使用Strobe 閃光燈及紅色濾鏡，使魚兒們的色彩更加鮮豔。
哈蘇 (Hasselbald) 38mm SWC相機，愛泰康 (Ektachrome) 64度正片，快門1/60秒，光圈值5.6。

圖下：在多數潛水員仍須為生存所奮鬥的海洋環境中，麥克波特力以創先的技術，可在水中幾乎無重力狀態下和模特兒合作拍攝作品。藉快速釋放裝置，將模特兒羅蘭荷斯頓縛在隱藏式的重物上。她所需的空氣由支援潛水員提供，透過吹口連接橡皮管，另一端則連向空氣壓縮桶。
尼康 (Nikon) F3相機，18mm鏡頭，Kodak Ektar 25度正片，快門1/125秒，光圈值5.6。

逛街

商店讓您有機會洞悉各地的社會百態，而有趣奇特多采多姿的商品，也是攝影的好材料。能含括某地區一般印象的照片，獲得刊登在雜誌、書報及影像資料館的機會較高。商店櫥窗通常充滿創意，不但形成有趣的背景也是獨具一格的畫面。偏光鏡能減少櫥窗的反光，星芒鏡和其他特效濾鏡結合，能產生各種有趣的圖案。（請參閱『有趣的濾鏡』）。

圖上：這二位搶眼的假人是用來為手工藝品促銷之用，也是適合攝影的好題材。很幸運地，碰巧一輛黃色汽車正停在背景處，與墨西哥公路倉庫旁的籃子及正在敬禮的「牛仔」們相輝映。尼康（Nikon）相機，25-50mm變焦鏡頭之40mm，柯達康（Kodachrome）64度正片，快門1/125秒，光圈值11。

圖下：這家商店所提供的服務，是充滿諷刺意味的組合（結婚離婚法律咨詢服務），這也可說是為現代社會作一辛辣的註解吧。尼康（Nikon）相機，25-50mm變焦鏡頭之30mm，柯達康（Kodachrome）64度正片，快門1/125秒，光圈值5.6。

工作清單

留意家中附近有趣的櫥窗展示。
旅途中查閱旅遊指南，尋找新奇的民俗手工藝品或個性商店。
記錄下能代表這個國家地區的典型手工藝品。
拍攝您可能會購買的物品，或向商店借來權充道具。

技
巧
篇

圖上：洛杉磯的努地商店捉住了正宗美國牛仔味，對櫥窗非常自豪的店員，甚至將窗戶覆上玻璃紙，以保護店內的皮革製品防止褪色。畫面上溫暖的光源來自室內。尼康(Nikon)相機，25-50mm變焦鏡頭之35mm，愛泰康(Ektachrome)200度正片，快門1/60秒，光圈值8。

圖下：小小的費心設計，使這張攝於墨西哥的照片增加吸引力。手提袋和女孩的綠長褲色彩一致，與手上纏繞的小巧公鷄飾品也相當協調。
尼康(Nikon)相機，25-50mm變焦鏡頭之50mm，柯達康(Kodachrome)64度正片，偏光鏡，快門1/125秒，光圈值5.6。

建築攝影

現代建築變化多端，呈現各式各樣不計其數的形狀、圖案、質感及色彩在我們的眼前。建築物適合作爲抽象表現的主題、記錄攝影的指標、或者作爲時尚、人像及汽車的背景畫面。許多人利用彩色玻璃所反射的影像，或黃昏時的特殊光線拍攝建築物（請參閱『倒影』）。當仰拍高大建築物時，垂直線會產生變形，傾向中央部份聚攏。若要防止這種狀況出現，可將相機至於離建築物較遠處，或利用透視修正鏡頭或位移轉接器（請參閱『特效鏡頭』及『大型相機』）。後者仍可在使鏡頭仰拍的情況下，修正垂直聚攏的現象，還可有效地使鏡頭變得更長。例如一個40mm的鏡頭，加上了位移轉接器後附於Hasselbald相機上，可使鏡頭家長爲53mm。Nikon（尼康）公司生產附有內置位移裝備的28mm及35mm鏡頭。Linhof（林霍夫）6×12相機則特別是爲建築及風景攝影所設計，它的鏡頭永遠向上傾斜，使畫面呈現三分之一前景及三分之二的天空。

圖左：不一定需要刻意避免垂直線聚攏的現象。它們有時反而會增加畫面的張力，並誇張建築物的高度。加上擴散濾鏡後，您必須增加一級的曝光量以確保全景畫面均勻曝光。林哈夫(Linhof) 6×12相機，65mm鏡頭，愛泰康(Ektachrome)100度正片，快門1/125秒，光圈值8。

圖右：倫敦塔克藍（Dockland）的Canary Wharf的這棟建築外，天棚的設計是爲使停泊於附近的船與建築物之間產生連續感。圖中這位女士及小孩增加畫面之幽默感，他們身上的紅色及藍色與背景搭配的不錯。林哈夫(Linhof) 6×12相機，65mm鏡頭，愛泰康(Ektachrome)100度正片，快門1/125秒，光圈值8。

圖上：本照片攝於英格蘭的彌爾頓基尼（Milton Keynes），畫面中顯示了攝影者試圖拍攝一張清爽的建築攝影時，所不小心遭遇的小陷阱。左方地板上的下水道蓋，破壞了原有的畫面，這本來只需要藉加上卡紙或一個人物就可掩蓋。眞納（Sinar) 5×4相機，90mm鏡頭，愛泰康(Ektachrome) 200度正片，煙草色濾鏡，快門1/30秒，光圈值11。

圖左下：倫敦的洛德（Lloyd's）大廈是現代建築的代表作之一，充滿抽象語彙。使用魚眼鏡頭拍攝入口處，使直線變形，創造平面、奇特的效果。哈蘇(Hasselbald)相機，30mm鏡頭，愛泰康(Ektachrome)100度正片，快門1/125秒，光圈值8。

圖右：電扶梯、玻璃屋頂、走道形成了尖銳的對角線，橫跨了巴黎羅浮宮金字塔的室內。尼康(Nikon) 301相機，20mm鏡頭，Fujichrome 100度正片，快門1/60秒，光圈值11。

工作清單

觀察建築物的細部及整個外型。

利用膠帶或卡片隱藏不宜出現的小地方，並用刷子畚斗清除雜物。

使用慢速快門（二分之一秒以上）以消除畫面上移動的人。

使用感覺調整鏡頭高度。

愛爾蘭精神

不論是單純度假或工作所需，請試著捕捉下某個國家或地域生活的精髓。愛爾蘭即是一個很好的例子。這個地方充滿了特色、情調及溫暖。多數愛爾蘭人輕鬆和藹，當地還保有許多老舊、但適合攝影表現的的器物及生活方式。本單元中的作品是爲觀光局所攝，揭示這個地方吸引人的一面。

圖左上：女星茉麗瓦特（Julie Walter）被選爲代表愛爾蘭特質的角色。她充滿活力而且反應靈敏，尤其和這位可愛的愛爾蘭小女還在一起時更是如此。商店外部略經裝飾以美化畫面。尼康(Nikon)相機，28mm鏡頭，愛泰康(Ektachrome)100度正片，快門1/60秒，光圈值11。

圖右上：當這兩位主角建立起活絡的互動關係後，拍攝者只要設定好場景就可以讓她們自由發揮，以拍下她們最自然的一面。尼康(Nikon)相機，25-50mm變焦鏡頭之25mm，愛泰康(Ektachrome)100度正片，快門1/125秒，光圈值8。

圖下：一個國家的氣質可以由一個小小的表情或動作表現出來。愛爾蘭溫暖隨和的民族性，反應在茉麗瓦特的表情及肢體語言上。

尼康(Nikon)相機，25-50mm變焦鏡頭之35mm，愛泰康(Ektachrome)100度正片，快門1/125秒，光圈值8。

圖上：這片已成廢墟的城堡，是具有歷史意義的場景。女演員莉莎高達（Lisa Goddard）及她的兒子，巧妙地在這裡營造出自在休閒的氣氛和生活情趣。尼康（Nikon）相機，20mm鏡頭，愛泰康（Ektachrome）100度正片，快門1/125秒，光圈值8。

圖左：將適當的要素組合在一起，當所有的部分配合無間時，就可拍下照片。電視演員強諾可（John Noakes）與小狗之間的互動，加上一旁的馬兒及孩子，在在幫助畫面呈現出這個國家的魅力。尼康（Nikon）相機，20mm鏡頭，愛泰康（Ektachrome）100度正片，快門1/60秒，光圈值8。

工作清單

備妥詳細地圖、羅盤、旅遊指南及旅館手冊。

攜帶筆記本，記錄下拍攝主題及拍攝地點。

使用小型錄音機或攝錄影機記錄下想法。

攜帶寶麗來或C41彩色軟片，拍攝不錯的場景及有興趣的地點以備日後參考。

使用保溫冰袋攜帶食物及飲料，天氣炎熱時還可用來保護攝影裝備。

圖右下（一）：以茅草搭蓋屋頂，是愛爾蘭鄉間盛行的技藝。它代表了未受文明污染的生活方式。尼康（Nikon）相機，25-50mm變焦鏡頭之30mm，愛泰康（Ektachrome）100度正片，快門1/125秒，光圈值11。

圖右下（二）：在這裡很容易找到一幅莊嚴與幽默並存的畫面，即使一面建築物上的塗鴉也流露著魅力。尼康（Nikon）相機，28mm鏡頭，愛泰康（Ektachrome）100度正片，快門1/125秒，光圈值8。

專業篇

卡片日曆及海報

不論攝影是您的嗜好或職業，您可以利用本身的攝影技巧，作為促銷的方式或者對您的事業有所幫助。具衝擊性或搶眼的海報、印刷品，是一個攝影師引誘潛在客戶最時具有說服力的工具。在海報或月曆上，迷人的作品已經十分普遍，建議您還可以將大名及作品印在T恤、通訊簿或袋子等使讓人們容易保留的實用物品上。不妨尋求印刷廠商或贊助者的合作，以分擔印刷費用，並且以日後在作品上印出它們的名稱，做為回饋的條件。

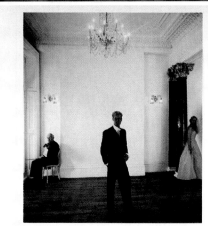

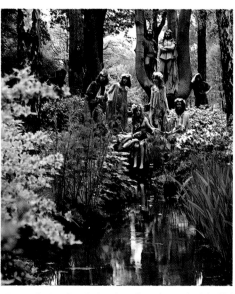

圖右：邀請卡是大顯身手的機會。為一個仲夏夜派對所設計的邀請卡中，我在安排好場景內各個角色之後，則擺出姿勢，躺在女主角蒂坦尼亞的膝上。：哈蘇(Hasselbald)相機，120mm鏡頭，Kodak Plus-X(ISO 25)軟片，快門1/125秒，光圈值8。

MANFRED & MICKY

圖左：這個大舞廳是我私人房子的一部份。第一幅場景中，顯示整個房間及一對舞者。然後由於藝術指導的意見，認為不要顯露出整個房間，並加上了以上的安排，使畫面看起來較具情節性。畫面以下的文案由Saatchi & Saatchi廣告文案總結我的經歷所寫成。這張海報隨後贈送給倫敦最頂尖的廣告代理公司。
上：尼康(Nikon)相機，25-50mm變焦鏡頭之30mm，柯達康(Kodachrome)64度正片，快門1/15秒，光圈值8。下：上：哈蘇(Hasselbald)相機，60mm鏡頭，愛泰康(Ektachrome)200度正片，快門1/10秒，光圈值16。

One year I decided to produce a calendar that couldn't be ignored. Rather than dress people in unusual costumes, we asked 'ordinary' people to take off their clothes with the aim of producing an extraordinary picture. Suitable music helped them unwind, and the room was darkened so they didn't feel too self-conscious.

圖右下：有一年我決定製作一部令人印象深刻的月曆。這次我並不刻意使模特兒穿上奇特的戲服，相反地，我找了些平常人褪下衣衫露出上半身，創造出這幅別緻的畫面。適當的音樂能幫助他們消除不自在之感。

圖： 我與德國紙商Zander公司合作，拍攝下許多以頭髮為主題的圖片做為海報。為了回饋它的免費贊助，我也設計了若干張贈送給歐洲地區客戶的海報。在主畫面中我找到一家裝潢獨具一格的Art Deco理髮廳，它位於倫敦麗晶街Austin Reed的地下室。在那兒我利用鏡子強調了房間的圓弧造型。除了前景部份的年輕女子是專業的模特兒外，所有的角色不是朋友就是由真正的理髮師扮演。哈蘇(Hasselbald)相機，40mm鏡頭，愛泰康(Ektachrome)200度正片，快門1/15秒，光圈值11。

為了左上方浪漫的畫面，我使用三分稜鏡以產生心形圖案。哈蘇(Hasselbald)相機，120mm鏡頭，愛泰康(Ektachrome)100度正片，快門1/60秒，光圈值22。

旁邊一張照片中，森林中的女郎擺出如鳥般的姿態，配上她身上的彩繪及飾以羽毛的髮型，看起來整個人似乎要展翅而飛了。哈蘇(Hasselbald)相機，80mm鏡頭，愛泰康(Ektachrome)200度正片，快門1/60秒，光圈值8。

在右上方這座老理髮院中，我利用既有的鏡子反射顧客的臉及牆上的虎頭。哈蘇(Hasselbald)相機，50mm鏡頭，愛泰康(Ektachrome)200度正片，快門1/15秒，光圈值22。

圖右中：由於熱門團體UFO被四周熱情的觀眾所包圍，因此我移近拍攝。廣角鏡頭及星芒鏡為畫面增加興奮感。哈蘇(Hasselbald)相機，50mm鏡頭，快門1/60秒，光圈值8。

圖左中：我將相機放在肩上，拍攝自己穿著紅色理髮師長袍的模樣。由於從鏡中能清楚看見每樣東西，拍攝起來還算容易。哈蘇(Hasselbald)相機，40mm鏡頭，愛泰康(Ektachrome)200度正片，快門1/30秒，光圈值11。

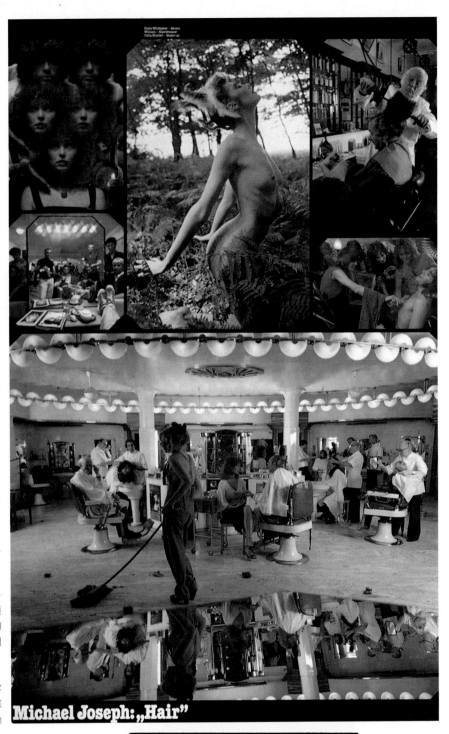

Michael Joseph: „Hair"

出售照片

攝影擁有相當廣大多樣的市場潛力。您有多少照片在首次露面後就此塵封？所謂成功的秘訣就是在於讓照片能夠公開，適時地呈現適合的作品給適當的客戶以建立起關係。不妨由您熟悉的一切題材開始：比如說嗜好、小鎮即景、工作等等。請考慮哪一種出版商可能會購買您的作品？它們通常都使用何種圖片？具有高度創意的作品，適合邀請卡或唱片封面，清爽明白的照片通常可以做為報紙故事、或一些自己動手作專欄的插圖。彩色正片通常較適合翻印，並且還可轉洗成黑白照片。

圖左：除非您個人具有相當的資金，否則出版書刊、海報及月曆是一件冒險的事。製作個人邀請卡或信封等等，是較具有經濟效益的個人推銷手法。請做為自己最嚴格的評論家，無私地選輯自己的作品。

圖中：經紀人能幫助您出售照片、處理合約及版權事宜，夠讓您專心於創作。好的經紀人扮演事業和藝術之間的緩衝角色。他或她累積潛在的客戶人脈，並為藝術家創造形象、議價、處理社交事務，並提供心理上的支持。經紀人通常抽取作品成交值之百分之二十五作為報酬。

圖右：找出您所有攝影照片中重要的作品，依派上用場的可能性合輯。柯達 柯達康(Kodachrome)正片或是Fujichrome正片使用上最為普遍。一般而言，雖然一些邀請卡、海報或月曆出版商，只接受中型規格照片，三十五釐米規格還是廣泛被接受。

若不被採用也可以當作獨立的作品（請參閱『儲存照片』）。

圖上：透過代理人或者圖片編輯，您可以將個人作品出售給書籍作為插圖之用。一般來說，整本的個人專輯則需要非常有力的主題，只有十分知名的攝影家才會偶爾出版個人作品集。出版個人作品集時，請與適合的出版商討論，並瞭解您是否具足夠有潛力，讓它們願意準備承擔出版的風險。

工作清單
主動尋找市場。許多出版商以百分之九十五的比例，拒絕沒有市場需求的題材。
拍攝技術卓越並切題的作品。
勿寄出以玻璃為框的正片，它們容易破碎並刮傷軟片本身。
保留快遞及合約資料之紀錄。
不要放棄。盡量從編輯及圖片編輯那裡挖掘可學習的東西，並繼續努力。

好的影像資料館會出版其所屬的攝影師簡介。拍攝時想想照片的潛在用途。例如若做為封面之用，則必須留下標題空間，並且最好避免使主題恰好落在版面的分頁處，而被一分為二。攝影學校提供手冊或刊物，細載許多市場資訊。

一些參考書籍，例如英國的「文藝年鑑」（Writers'and Artists'Year Book）及美國「攝影市場」（Photographer'Market），在其內容中列出了具潛力的市場、代理商及影像資料館。

圖右：一些雜誌只接受單張作品。但是您若將十二或二十四張作品，依特定主題集合起來，可以達成更有利的交易。特定主題可以是例如為相機雜誌示範攝影技巧，或者為旅遊雜誌所拍攝的外蒙古交通情況等等。對於所提供的這些照片，您本身擁有版權，您可以再次出售為不同用途，比方說作為作品目錄或是邀請卡。（請參閱『儲存照片』）。

儲存照片

影像資料館儲存用途廣泛的攝影作品。它們將照片出售給廣告商或出版商，以促銷香水、唱片及度假休閒，或者做為產品的背景之用。您不一定必須作為職業攝影家，才可以出售照片賺錢。出售一些國外旅遊之照片，對您的旅費也不無小補。您可以將照片出售給雜誌或旅行社，或者交由影像資料館為您處理。一般所稱為影像資料館、影像銀行的機構，通常會付給您照片成交值得百分之五十。它們並且將影像分類建檔（通常以數位化的方式處理），將照片複製、流通至潛在可能市場，還出版分類型錄，負責向客戶收取款項，並處理所有的文書往返作業。

許多影像資料館在您首次交件時，至少會要求二百張正片，並且期待您繼續供應照片。影像資料館也會為它們所屬的攝影師作廣告。通常影像資料館所要求的是正片而非一般相片，除非這張相片是相當獨一無二，否則還是以正片為主。中型規格的照片適合多種用途，但是一般廣為接受的通常還是品質不錯的三十五釐米正片。新奇的照片銷路不錯，尤其是以特殊角度拍攝一般所熟悉的風景名勝，頗受歡迎。田園風格的家族照片，每個成員看起來笑容迷人，加上不錯的燈光及裝扮，也廣受喜愛。請避免過度使用濾鏡或賣弄特效，若有需要可隨後再補加。影像資料館所出版的目錄，對想要出售照片的人而言，是不錯的參考指標。藉由它可以提供您一些參考意見及靈感。在旅行前先洽詢影像資料館，請他們針對您計畫前往的地區列出所需的攝影清單，以便您提供照片。

圖：幾乎呈幾何造型的建築圖片，例如這裡的倫敦塔克藍的摩登辦公大樓，適合作為描寫經濟成長或者成功、權力的象徵。

尼康(Nikon)801相機，28-85mm變焦鏡頭之45mm，柯達康(Kodachrome)64度正片，快門1/125秒，光圈值11。

專業篇

圖上：使用自己的道具，並應用想像力利用外景當地現成的物品。由不同角度及鏡頭，拍攝數張不同的擺設。特別留意燈光及構圖。盡量保持畫面簡潔、清爽而生動。事先預想照片的用途，旅遊雜誌及旅遊手冊偏好能代表當地特色之建築、風景、民俗手工藝品及美食。
哈蘇(Hasselbald)相機，40mm鏡頭，愛泰康(Ektachrome)100度正片，快門1/30秒，光圈值32。

圖右下：有人認為女王及國王最是能代表倫敦的象徵人物。他們適合做為明信片的主題。請化妝師或朋友幫忙拍攝，或者乾脆說服一對真正的銀髮夫妻權充主角，再贈送一份他們自己的照片作為酬謝。
尼康(Nikon)FM相機，35mm鏡頭，柯達康(Kodachrome)64度正片，快門1/60秒，光圈值11。

圖左下：透過羊齒植物拍攝，使畫面充滿浪漫感。這適合作為錄音帶、CD封面、香水廣告或古典小說插圖。
哈蘇(Hasselbald)相機，250mm鏡頭，愛泰康(Ektachrome)200度正片，快門1/250秒，光圈值5.6。

工作清單

研究旅遊雜誌、手冊或影像資料館目錄，找出最受歡迎的照片典型。

除非主題需要高感度軟片拍攝，否則請盡量使用ISO值25-100度的中低感度軟片，以減少影像的粒子度。

使用三腳架防止相機震動。

請拍攝對象簽下模特兒合約書（請參閱『前置作業』）。

對同一擺設拍攝不同的版本的畫面，包含垂直、水平的畫面，加上人物或空無一人。

在主題四周留下頭條、標題或剪裁的空間。

對您所花之心力只能期望慢慢回收，您有可能在六至十二個月之間沒有任何酬勞回報。

前置作業

廣告攝影或是一些刊物的攝影工作，通常花去大量的準備時間。許多要素在編列預算以前就已事先計劃完成，例如模特兒、造型師、場地及攝影師的安排。理想的話攝影師最好能參與前置計劃階段作業，以便瞭解這個廣告或是時尚攝影背後的構想，並且能提出建議，指出何者在攝影上是不可行的。自由攝影家現在已被承認為自己作品的著作者，並且擁有第一手的版權，即使作品是商業委託案或者在客戶提供軟片的情況下，都是如此。請弄清楚版權歸屬問題，除非利潤相當優厚，否則儘量避免簽下讓渡書。並確定再次使用費的問題，作品若被出售時您可得到補貼費用。

圖上：在經過事先預約的情況下，廣告公司的藝術指導通常樂意與您會面。有時最好能夠向藝術採購部門展示您的作品，他們會將合適的攝影師介紹給藝術指導。藝術指導喜歡與頭腦靈活、配合度高以及技術佳的攝影師合作，尤其是當他們設計出與眾不同的賣點時。尼康(Nikon)AW相機，35mm鏡頭，Kodacolor 400度軟片，自動曝光。

圖下：演員表顯示模特兒們不同的姿勢及化妝效果，簡化了選擇拍攝對象的過程。當拍攝模特兒作為商業用途時，請與模特兒簽下合約書，同意付給出售所得之百分之二十五，若超過一位模特兒時則請他們平均分攤所得。

圖上：攝影師能夠利用各種方式，對前置作業提供協助。掌握迷人的外景線索，比方說如圖中位於藍札洛（Lanzarote）帶有超現實感的月形火山口，將有助於提高您的身價。尼康(Nikon)801相機，柯達彩色（Kodacolor）400度軟片，快門1/125秒，光圈值11。

圖下：製作一本剪貼簿，專門收集令人感興趣的外景圖片，並附上註解。隨身攜帶相機，隨時睜亮眼睛以尋找適合地點。若有需要可預先徵得所有人、居民或警方的同意。不妨利用一點社交手腕，在適當情況下，拍攝下的他們房屋、車子之相片贈送他們，促使他們樂意合作。

工作清單

可能的話提早參加前置作業，如此您將可以提出一些具有創意的意見，使拍攝成果更理想。（請參閱『特殊效果』及『拍攝技法』）

您對於照片本身擁有著作權，除非您簽字讓渡，才會喪失權利。

授與他人使用許可，並不終止您的著作權益。

對於著作權及再次使用費之細節，請洽詢英國攝影家協會（Association of Photographer）或者美國雜誌攝影家協會（Association of Magazine Photographer）及美國攝影家學會（Photographers（Society）或藝術協會（Artists（Reps）。

若廣告代理商支付軟片費用，並希望將攝影作品作其他額外用途時，請您自備軟片另外拍攝備份照片。

創意卡司

卡司指的就是尋找適合扮演角色的人。您可以在街上尋找適合的演員、在地方報紙刊登廣告、或者透過模特兒經紀公司尋找。在塑造角色時，盡量拍攝他們愉快的表情或側面，使演員的微笑更動人。安排陣容並拍攝一大群演員，您會如拍電影般忙碌，這時可能需要透過模特兒經紀公司或演員經紀公司的協助。

圖：在二十四小時之內，一則地方報紙的廣告，募集了一百五十位認為自己酷似約翰麥克艾洛（John McEnroe）的應徵者（請參閱『維妙維肖』）。加上他的註冊商標頭帶及很酷的表情之後，一整隊冒牌選手，巧妙為廣告文案的標題：「不必成為麥可艾洛，穿上Nike你將和他一樣炫！」，提供有趣的雙關暗示。地上的白色保麗龍將光線反彈至背後陰影區域。畫面在廣告時，自會經過剪裁。Sinar　8×10相機，210mm鏡頭，Ektachrome 200度正片，快門1/30秒，光圈值22。

工作清單

發揮想像力安排的演員陣容，能創造出特殊的的畫面，作為公司促銷廣告或邀請卡皆適宜。

拍攝您所遇見合適的人物，建立一份角色資料名冊。

讓人們向外望著場景之不同方向，以檢視他們臉上的表情。

在午餐前拍攝兩捲測試照片，可讓您有足夠時間，在場景仍保持原狀時，檢視照片並及時調整。

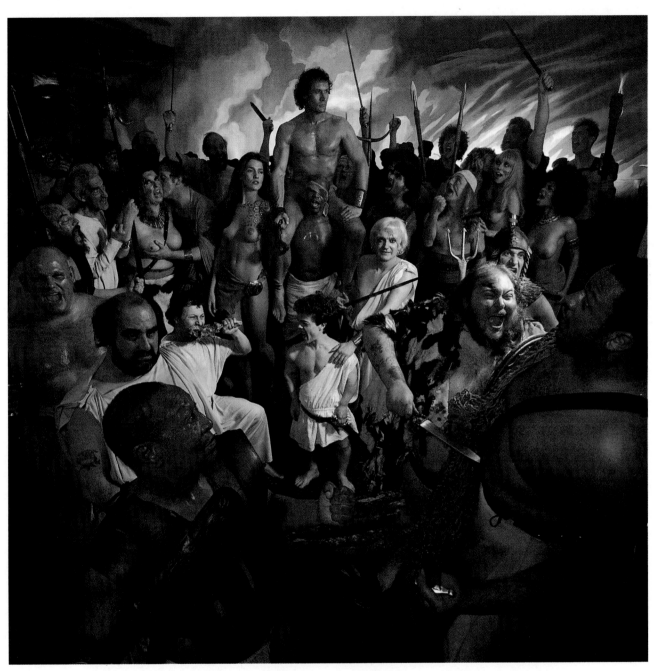

圖：在一個只有寬十八呎、長二十八呎的攝影棚內，其中有十二呎見方的區域，擠滿了大約三十個演員。背景為保麗龍切片所製造之效果（請參閱『創造空間』）。經過化妝之後，每個人與本人看起來完全不同，因此記得演員名字是件頗困難的事（請參閱『歡宴』）。模特兒可洛琳柯塞（Tula），美麗、優雅而且具專業素養，為女主角不二人選。這張照片主要目的在於表現動態感。因此必須精心掌控每個人的動作、以及火焰、匕首和長劍的位置。如果有人移動了一或二吋、將

有可能遮住後方的人，或者是使不適合出現的刺青，顯現在畫面上。例如本照片中就發生了這樣的情況。為了確保畫面中每個人看起來生動自然。必須拍攝一百張以上的照片。鏡頭前加上柔焦鏡，可減低演員們皮膚色調之差異，並柔化演員們的輪廓。控制這種群衆場面時，麥克風及擴音設備是不可或缺的。在每一間場播放音樂，幫助大家放鬆心情，享受拍攝過程。哈蘇（Hasselblad）EL相機，60mm鏡頭，Ektachrome 200度正片。

拍攝明星

通常名人比較缺乏耐心，容易自我意識高，而且沒有太多時間讓您拍攝。所以在他們到來之前，先做好準備工作。備妥布景，在一切就定位後利用替身先拍攝一些寶麗來快照。明星抵達之後，讓他們先看幾張寶麗來快照的效果，並花一點時間討論您的構想，可能的話不妨出示其他參考資料。最好預先蒐集明星們們的背景資料，您可掌握有助建立關係的話題，並可依此相他們建議照片的主題或姿勢。

圖左：這幅有力的人像作品中的主角是演員兼模特兒依曼，拍攝時在鏡頭前加上霧鏡，並使背景黑暗充滿氣氛，使用以泛光箱直接打光。哈蘇 (Hasselbald) 相機，120mm鏡頭，愛泰康 (Ektachrome) 200度正片，快門 1/125秒，光圈值22。

圖右：硬漢演員尼可威廉森（Nicol Williamson），在電影「人性」中扮演一板一眼的角色，因此不太適合在鏡頭前呈現愉快的表情。這裡使用泛光箱為依曼及尼可打光。並在鏡頭前加上霧鏡，表現他們之間的溫情。哈蘇 (Hasselbald) 相機，120mm鏡頭，愛泰康 (Ektachrome) 200度正片，快門 1/125秒，光圈值22。

工作清單
在拍攝之前先瞭解對象的背景。
雖然時間有限，但是為了更好的拍攝效果，他們會樂意與您合作。
準備燈光，並事先安裝底片。
表現禮貌、鼓勵性的態度，注重效率，不必過渡逢迎。
每拍攝完一捲照片，讓他們輕鬆一下，擺擺不同的姿勢並檢查服裝。
考慮不同的配備、表情及拍攝角度。
出外景時，備妥化妝鏡，並檢查各種設施及食物。
雇用造型師或個人助理，滿足他們的需要。

圖右上：當電視製作人艾倫華克勒（Alan Whicker）在多明尼加拍攝廣告時藝術指導提姆米勒拍攝下這幅場景。這裡利用一匹白布，反射光線至拍攝對象身上。尼康（Nikon）相機，35mm鏡頭，柯達康（Kodachrome）64度正片，快門1/125秒，光圈值11。

圖左上：在倫敦哈洛百貨的一場簽名會中，英國演員泰勒士史坦（Terence Stamp）答應合作，表示我們如何拍攝都沒關係。尼康（Nikon）801相機，28-85mm變焦鏡頭，柯達康（Kodachrome）400度正片，快門1/60秒，光圈值4.5。

圖右下：喜劇演員吉米沙維只有五分鐘的時間，恰好足夠拍攝二張8×10照片。
活潑的背景，搭配他的服飾。真納（Sinar）8×10相機，300mm鏡頭，愛泰康（Ektachrome）100度正片，快門1/60秒，光圈值32。

圖左下：奧圖普瑞曼格（Otto Preminger）為葛瑞漢葛利（Graham Greene）導演的電影「人性」拍攝宣傳照。他不太樂意擺姿勢，並且拒絕把手擺在他的雙下巴前。這幅人像攝影使用泛光箱製造側光。Hasselbald相機，120mm鏡頭，愛泰康（Ektachrome）200度正片，快門1/125秒，光圈值32。

喜劇花絮

拍攝天生的喜劇演員是很有趣的一件事，但是但是您可得小心了！喜劇演員總是特別好動而且活力充沛，因此拍攝時需要更仔細的掌控，才能確保不錯的成果。將您想拍攝的人物剪報建檔。蒐集他們的背景資料，並且發掘共同興趣或討論話題。雖然有些演員他自己會打理完備，但是也請您準備好基本的化妝用具和修整儀容的設備。出外景時請攜帶一些道具配備和背景紙，或是您也可用二個支架撐起天然帆布，充當背景布幕。

圖左：這張雙重曝光效果的照片中，主角是英國喜劇演員雷力菲力普。其中一次曝光使用閃光燈及小光圈，將前方的盤子到他的耳朵都在焦點範圍之內。接著關上對焦輔助燈，將焦點定為無窮遠，光圈打開作長時間曝光，以留下大廳吊燈的光輝。哈蘇 (Hassel-bald) 相機，50mm鏡頭，Kodak Tri-X軟片 (ISO 400)。(a) 第一次曝光：閃光燈、光圈值22。(b) 第二次曝光：快門10秒，光圈值4，拍攝背景。

圖右：若時間充裕，可以將注意力集中在姿勢的設計上。盡量鼓勵演員表現幽默感，捕捉令人發噱的畫面或是惡作劇的表現。在這張名為「猜猜看這是什麼？」的作品中，請到了喜劇演員席得詹姆斯 (Sid James) 為主角，他調皮的將手指伸出褲檔，博君一笑。哈蘇 (Hasselbald) 相機，80mm鏡頭，Kodak Tri-X軟片 (ISO 400)。快門1/60秒，光圈值16。

圖上：演員喬登傑克森（Jordon Jackson）是最合作與敬業的演員，他通常在拍攝前提早一小時到達，以確定一切就緒。人工蜘蛛網使整個房間呈現地下酒窖的氣氛。使用Elinchrom　T形燈及SQ44，從右方提供照明。另一盞T形燈則隱藏在柱子後頭，為酒桶提供照明（請參閱『攝影棚照明』）。Hasselbald相機，60mm鏡頭，Ektachrome 200度正片，快門1/4秒，光圈值22。

圖下：若試著以正經八百的方式，拍攝喜以作怪聞名的演員，是挺累人的一件事。在演員肯尼（Kenney Everett）家中，架設了灰色的背景布幕及Elinchrom燈光，就地拍攝，在那兒他可自由自在地在鏡頭前耍寶。哈蘇（Hasselbald）相機，120mm鏡頭，愛泰康（Ektachrome）100度正片，快門1/30秒，光圈值16。

工作清單

最好有位隨身助理，協助您清點和重新安裝底片以及作筆記。還需有一位造型師打理髮型及服裝。

準備附有新電池的備用閃光裝置作為候補電源。

不妨在相機旁擺設鏡子，讓拍攝對象可以隨時看見自己的模樣。

使用詭異或荒謬的道具在拍攝時加些變化，例如一擠壓會發出嗶嗶叫聲的玩具，或是哨子，來逗樂演員，幫助他們表演更出色。

藉著飲料化解尷尬氣氛，並幫助他們放鬆。

拍攝設計師

設計師們通常氣質特殊而且個性外向，是理想的拍攝對象。他們本身的工作室也是很有趣的拍攝場景，能讓您充分利用他們屋內別緻的建築、室內設計和牆上的裝飾品。雖然您心裡已先預設拍攝構想，但是聽聽他們想如何設計自己的形象，也能夠拓展您的視野。

圖上：瑪麗昆特（Mary Quant）工作室擺滿彩色圖畫，是個題材豐富的攝影場景。Stribe燈頭向右照射，經與肩同高的四呎反光傘擴散光線，使書桌上的紙張不會顯得過亮。哈蘇（Hasselbald）相機，50mm鏡頭，愛泰康（Ektachrome）200度正片，快門1/60秒，光圈值22。

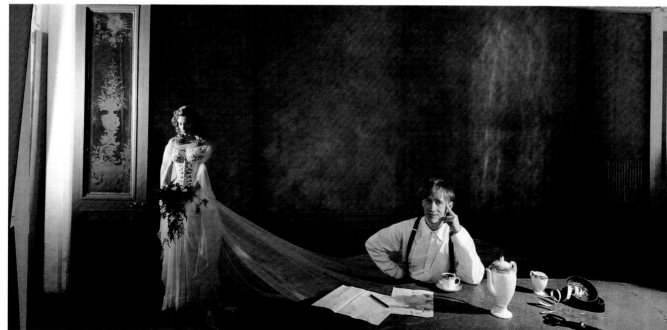

圖下：這裡選擇一間攝影工作室作為拍攝設計師賈斯伯康瑞（Jasper Conran）的場景，一方面是為了利用工作室的空間感，另一方面也為了使設計師離開辦公室，不為工作所分心。為新娘照明的是Elinchrom X形燈以及二部404電源箱，賈斯伯由一部大型泛光箱從前方照明。另外，也使用鎢絲燈，使部份場景顯得溫暖一些。Linhof 6×12相機，50mm鏡頭，Ektachrome 200度正片，快門1/60秒，光圈值22。

專業篇

圖：劇場服裝設計師大衛雪令（David Shilling）對姿勢及擺設提供了不少意見。他利用梯子把自己墊高，並在支架上擺上他自己的設計作品。使用Strobe燈光覆上粉紅色膠片。哈蘇 (Hasselbald) 相機，120mm鏡頭，Galaxy 特效濾鏡，Fujichrome 100度正片，快門1/30秒，光圈值22。

工作清單

最好有位助理或造型師在旁協助打理，隨時檢視拍攝對象的外表。

播放適當的背景音樂。

準備安全別針、夾子、雙面膠及剪刀，以剪去線頭並調整或固定服裝。

事先準備合適的道具及構想，但是也別忘了虛心接受他們的建議。

滾石合唱團

作爲委任攝影師我不需和其他攝影師爭取工作機會，也不需千方百計爲五斗米折腰。但工作也有辛苦的一面。在兩天拍攝專輯封面的過程中，滾石合唱團在第一天來到這裡時，帶來了關於他們希望如何表現的構想。我則必須安排他們處理各項事宜，以使拍攝工作能夠順利進行。掌控一個複雜的場面，必須花很大的力氣，尤其是場景中又充滿各種動物，還有一群灑脫不羈的歌手。在場景中我們還有山羊、綿羊、貓、哈巴狗等（請參閱『歡宴』）。

圖：貝嘉龐克（Begger Banquet）的「狂歡」是我最喜歡的作品之一。房間的照明由大型均勻光源所提供，並加上擠在窗口的四盞五千焦耳長條燈。在第一天收工前，我爲了好玩，利用哈蘇（哈蘇（Hasselbald））相機趁機拍下一捲黑白照片，然後連夜沖印於柯達相紙上。當我給米克看了一張放大爲16×20吋的棕色調相片後，他幾乎在也不看那些8×10彩色正片一眼，從而挑選了一張我不經意中拍下的黑白照片。Sinar 8×10相機，165mm鏡頭Ektachrome 100度正片，快門1/60秒，光圈值22。

工作清單

保持有禮大方的態度，別被明星嚇著了。
保持冷靜並顯示您的自信、能幹，對於拍攝多少捲底片才能達到要求有十足把握。
帶領並催哄拍攝對象，達到您對拍攝效果的要求。
聽聽他們的建議，若不會干擾最後拍攝成果的話可以接納。
利用備用相機及零碎底片，把握機會出其不意的拍攝下輕鬆的一面。

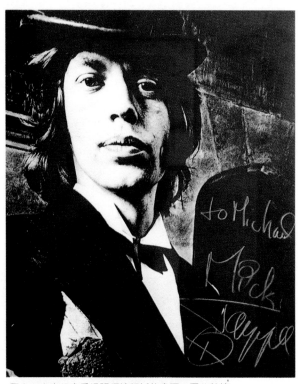

圖上：米克很喜愛這張柯達相紙的畫面，因此熱情地在自己的照片上簽名。棕色調的黑白照片最後獲選為專輯封面，並加上彩色處理。哈蘇（Hasselbald）SWC相機，38mm鏡頭，Kodak Tri-X（ISO 400）軟片，快門1/30秒，光圈值16。

圖下：由於看過我的身手及前一天宴會場面的照片後，滾石團員對我的能力更有信心。在第二天拍攝過程中，顯得更輕鬆自然而且容易掌控。哈蘇（Hasselbald）相機，40mm鏡頭，愛泰康（Ektachrome）200度正片，快門1/30秒，光圈值32。

一整天的外景

帶有田園風格、懷舊浪漫的景象,就這樣直接出現在您面前的機會眞是微乎其微。除了基本演員陣容及道具、場景的安排之外,通常畫面中出現越多配備,越容易吸引人們的目光。私有土地,包含許多公園,需得到正式許可才能拍攝,並且有可能需要使用費。在這次特殊的委託案中,攝影的酬勞含蓋模特兒、動物、汽車及場地費用,若要增加利潤,則必須要減低一些開銷。在正式開始拍攝的數週前,我在倫敦的麗晶街,恰巧看上了這部金Morgan跑車,我向車主呈上名片,並請他寄上本人及愛車的參考照片。

圖上:簡單的三明治午餐後,在溫暖的午後陽光下,輕鬆地拍下這幅休閒照片。本來我們以爲這塊土地隷屬於當地的馬球俱樂部,並已經與俱樂部秘書結算過土地使用費。結果沒想到陰錯陽差,原來事實上它屬於俱樂部對面的公有地,我們一度還被警方驅逐。哈蘇(Hasselbald)相機,60mm鏡頭,Fujichrome 100度正片,快門1/125秒,光圈值11.5。

圖下左:藝術指導正透過哈蘇(哈蘇(Hasselbald))相機檢視場景。
尼康(Nikon)相機,135mm鏡頭,愛泰康(Ektachrome)100度正片,快門1/125秒,光圈值4。

圖右下:相機箱當作座椅也不錯。另外其他在哈蘇(哈蘇(Hasselbald))相機及林霍夫(林哈夫(Linhof))6×12相機旁的箱子,則裝滿濾鏡、彩色膠片、軟片、夾子、膠帶、繩子和剪刀。尼康(Nikon)相機,愛泰康(Ektachrome)100度正片,快門1/125秒,光圈值11。

圖上：我們嘗試了許多姿勢，其中也包含表現動態的動作。例如這一張在溫莎公園（Windsor Great Park）所拍攝的照片。我的色溫測光表顯示，這兒冬天的光線屬於暖色，因此我加上10藍色色彩矯正濾鏡，拍攝了一些照片，使色彩顯得偏冷一點。雖然在這情況下採用這種方法，我個人還是偏愛溫暖的畫面。
哈蘇（Hasselbald）相機，60mm鏡頭，Fujichrome 100度正片，快門1/60秒，光圈值8。

圖左下：攝影有時候不光只是曝光、構圖等問題，社交手腕也是同等重要。想要讓人們與您合作，就必須要有耐心，並配合想像力解決問題。尼康（Nikon）相機，愛泰康（Ektachrome）100度正片。

工作清單

在職業攝影中，確定酬勞部份已包含合法的一切開銷。

請照片中出現的模特兒簽上合約書（請參閱『前置作業』）。

若發現有趣的角色，不妨以特殊方式多拍攝幾張照片。

記錄下承蒙幫助必須感謝的人，以及必須付費或贈送照片的人。

為了謹慎起見，使用備用相機同時拍攝。備用相機可與正式拍攝之相機規格不同。

圖右下：接下來我們來到溫沃司高爾夫球場。在那兒我架上三腳架，並且裝上兩盞手提式閃光燈。在尋找場地時，我們的到的答案是：「只要不破壞植物，一切悉聽尊便。」結果在快速拍攝了兩捲軟片之後，高爾夫俱樂部的秘書來此，交給我們一張帳單，上面所開的價格可不便宜！哈蘇（Hasselbald）相機，60mm鏡頭，Fujichrome 100度正片，快門1/15秒，光圈值11。

汽車

商業汽車攝影已發展成為一項需要高度技巧的技藝。光線是關鍵所在，它能將一部尋常的車輛，轉變成為讓人欣羨的商品。表現氣氛有時比呈現細節更為重要，因為大多數人總是被車子所代表的形象吸引。棚內雖然光線比較可以掌控，但是若要得到完美的光線，則須花上數天時間調整。拍攝汽車的攝影棚，通常長度為六十五呎、寬四十五呎，或者甚至更大，並且需要使用至少四十千瓦的電力。通常在汽車攝影中，使用無窮遠的凹弧為背景，使汽車上的反光平順而連貫。也可以在車子上方架設一般稱微浮板的白色反光板，使反光的線條更為清晰。

圖上：這幅廣告中，兩張照片經過電腦合成，不但容易而且拍攝成本較為便宜。若讓這麼多人在攝影棚內排成一直線，並且在鏡頭上不會出現變形的現象，是十分困難的一件事。真納（Sinar）8×10相機，360mm鏡頭，愛泰康（Ektachrome）100度正片，快門1/60秒，光圈值22。

圖下：紅寶石色布景及燈光已安排就緒。在英國選手林福克利斯（Linford Christie）來臨之前，先用替身模特兒拍攝測試效果。在飛往漢城參加奧運之前，這位選手只有兩個小時時間可供拍攝。真納（Sinar）8×10相機，250mm鏡頭，愛泰康（Ektachrome）200度正片。

圖左上：先以法國聖愛彌爾頓的一座葡萄園作為場景，拍攝福特Orion。再與另一張風景照片合成後，產生了這幅作品（請參閱『數位技術』）。
前景：真納（Sinar）8×10相機，210mm鏡頭，愛泰康(Ektachrome)100度正片。快門1/30秒，光圈值32。
背景：哈蘇(Hasselbald)相機，120mm鏡頭，愛泰康(Ektachrome)200度正片，快門1/250秒，光圈值8。

圖左下：畫面上為一部福特GT 40，一旁為負責管理停車計時收費表的女士。午後一場大雨後使汽車上出現迷人的反光及水珠。
尼康(Nikon)相機，28mm鏡頭，柯達康(Kodachrome)64度正片，快門1/125，光圈值8。

圖右：這幅照片利用米蘭證券交易所作為拍攝場景。先於星期六架設燈光，星期日才正式拍攝。場面盛大，因此需要靠麥克風，才能與所有的當地演員及模特兒溝通。將汽車安排在不尋常之處，可以增加新鮮感。背景與汽車的款式之間可以搭配融洽相得益彰，也可以刻意表現出不和諧的趣味。真納（Sinar）5×4相機，90mm鏡頭，愛泰康(Ektachrome)200度正

工作清單

利用清晨及黃昏時分拍攝。
尋找適合場景時，利用寶麗來快照或是C41快速沖印軟片，在不錯的地點作三百六十度的拍攝，可看出在汽車的倒影中會出現什麼景象。
將汽車安排於適當的場景，可強化它的風格。不協調的背景能增添幽默感。
不同的鏡頭會產生不同的變形效果。
試驗不同的濾鏡及特效。
麥克風或收音機能幫助您與模特兒或遠處的駕駛者溝通。

報導攝影

當您所拍攝刺激的照片，獲得刊物的登載時，會讓您倍感興奮。當照片本身有希望出現在雜誌或報紙上時，也會刺激您更加努力。為刊物工作讓您有動機及機會造訪從未去過之處。若您對這方面有興趣的話，不妨從熟悉的主題開始，接著試著接觸地方報紙及休閒雜誌，從小案子開始熟悉出版流程，當您有能力接觸越有聲望、越不容有疏失的刊物時，才比較不容易出錯。提供雜誌編輯一系列單一主題照片，這些作品最好同時具備生動的畫面、清晰的輪廓以及戲劇性的燈光。當您計畫前往他們感興趣的地方時，編輯可能會為您提供軟片。這樣雖然可以減少開支，但是出版單位即擁有照片之著作權。如果您接受提供軟片，不妨同時也以不同形式的軟片拍攝，作為屬於您自己的攝影作品。

圖：若照片本身牽涉到某一故事，請以它為主題作不同角度的拍攝。鎖定主要對象，盡可能以最佳角度拍攝它們。例如這張為城鎮（Town）雜誌所拍攝，關於愛爾蘭捕鯊船的採訪作品中，若缺少了獵物本身，照片將會缺乏完整性。尼康 (Nikon) 相機，28mm 變焦鏡頭，Kodak TriX (ISO 400) 軟片，快門 1/125 秒，光圈值 11 及 16。

工作清單
觀摩巴黎雜誌（Paris Match）及國家地理雜誌等高水準雜誌的攝影作品，它們可能已經包含您所欲拍攝的主題。
以圖片編輯習慣使用的材料格式提供作品，作為與他們接觸的方法。
外景時至少使用兩部相機，裝上不同的底片，以應付不同的情況。
攜帶筆記本或錄音機，蒐集關於標題的資訊。

圖上：越戰中的畫面充滿痛苦及力量。攝影記者必須兼顧個人安危的困難情況下，找出局勢的引爆點，並且及時以會呈現醒目效果的手法拍攝下來。拍攝這位美軍機槍手的剪影時，天空中的閃光提供了四周的光線。尼康(Nikon)相機，28mm變焦鏡頭，Agfa超高反差相紙，相當於六號相紙。

專業篇

圖左下：這張亞伯特兄弟的蒙太奇效果人像，所襯的背景為皇后雜誌中出現的精品店。畫面中兩個不同人像的結合，為暗房中使用雙重曝光的結果。尼康(Nikon)F2相機，Tri-X(ISO 400)軟片，(a)櫥窗：35mm鏡頭，快門1/125秒，光圈值8。(b)特寫：55mm鏡頭，快門1/125秒，光圈值2。

圖右下：花了很大心力安排，才重建了倫敦貝力茲（Blitz）的景象。由觀察者雜誌提供真實的道具及專業的造型。除了營火溫暖的光輝外，單一閃光燈由小型三陽發電機所供電，為每個人提供照明。哈蘇(Hasselbald)相機，50mm鏡頭，愛泰康(Ektachrome)200度正片，快門1秒，光圈值11。

殺戮戰場

戰場是捕捉強烈戲劇性及張力畫面的時機。伴隨著捕捉畫面時的驚險過程,更令人心跳加速,激發出更強的創造力。此外,拍攝困難度高的照片,也有助於提高攝影師的威望。戰地攝影是一門特殊專業領域,其所要求的能力遠超過相機的技術層面。您必須對所牽涉國家的政治有基本瞭解。還必須面對派系問題,並能敏銳的處理情況。您必須消息靈通,能夠找出、並及時抵達重要事件發生的地點。也必須為了行程和官僚協商,取得合適的交通工具,並安全回到基地。還得克服個人身體的不適,繼續拍攝。

圖左:背景的塗鴉,為這幅值勤士兵的照片,增添了故事性。尼康(Nikon)相機,85-250mm鏡頭之150mm,愛泰康(Ektachrome)100度正片,快門1/125秒,光圈值8。

圖右上:這位半擺姿勢的士兵,是最佳的場景擺設。他的存在建立了照片的真實感,顯示這些真實人物的日常勤務。這幅照片也顯示了越戰中使用的裝備以及那一片蒼涼的背景。
尼康(Nikon)相機,28mm鏡頭,愛泰康(Ektachrome)100度正片,快門1/125秒,光圈值11

圖右下:為了表現戰事狂熱的景況,利用慢速快門呈現動感。尼康(Nikon)相機,28mm鏡頭,愛泰康(Ektachrome)100度正片,快門1/60秒,光圈值11。

圖左上：當時的南越領導人爲親英派，願意與英國攝影記者合作。尼康 (Nikon) 相機，85mm鏡頭，愛泰康 (Ektachrome) 100 度正片，快門1/60秒，光圈值2.8。

圖右上：柬埔寨傭兵正發射機槍，砲火聲震耳欲聾。隨行一位記者不禁以手指塞住雙耳，充當臨時耳塞。尼康 (Nikon) F2相機，85mm鏡頭，艾克發 (艾克發 (Agfa)) 3500，快門1/250秒，光圈值8。

圖左下：這位越南少女的脊椎，不幸被越共的機槍砲火掃射到。六個月之後傷重不治，必須送出病房。這種情景，較戰爭中遭截肢的士兵畫面更刺痛人心。尼康 (Nikon) 相機，28mm鏡頭，艾克發 (艾克發 (Agfa)) Record (ISO 3500)，快門1/60秒，光圈值2.8。

圖左中：直昇機在西貢 (胡志明市) 附近上空盤旋，從打開的機門中，攝影師以廣角鏡頭拍下這幅照片，直昇機相當接近戰場，使畫面具有臨場感。尼康 (Nikon) 相機，28mm鏡頭，Koda Tri-X (ISO 400)，快門1/60秒，光圈值11。

工作清單

盡可能在前往戰地前得到越多許可證明，將會對工作越有利。

攜帶備用裝備，並能在惡劣的情況下忍受各種不便的設施。

以保溫冰袋保護軟片並攜帶飲料。

在晚間或陰暗建築物內作長時間曝光時，請使用迷你三腳架。

攜帶多重閃光燈、額外的閃光連動裝置，和備用電池。

找出發送軟片回國最便捷的途徑。不妨透過當地雜誌辦事處傳送。

攜帶地圖羅盤及筆記本。

圖右下：除了互相殘殺及災害，戰爭帶來了更多令人心酸的故事，特別是在人口眾多的地區。畫面中，這個越南孩童正利用雨水，作一場免費的淋浴。尼康 (Nikon) 相機，28-250mm 變焦鏡頭之200mm，愛泰康 (Ektachrome) 100度正片，快門1/250秒，光圈值5.6。

靜態劇照

攝影師有時候會應邀拍攝宣傳用之電影劇照,或者是電視廣告的靜態版。與電影廣告同步拍攝的好處是,您不必擔心卡司、布景、化妝、道具等問題,但是您也必須跟隨著電影的工作時間表來拍攝。定裝彩排是拍攝靜態劇照的好機會。有些攝影師跨界導演電視廣告,不過一般情況並非如此。廣告導演可以在三十秒至六十秒之間利用語言或單純默劇來呈現一個完整的故事,而平面攝影師則卻只有六十分之一秒的機會。拍攝時您無法堅持自主性,還必須顧客另外約三十位「專家」之意見。

圖左:在導演及演員同意之下,可以利用午餐休息時間拍攝靜態劇照。這裡哈蘇(哈蘇(Hasselbald))相機在旁等候這部法國襪子廣告四十五分鐘之休息時間。簡單的二面牆布景,在左方打上2K燈光以及右方二台3K柔光燈就可充分照明。

圖右:二位扮相逼真的演員,以勞來哈台為模仿對象,表演他們在電影中一幕穿襪子的動作。(請參閱『維妙維肖』及『創意卡司』)。

節省預算的好方法就是利用錄廣告當天,同時拍攝劇照。如此就不必再付一次攝影棚、服裝、道具、化妝及模特兒費用。加上寶麗來快照之便利,當場就可評估拍攝效果。哈蘇(Hasselbald)相機,40mm鏡頭,愛泰康(Ektachrome)200度正片,快門1/15秒,光圈值22。

工作清單

同時拍攝電影及劇照以節省預算。
拍攝動作盡量迅速,可拍攝的指定空檔時間相當短暫。
參考電影的工作時間表挑選合適的腳本拍攝劇照。
確定得到導演以及演員的合作。

專
業
篇

圖上：在這部大衛普南首次製作的外語片中唐維諾
（Donovan）在浩大的場景中扮演吹笛者彼得，同
時也請到戴安那朵爾（Diana Dors）及約翰赫特
（John Hurt）主演。劇照攝影師必須小心他的一舉一
動經過允許才能出現在現場，一切需以電影的考量
為優先。他主要的工作就是在不打擾拍攝流程的情
況下，捕捉故事的精髓所在。Hasselbald相機，
40mm鏡頭，Kodak Tri-X（ISO400），快門1/60秒，
光圈值22。

圖右下：雖然在群鼠中，有些是以橡皮鼠代替，然
而多數確是貨真價實的老鼠，它們經過訓練並且懂
得配合。前景部份在沖印時多加上了一隻老鼠，以
增加畫面之衝擊力。尼康（Nikon）相機，28mm鏡
頭，Kodak Tri-X（ISO 400），快門1/60秒，光圈值
22。

圖左下：在電影場景中，提供許多拍攝演員不同狀
況的好機會，例如他們表演、休息或排練的模樣。
在這裡，服裝師為戴安那朵爾將服裝的胸部放寬幾
吋。尼康（Nikon）相機，28mm鏡頭，Kodak Tri-X
（ISO 400），快門 1/125秒，光圈值11。

歡宴

處理一打以上的演員,還要安排燈光、道具及動物,實在是非常令人頭痛的一件事。您得像個訓獸師,大聲鞭策每個人專注於分內的角色。您必須花上一星期時間安排模特兒、道具、服裝、食物、造型師、助理、交通及這場「歡宴」的場地(請參閱『拍攝動物』及『空間佈置』)。

拍攝第一天,我將所有演員在場景中安排就緒,接著畫出配置圖,並以寶麗來快照當作參考,釘於一張大卡紙上。我依此作為要求演員調整位置、變換表情、或只是單純提醒他們看著鏡頭時的參考依據。多數演員的自覺性高,在透過麥克風報出名字後,馬上就能有所反應。他們也覺得有參與感,表現相當不錯。我不忘向背景人物提醒他們對整體的重要性,因為通常觀賞照片時,人們的視線總是投向畫面的後方。

使每個人都保持再畫面之中並不是一件容易的事。因此我請其它的旁觀者從每個角度替我注意群眾的位置。拍攝每張照片之前,並使用呼叫器提醒每個人同時反應。

圖:畫面中這場小型狂歡會,只是盛宴上場前的開味菜。燭光搖曳,增添畫面狂恣的情調。拍攝時增加二分之一級的曝光量,使燭光能提供充足的光線。個別控制的電子閃光燈,為畫面中每一對人物提供照明於每個燈頭需覆上金黃色膠片,才不至於破壞這裡的氣氛。

其中三盞燈置於柔光燈箱中,以柔化光線,第四盞的光線則較強,凸顯火光。Hasselbald相機,50mm鏡頭,Ektachrome 100度正片,快門1秒,光圈值16。

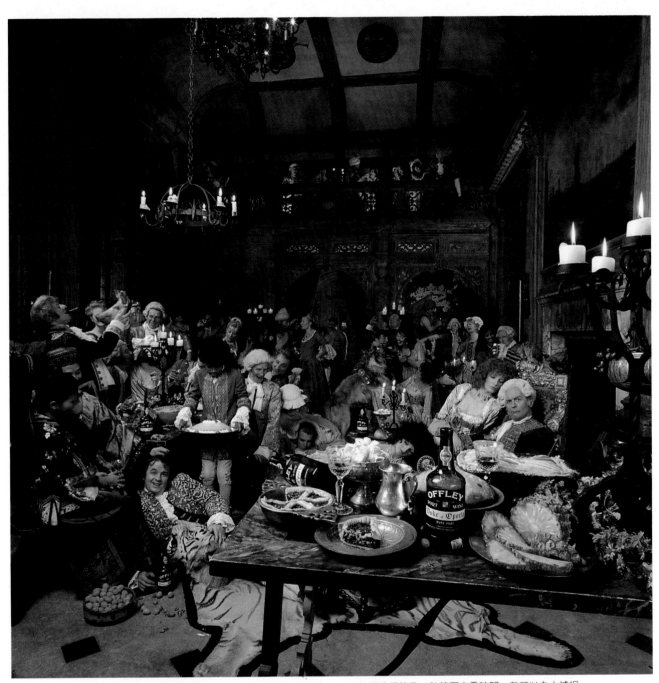

圖：這是我所拍攝過最具嘗試性的作品，拍攝過程中，牽涉了八十位以上的演員及朋友。

其中一位小姐，還是負責替我安排演員陣容的工作人員，我也請她參與演出，以減少開支。在我的工作室中，為每個人梳妝完畢之後，包括造型師，我們一行人坐上巴士，浩浩蕩蕩前往英格蘭海特福郡(Hertfordshire)的可涅沃司(Kneworth)堡。道具及裝備裝滿三輛

貨車。所有的演員陣容，包括猴子及愛爾蘭狼犬，在三點鐘準時抵達。我一開始以Sinor8x10大型相機拍攝，二個小時後更換為Hasselbald中型相機。

由於相機規格及二秒鐘再充電時間，我可以自由捕捉角色們的動作神態。我拍攝了一百張照片，每次曝光的快門速度從半秒鐘至二秒鐘之間不等，以強調燭光，並製造二呎至五十呎足夠的景深。四盞長條燈置於左方大型泛光箱中，使畫面上產生類似台燭光線的效果。這四盞長條燈分別隱藏於這座長廊柱子的後方及上方。（請參閱『攝影棚燈光』）。Hasselbald相機，40mm鏡頭，Ektachrome100度正片，快門1秒，光圈值32。

特殊手法

觀賞者容易為神秘、超現實的畫面所吸引。他們為如何去達到這種拍攝效果的手法所著迷。您可以利用一些小把戲，有計畫地拍攝出幻象。比方說，懸吊在細線上的物體，看起來就如同在半空中漂浮。不尋常的拍攝角度，能夠吸引人們的注意力（請參閱『特殊效果』）。如果使用精心設計的雙重曝光手法拍攝，就不需要利用電腦修像。

圖：這位夢遊者，利用起重機在七十呎高空處所拍攝下的。二盞五呎長、罩著藍色膠片的電子閃光燈條，綁在起重機上以製造夜色的氣氛。另一部小型閃光燈則安放在街燈內，經由隱藏電線通往建築物的前門。由於這是一張測試照片，畫面右下方註有數字和字母，代表軟片的捲數編號。Hasselbald相機，50mm鏡頭，Ektachrome 100度正片，快門1/8秒，光圈值16。

圖下：畫面上跳躍騰空的男子，本來可以利用鋼絲懸吊，但是這樣看起來會有點笨拙。因此，使用隱藏在一群哥薩克人後方的蹦床，使演員騰空。在跳躍動作進行一半時，以電子閃光燈迅速凍結了動作。這張照片在拍攝後才發現畫面左方邊緣有一個塑膠杯，這表示了每個細節還是必須要隨時加以留意的。Hasselbald相機，50mm鏡頭，Ektachrome100度正片，快門1/60秒，光圈值16。

<div style="text-align: right">專 業 篇</div>

圖：這些演員們藉著兩架大型蹦床，做出跳躍的動作。這些蹦床，在廣告正式刊登時會加以剪裁。利用描圖紙先描下牛仔褲的標誌，再剪出形狀綿延鋪在七十呎的山丘上。在紙上插滿二千朵塑膠鬱金香，拍攝完畢就可以移開，恢復山丘原貌。天際線上安置一面小型化妝鏡，以反射早晨的陽光。主要部份：Hasselbald相機，50mm鏡頭，Ektachrome100度正片，快門1/500秒，光圈值11。背景：Nikon FM相機，50mm鏡頭，Kodach-rome640度正片，快門1/125秒，光圈值8。

工作清單

作危險的演出前，請參加適當的保險。

仔細地排演特殊手法。

確定所有的把戲是安全的。若爲安全考量，還可請專人負責。

在動作開始前，確定所有裝備運作正常，道具及燈光已經備妥。

不妨利用風及煙霧增加戲劇效果（請參閱『特效鏡頭』）。

拍攝場景吵雜或是人員位於相機遠處時請利用麥克風或手提擴音器（請參閱『歡宴』）。

指定助手檢視場景，確定畫面中沒有不該出現之物品例如紙杯！

精心設計的燈光

拍攝芬尼士啤酒（Finnish Beer）廣告時，動用了三十五位演員。為了一場中世紀狩獵宴會，在野外搭起了營帳，一場徹夜的飲酒作樂正要開始。 泰姆白蘭迪（Tyme Brandit）公司負責安排演員、化妝、造型及道具。若想於營造氣氛的同時強調產品，必須精心安排人物位置、道具及燈光。將光源調整為閃爍模式，當它們再充電時，閃光指示燈會發出閃爍信號。這裡使用的燈光，包括了小至隱藏在玻璃杯後的小型鎢絲燈泡，大到左方照明背景用的無影燈。

圖左上：午餐時間中，設定好準確的位置並附上名單，以快速地認出每個人，利用麥克風提醒他們注意。（請參閱『歡宴』）。

圖右：吹管尾端的粉筆，幫助泡沫產生更佳的效果，加上明膠之後更可保持數小時的完整。每個玻璃杯，由其後方、相機所看不見的小型鎢絲燈泡提供照明，連接燈泡的電線，往上穿過演員的袖子，再由褲管而下。

圖左下：我拍了些8×10測試照片，以確定曝光、畫面變形程度及景深。這裡我手持一部具有閃光燈測光功能的Minolta點測光表，以及另一部入攝式測光表。真納（Sinar）8×10相機, 165mm鏡頭，愛泰康（Ektachrome）200度正片，快門 1秒，光圈值16。

工作清單

在拍攝前一天測試燈光留下充足的時間更換燈光確定理想的曝光及色彩平衡並且確定不同的電子光源搭配和諧使用鎢絲燈時請測試不同彩色膠片例如金色金黃金黃粉紅色等的效果測試鏡頭景深及清晰度若計畫拍攝慢動作時請先檢視不同閃光燈頭的時間

在30′×40′攝影棚中的大型照明設備

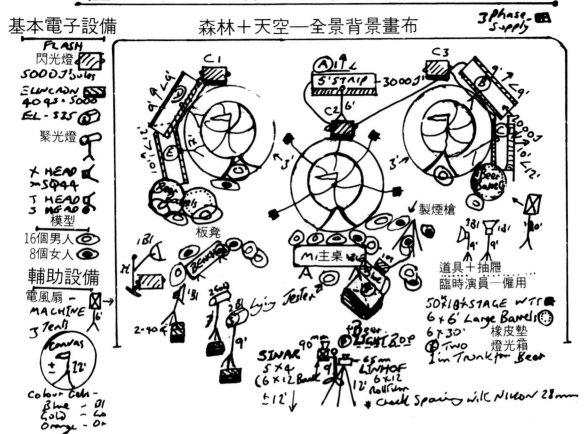

上：計畫燈光設備時，請使用圖表以便清楚表示。為不同的電源箱貼上彩色膠帶，並將對應的燈頭及電線貼上相同顏色。以便出現紕漏時，可以快速檢視。

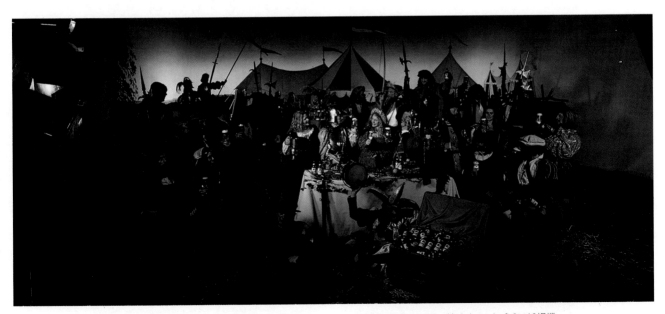

圖下：左方放置Elinchrim X形燈頭及404電源箱，以照亮前景。右方一架SQ44反光板，罩上一層柔光罩及一級藍色片，產生清涼的藍色光線。一箱箱啤酒是畫面中的主角，使用一對Elinchrim聚光燈照射，以產生溫暖的光輝。林哈夫(Linhof) 6×12相機，65mm鏡頭，愛泰康(Ektachrome) 200度正片，快門1秒，光圈值16。

珠寶攝影

這次的委託案中的客戶，克莉絲蒂（Christie）拍賣公司表示，希望它們的珠寶能在畫面上呈現出華麗高貴的形象。在時間緊迫的情況下，我們必須找到一位成熟美麗、並帶有倔傲氣質的模特兒，以符合它們的拍攝要求，還必須尋找一個富麗堂皇的拍攝場景，經過仔細評估之後，我們選擇了日內瓦的理查蒙大飯店。飯店的皇家套房，價格貴的令人咋舌，我們以宣傳效果將大於房價為理由，盡力說服了飯店經理，令他答應免費協助拍攝。

為了尋找適合的珠寶代言人，首先我於日內瓦面試七十位模特兒，在倫敦面試五十位，但結果仍不盡滿意。在我決定就此啟程、前往拍攝的當天，相當恰巧地接到一位美國模特兒的資料，她有著女公爵般高貴的氣質，正是我理想中的典型。一方面我也開始著手設計布景，飯店的裝潢為現代風格，和拍攝所要求的貴族式風格並不配合。為搭配珠寶，我們也必須慎選一些道具。來自ELLE雜誌的造型設計師，為我們挑選帽子與手套，而巴黎的克莉斯汀迪奧，則送來一大箱服飾配備。當地古董商願意提供椅子，而隔壁另一家飯店也同意出借馬車。我則必須加緊拍攝腳步，因為幾乎就在拍攝結束後，珠寶必須馬上送往拍賣場，以供買主們鑑賞。

拍攝珠寶在姿勢的安排上，要比平常多些耐心。因為其所要求的光線，比一般時尚、美女攝影來的嚴格。若模特兒對冗長的工作感到吃不消或不適應時，您必須再次向她保證，您也相當重視這些問題。不妨試著使她覺得舒服些，比方說體貼地為她加個軟墊作為靠背等等。

圖右：比爾布藍得（Bill Brandt）的蘇格蘭景緻，提供我背景設計之靈感。我在三張九呎見方的畫布上，揮灑出這三幅景色，然後再拆下捲起，綁在我的Range Rover汽車之行李架上，再載往拍攝場地。尼康（Nikon）801相機，柯達康（Kodachrome）200度正片

圖左：一張在自宅樓梯上所拍攝的測試照片，讓我贏得了這份工作。Elinchrom閃光燈頭穿過欄杆，在模特兒四周創造出戲劇性的陰影。（請參閱『攝影棚燈光』）。

哈蘇（Hasselbald）相機，120mm鏡頭，快門1/60秒，光圈值22。

圖：為了在畫面中凸顯項鍊，我使用一盞Elinchtom（S35）電子閃光燈（其亮度約等同於一盞二千瓦的燈光），並且加上旋紋透鏡（Fresnel Lens）穿過柔光屏，以為它提供照明。同時從右方，我也以一盞加上二層柔光罩的Elinchrom（SQ44）閃光燈，在模特兒的身上以及長椅，創造出自然的光線。在模特兒身後，則安排了一盞小型聚光燈，為她的後頸及手臂提供光線。光圈縮小至64，因此若拍攝時只採用鎢絲燈，將會花上十秒以上的曝光時間，況且如此也不足以提供有力的照明。在右方直幅的作品中，投射在畫布上的光線，由畫面左上方一盞調焦聚光燈提供。打在模特兒肩膀上方之二千瓦特聚光燈，則為鑽石耳環提供不錯的燈光，並且照亮手套及椅背。一些零星光線經由鑽石耳環折射，在模特兒臉頰上產生細碎的光影。拍攝前，我先以8x10的寶麗來快照，檢視珠寶在畫面中是否已充分地被強調出來。由於珠寶本身會反射相當多的光線，因此拍攝時必須稍微降低皮膚的色調，才可在畫面中顯示出住珠寶的光芒。眞納（Sinar）8x10相機，光圈值64。

工作清單

選擇適當的道具及模特兒，使珠寶更顯燦爛動人。
選擇模特兒時，先以彩色負片（C41），檢視其膚色及手部的外型是否上鏡頭。
以柔和的燈光為模特兒照明。接著請將重點擺在珠寶的光芒上，可以利用聚光燈銀色反光板、或小鏡子以強調它璀璨的效果。
使用寶麗來快照或彩色負片，檢視珠寶是否在畫面上清晰地閃爍著。軟片可在一小時內沖洗完成，馬上評估效果。

廣告中的孩童

如果小孩子和攝影師相處愉快，或是對攝影師的存在毫不在意，這時他們在鏡頭前將顯得非常可愛。您和他們之間的相處關係，決定了作品的成敗。成年的模特兒懂得廣告攝影的目的及要求，但嬰兒及小孩子卻不懂得這一套。您必須極盡賄賂、哄騙之能事，使他們的表現達到您的要求。若已經營好適當的氣氛、也準備好了哄誘小孩子的物品，這時要捕捉他們自然的動作及表情就容易多了。讓小孩子的媽媽隨時在側陪伴，她是最能安撫小孩子的人，小孩也對她的聲音最有反應。小孩子對新奇的事物總是充滿興趣但是通常只有三分鐘熱度。他們對新鮮事物的興致很快就會減退，這時就得馬上在提供他們新奇的玩意，以防止他們不耐煩或是吵鬧不休。若孩子有了非常棒的表演，而您卻尚未準備就緒，這時可就錯失了大好良機。孩子們的表情及興致總是變換迅速，請準備好大量軟片拍攝。利用一般的燈光及簡單的背景、並以十持相機，在拍攝小孩子時會有較大的彈性。

孩子們的故事總是迅速地上演，您必須反應敏銳，以隨時補捉高潮。（請參閱『兒童天地』、及『即興人像攝影』）。

圖：這是一則政治文宣的主題，海報上顯示出雙關的合意「打倒通貨膨脹」。多數的攝影師對孩子們總是突發奇想及前後不一的個性，早就習以為常，因此想出辦法，在拍攝後將數張不同的畫面最佳部份結合起來，再創造出理想的作品。拍攝這幅作品時，小主角們在首張照片中表現出色，但是後來無論如何的哄騙，孩子們再也不願意重新表演一次了。Hasselbald (哈蘇) 相機，120mm鏡頭，Ektachrome (愛泰康) 100度正片，快門1/60秒，光圈值16。

圖右上：年長一些的孩子對於攝影師的指示及建議，比較容易欣然接受。二個孩子湊在一起時，還會互相激發表演的靈感，使他們在鏡頭前的表現更加生動。在這幅作品中，精巧的服裝及眼罩，加強了畫面的效果。一呎見方的反光板，爲果汁提供光線，並在眼鏡上製造有趣的倒影。Hasselbald（哈蘇）相機，150mm鏡頭，Ektachrome（愛泰康）200度正片，快門1/250秒，光圈值22。

圖左上：廣告攝影中，若服裝、道具及生活方式已宣達了所要表現的氣氛時，就不一定非得在畫面中出現產品。這兩個穿著水手裝的男孩，提供了觀者關於產品地毯之品味訊息。在兩個孩子之間增加一架模型飛機，產生顯而易見的張力，右方的男孩得不到飛機滿臉不高興，而左方的勝利者則驕傲神態溢於言表。Hasselbald（哈蘇）相機，60mm鏡頭，Kodak Plus-X（ISO 125）100度軟片，快門1/60秒，光圈值22。印於柯達相紙（Kodalith paper）上。

工作清單

營造令孩子們高興的氣氛。播放小朋友的音樂，有助於幫助他們放鬆。

準備各式各樣的玩具，以吸引孩子們的注意，並當成拍攝告一段落的獎品。

當小孩子盡情表現時，您必須迅速地反應。機會將不會重來一次。

準備一件特殊的玩具讓孩子們垂涎。

另一個候補的小演員，有助於激發主角表現得更賣力。

請以各種不同的方式拍攝一則廣告案。因爲藝術指導及客戶總是會臨時改變主意。

圖下：在試鏡期間，麥可約瑟夫（Michale Joseph）的女兒裘絲汀娜（Justine），在大人們的鼓勵之下，表演出一連串精彩的表情。即使是自己的孩子，也必須設法創造一些有趣的方式，讓他們表現可愛的一面，例如在畫面中，小孩子充滿期待地準備塞下一大片蛋糕，就產生了逗趣的效果。攝影師右肩上放置一盞柔光燈，透過一層描圖紙擴散光線之後，爲場景提供照明。Hasselbald（哈蘇）相機，150mm鏡頭，Ektachrome（愛泰康）200度正片，快門1/125秒，光圈值16。

攝影棚模特兒

拍攝時請將攝影棚內的燈光調整得柔和一些,這樣子拍攝對象較不會感到緊張。建議您儘早拍攝測試照片,測試照片可以馬上沖洗,讓您可以盡量嘗試不同的配備及背景,試驗燈光的效果,並將髮型及化妝打理完成。請於寶麗來快照上貼上標籤,以協助準備工作的進行。想拍出柔和的畫面,不妨在鏡頭前加上不同的柔焦配備,例如絲襪及凡士林。黑網紙並不會使畫面產生濛霧,而白網則會使畫面產生輕微的濛霧效果。

圖右:這個姿勢帶有親密性及觸覺感,但不會令人想入非非。拍攝的目的在於暗示使用廣告潤膚乳液之後的感覺。左方的閃光燈,透過布幕提供柔和的主光源,輔助閃光燈經由一張4呎×8呎的保麗龍反彈,從右方提供光線。Hasselbald(哈蘇)相機,140-280mm變焦鏡頭之140mm,Kodak Tri-X(ISO 400)軟片,快門1/125秒,光圈值22。

圖左:這張照片是一系列妮維雅(Nievea)廣告中的第一幅作品。在鏡頭前加上柔焦鏡(Diffuser One)及黑網紙,使臉部輪廓,尤其是眼睛顯得柔和。從相機的上方及右方,由一盞方形柔光燈提供照明。為防止過黑的陰影產生,請模特兒在胸前拿著一塊反光板,將光線反彈至臉部。這張黑白照片經過藍色調處理。Sinar(真納5×4相機,150mm鏡頭,Kodak Plus X(ISO 125)軟片,快門1/60秒,光圈值32。

工作清單

使用柔和的燈光,以消除模特兒不自在的感覺。

選擇適當的音樂營造合適氣氛。

提早拍攝測試照片,以評估軟片色彩、確立燈光及相機角度,並將配備作的最佳利用。

在鏡頭前嘗試產生不同程度柔焦效果的配備。

使用寶麗來快照作為參考,幫助您決定燈光、道具及模特兒肢體語言。

焦點可能較為緊迫,請確定模特兒知道確切的位置。

圖上：拍攝這幅照片的目的，是為捕捉顧盼之間秀髮飛揚之美。慢速閃光燈使頭髮呈現輕微模糊的效果，而臉部輪廓則依然保持清晰。在右方不遠處架設附蓋三層柔光罩的SQ44光源，以強調臉部輪廓。光源比眼部略高，使光線呈現自然的感覺。但也請小心別設得太高，以免產生過多陰影。在模特兒輕拂秀髮之前，看起來十分嫻靜。寶麗來快照所顯示出的甩髮效果，相當不錯。（請參閱『攝影棚燈光』）。Sinar（真納8×10相機，DB快門，360mm鏡頭，Ekta Professional ISO 100度軟片，閃光燈速度 1/250秒。

美麗佳人

拍攝成功的人像攝影其實很簡單,只需要平實的背景及柔和的光線,就能產生相當不錯的效果。但若您想使模特兒呈現摩登而大膽的感覺,這時就必須使用強光。桌燈是相當實用的道具,而且外型別緻(請參閱『攝影棚模特兒』)。不妨利用特殊的場合拍攝,例如週年餐會、婚禮或出席劇院等等,屆時女士們都會費心打扮得美麗動人。可能的話,請預先準備燈光、道具,使拍攝過程能進行得輕鬆快速。拍攝室內人像時,請保持室內的溫暖,並播放合適的音樂。請嘗試不同的姿勢及表情,例如清柔淺笑或者使表情凝重都無妨。請翻閱具水準的時裝雜誌,觀摩其中的燈光及姿勢,並與拍攝對象討論這些實例。

圖左:透過柔焦鏡(Diffuser One),背光及側光具有美化的效果。生動的表情及卡片的動態,使畫面顯得更為活潑。Hasselbald(哈蘇)相機,140-280mm變焦鏡頭之250mm,Ektachrome(愛泰康)(愛泰康200度正片,快門1/60秒,光圈值22。

圖右:小狗使得畫面更為有趣,但並未搶走主角的鋒頭。觀者視線通常投向人物臉部,尤其當光線打的不錯時,更是如此。這位女士帶有自信的神采,而且可說是顯得有些傲慢,小狗也反應主人的心情,使畫面的風格統一。

Hasselbald(哈蘇)相機,80mm鏡頭,Ektachrome(愛泰康)100度正片,快門1/60秒,光圈值16。

圖上：這幅感覺硬實的照片中，拍攝時在模特兒肩
膀右上方架設一盞柔光燈，以提供照明，使畫面呈
現類似繪畫中平塗般的效果。前方的白色反光板，
提供輔助的光線，保持臉部五官清晰。側光使物體
產生陰影，表現出物體質感。若完全由相機方向投
射光線，她的身體將會呈現完全平板的效果。
Hasselbald（哈蘇）相機，120mm鏡頭，
Ektachrome（愛泰康）200度正片，快門1/60秒，光
圈值16。

專 業 篇

工作清單

特殊的場合使人們有機會盛裝打扮。請準備好
以捕捉下這些美麗的服飾。
. .
保持畫面單純。
拍攝一至二位模特兒時，請利用中程望遠鏡頭
（85-250mm鏡頭於三十五釐米相機上），
150-250mm望遠鏡頭則適合拍攝特寫。
請使用柔和擴散的光線拍攝，強光會凸顯人物
肌膚上的瑕疵。
. .
請在鏡頭前自製柔焦效果，例如撐在木框或硬
紙板上的絲襪、雪紡紗等等。爲呈現多樣效果
，請嘗試在鏡頭前添加不同濾鏡，包括彩色漸
層鏡等等有趣的濾鏡。
. .

出水芙蓉

水邊戲水的人們，提供您不少別緻的拍攝素材。一般來說人們在水中顯得較爲輕鬆自得，而水本身也創造許多刺激的拍攝效果。拍攝淋浴的場面花費較高，您必須以裸體模特兒的價碼付費。不妨拍攝熟悉的朋友，或請三至四位模特兒拍攝測試照片，並付給半小時的酬勞或贈送以她們爲主角的照片。請採用適合模特兒氣質及皮膚色調的背景。在身體抹上防曬油，使水珠依然停留在光滑的肌膚表面，以產生迷人的效果。模特兒的手部放置在頭上、或者肩部微微向後的動作，可使胸部的外型更加出色。頭髮在遇水後會變深而且顯得散落。除非您刻意想表現濕滑的肌膚，否則請告知模特兒保持頭髮的乾爽。在淋浴的場面中，可以調整蓮篷頭的角度，使水花落至肩上，以保持頭髮的乾爽。

圖：攝影並不限於單一視角。（請參閱『奇特角度』）。從上方俯拍，可捕捉具有平面設計味道的畫面。模特兒可能不是嫻熟的泳者，因此您必須盡快地拍攝，尤其當二位模特兒一起合作時，難度更高。拍攝這幅畫面時，每趟來回拍攝三張照片。藉助於閃光燈上的增壓器，才得以順利拍攝完成。尼康（Nikon）相機，25-50mm變焦鏡頭，Kodak Plus X（ISO 125）軟片，快門1/125秒，光圈值5.6。

工作清單
與模特兒討論拍攝目的，包含所需表情及動作速度。
與模特兒約定在水中所使用之手勢。
若您計畫將照片出版展售，拍攝前請記得請簽下模特兒合約書，並同意付給出售所得之百分之一。
蒸汽能增加畫面的戲劇性。當冷空氣接觸熱空氣或熱水時，自然而然會產生蒸汽。甚至在鏡頭前放個滾水壺，也會有蒸汽裊繞的效果。
靠近水邊時，請爲人員及裝備準備好適當的安全措施，並確保燈光、座架、三腳架之安全。
嘗試特殊效果濾鏡。

圖上：從法國南部康南（Cannes）附近一個一百五
十呎高的峭壁往下俯視，攝影師與模特兒之間，只
靠著一部綁在模特兒頭上毛巾內的對講機溝通。每
拍攝一張照片時，攝影助理必須沈入水中，以試圖
控制空氣船的角度。Hasselbald（哈蘇）相機，
500mm鏡頭，Ektac hrome（愛泰康）100度正片，
快門1/500秒，光圈值11。

圖左下：冬天在室內拍攝，以產生南美洲熱帶風味
的畫面（請參閱『空間擺設』）。外邊相當寒冷，
當門一打開，熱氣遇冷，自動會產生蒸汽瀰漫的效
果。利用臂架將九呎圓形反光板以及柔光屏懸掛在
浴池上方。若這對模特兒已培養出較爲親近的關係
，較容易在畫面上表現出具有說服力的親密感。
Hasselbald（哈蘇）相機，120 mm鏡頭，
Ektachrome（愛泰康）200度正片，快門1/125秒，
光圈值16。

化妝

柔焦鏡創造了更為柔和浪漫的畫面。若模特兒的肌膚並不十分完美，請在鏡頭前增加柔焦鏡，可遮掩微小瑕疵。感光度較高的照片粒子較粗，對畫面有柔化的效果（請參閱『軟片感光度』）。出國拍攝時，您將比在本國拍攝遭遇更多的困難。四周的環境並不熟悉，也可能出現語言及文化障礙，您也遠離原來所熟悉的軟片行、相機器材行及沖印間。為避免疏失，您必須更加小心的準備，並攜帶備用裝備及額外的軟片。尋找當地適合的沖印店，以便您快速地沖洗負片（C41）。請先拍攝一捲彩色測試軟片，以檢視不同及光圈、焦距下的焦點是否清晰，並且確定最佳姿勢、燈光、及所需擴散的光量。

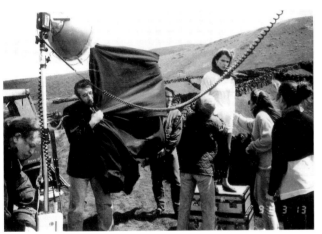

圖左：套在木架上的黑色帘幕，目的是用以減低羅輪佐（Lanzarote）的強風並遮擋光線。將臨時製作的反光罩及柔光罩，置於手持諾曼（Norman）閃光燈。使用相機箱將模特兒墊高，以配合背景的火山景象。尼康（Nikon）AW相機，35mm鏡頭，柯達彩色（Kodacolar）400度軟片，自動曝光。

圖右：一連串的測試照片，指出何種動作、軟片及柔焦程度最佳。使用富士（Fujichrome）100度正片拍攝，並在鏡頭加上柔焦鏡（Diffuser Two）以及81C濾鏡，以溫暖皮膚色調。Hasselbald（哈蘇）相機，120mm鏡頭，Fujichrome 100度正片，快門1/125秒，光圈值11。

工作清單

外出攝影時，請攜帶備用裝備及大量軟片。
包括低感度軟片、高感度軟片、及燈光片。
使用柔焦鏡（Diffuser One 或Diffuser Two）
以及高感度軟片以柔化肌膚。
拍攝使用柔焦鏡及未使用柔焦鏡之照片。請
照片在稍後的沖印階段，也可添加柔焦效果。
避免使用干擾彩妝之濾鏡。
拍攝測試照片時，檢視焦點是否準確，並確
定理想的曝光，決定適合的姿勢。
使用較短的軟片作為測試照片。

圖左上：在第一張照片中，使用塗抹凡士林的4×4呎描圖紙，置於鏡頭前一呎以充當柔光屏。在第二張照片中，使用加上金色膠片的諾曼（Norman）手持閃光燈，以及一個二十四吋的圓形反光罩，

以溫暖光線。圖左上、右上：Hasselbald(哈蘇）相機，120mm鏡頭，Ektachrome(愛泰康)100度正片，快門1/125秒，光圈值11。

圖下：些微的動作及表情變化，可以影響整個畫面。這張照片相當具有魅力，適合放在手册中。照片經過相反印像處理（左右翻轉），以使構圖向右傾斜，視覺上較爲自然。（請參閱『相反印相法（Flipping）』）。

甜蜜的家庭

不妨將您的家當成一間攝影棚,或者是具有潛力的拍攝場景。家中總有一堆隨手可得的道具,例如小酒杯、珠寶、及花園中的花朵。您將不用承受出外景時的壓力,以及擔心場地是否還需經過他人許可。拍攝時請愼選鏡頭、燈光及相機角度,使房間更具空間感。加上活動夾板改變外型後,還可將家裡改裝成逼眞的佈景。

圖上:本照片攝於添加家飾道具後,所改裝的攝影棚。小光圈提供足夠的景深。壁燈的光線昏暗,因此在照片中還可保留它的細節,不至於過度曝光。在走道上打出罩著暖橙色濾光片的電子閃光燈,以凍結兩個在樓梯上鬼鬼祟祟的小傢伙們動作。林哈夫(Linhof)相機,65mm鏡頭,Ektach(愛泰康)200度正片,快門1秒,光圈值22。

圖左下:從左方壁龕投射下的聚光燈,使畫面產生較大的空間感。主光源爲朝向相機右方的傘燈,拍攝時將它放置於二個法國式窗戶之間,以避免產生倒影。離模特兒十五呎處,設置SQ44中型光源,以提供均匀的照明。而一台調焦聚光燈則投射在指揮臉上,使他顯得更爲突出。(請參閱『攝影棚燈光』)。Hasselbald(哈蘇)相機,40mm鏡頭,Ektach(愛泰康)100度正片,快門1/15秒,光圈值16。

工作清單

將家中每個房間當成潛在的攝影棚。

廣角鏡頭可增加房間的大小,尤其是透過開啓的法國式窗戶拍攝,更是如此。

照亮壁龕及走道,以營造空間感。可將閃光燈隱藏於家具、檯燈中。

圖上：前後照片顯示出房間將可以如何地改頭換面。閣樓房間可以改裝成孩子們夢想中的臥室，充滿繽紛的色彩及有趣的玩具。螢幕上的卡通改用圖畫代替，因為電子閃光燈會使螢幕曝光過度。強力光源（二台404電源箱）營造出夏日傍晚的印象（請參閱『攝影棚燈光』）。Hasselbald (哈

圖下：只要一點小小的改變您可清除臥房內的日常用品添加一些的道具及家飾營造幾乎令人認不出來的美感佈景。林哈夫（Linhof)相機，65mm鏡頭，Ektachrome(愛泰康)200度正片，快門1/30秒，光圈值16。

空間佈置

為特定照片找一個適合的場景，必須花費昂貴的代價、過程十分困難、甚至還有可能會找不著。將您自己的房間改造為拍攝場景，是方便又迅速的好方法。只要一些經過精心挑選的道具，並應用想像力設計燈光，馬上可將一間尋常的閣樓或客廳徹底改頭換面。（請參閱『甜蜜的家庭』及『空間營造』）。除了可在舊貨店尋找道具外，還可以在廢料場尋找有用的建材。別擔心東西看起來破舊不堪，這樣反而更增加照片的真實感。尋找道具時，請先以錄影帶或彩色軟片尋找有潛力的物品，並加以建檔，以供日後參考。

圖右上：想找到願意讓自己房子牆壁被鑽孔的屋主實在是不可能。因此我們佈置了以下的布景，並將地板升高二呎，使模特兒可以躲在其下。在玻璃纖維板上噴上桃花心木色的噴漆，經過地板的洞口時，將毛氈繼續往下鋪，而非在料子不錯的地毯上鑽個洞。Hasselbald（哈蘇）相機，50mm鏡頭，Ektachrome（愛泰康）200度正片，快門1/30秒，光圈值22。

圖左：在自己的地盤上，對於道具、燈光及使用時間較具有掌控權。這裡顯示頂樓改裝的三階段畫面。蛛網經過人工噴灑（請參閱『特殊效果』）。道具用租借或者由工作室內找出。佈景四周有足夠的空間，以容納背後四盞、及前方兩盞的長條燈，並利用白色保麗龍板柔化光線。可調式閃光燈由左方角落為小孩及貓兒提供合理的強光。（請參閱『攝影棚燈光』）。Hasselbald（哈蘇）相機，50mm鏡頭，Ektachrome（愛泰康）200度正片，快門1/30秒，光圈值22。



圖左上：想要找到一間真正的鴉片館是難上加難，即使找著了，也會與想像中有所差距。再者，即使您能夠進入的話，顧客們也會覺得十分尷尬，甚至還有可能發生更糟的情況。不論如何，佈景則簡單多了。只需兩片夾板及珠簾，加上煙槍產生的煙霧，就可以襯托出這位背景中的女士。Hasselbald(哈蘇)相機，50mm鏡頭，Ektachrome(愛泰康)200度正片，快門1/25秒，光圈值22。

圖右上：將過一星期的尋找，仍未找到理想中的阿爾卑斯滑雪小屋。因此我們利用一些現場拍攝的照片，搭設了這間佈景。窗口山坡的景色，為奧地利觀光局所提供的12×18吋彩色照片。為使畫面顯得更加真實，還在窗戶上加上一片玻璃窗，以反射吊燈的光線。使用灰泥石膏，在牆上製造有趣的紋理，松木傢俱加上雕花模版顯得更為真實。不像出外景只有不到一小時的拍攝時間，在攝影棚內您可以耗上整天，嘗試不同的位置及服裝所產生的不同效果。在正常狀況下，夕陽只持續十至十五分鐘，在這裡即使整天都不是問題。Hasselbald(哈蘇)相機，50mm鏡頭，Ektachrome(愛泰康)200度正片，快門1/15秒，光圈值22。

圖左下：鏡子可產生有趣的倒影，使房間看起來有二倍大。布景師偏好在紙板貼上錫箔紙，以替代真實的鏡子，如此不但輕便而且安全。在這個布景中，相機隱藏在房間側面的黑布罩內，以防止出現倒影。使用站立著的模特兒之眼睛高度為拍攝水平。上方的長條燈透過柔光罩而下，產生類似頂光的效果。
Hasselbald(哈蘇)相機，40mm鏡頭，Ektachrome(愛泰康)200度正片，快門1/60秒，光圈值22。

工作清單

利用自己的空間搭建布景，可使您免於外景拍攝時間及經費限制。

利用照片記錄下可能會派上用場的道具及家飾。

利用燈光及選擇性對焦以隱藏不適合的道具。

專　業　篇

空間魔術師

藉著小心選擇拍攝角度、燈光及鏡頭,即使一個狹小的空間,也可以在畫面上顯得寬大。透過長廊使用廣角鏡頭拍攝,以增加其涵蓋範圍。清淡的牆壁色彩及高調(heigh key)的燈光,可使人產生空間變大的錯覺。室內設計師通常使用鏡子營造空間幻覺(請參閱『甜蜜的家庭』及『空間佈置』)。如同一台小貨車可擠下四十個人般,在這狹小的空間內,擠下一大群演員也不是不可能。(請參閱『創意卡司』)。

圖上:攝影棚正爲下一頁上方的作品進行改裝。二位模型設計師正切下保麗龍板,而一位背景畫家正參考關於海洋及天空的資料。

圖下:穿過開放式的長廊拍攝,將攝影棚空間作最大的利用。圖中作騎士打扮的人,正在檢視寶麗來快照的效果。

工作清單

盡可能將相機放置得越遠越好。使用廣角鏡頭拍攝以增加透視感。
由壁龕而來的光線、或透過窗戶射入的光線,可以使空間看起來較爲寬大。
利用鏡子增加空間感。

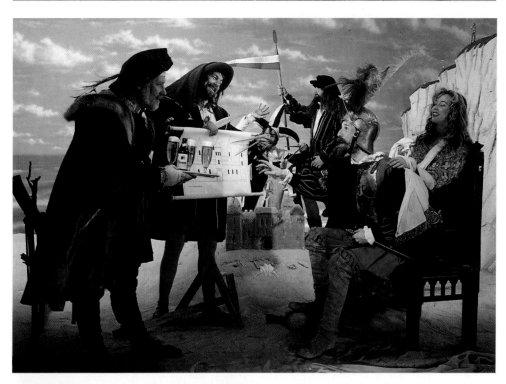

圖上：選擇適當軟片，可增加空間幻覺。以ISO 100軟片測試時，顯示了紙板作成的士兵在畫面上太過清晰。因此正式拍攝時，改用粒子較粗的400度軟片，使畫面顯得較具真實感。Sinar（真納5×4相機，Fujichrome 400度正片。

圖左中：Strobe閃光燈由左方照亮場景，其上添加二層金色膠片，以中和泛光箱所提供的藍光。

圖左下：攝影棚的一小角落也可變為一個舒適的空間。不鏽鋼雕花欄杆使畫面產生空間感。Hasselbald（哈蘇）相機，120mm鏡頭，Ektachrome（愛泰康）200度正片，快門1/60秒，光圈值16。

圖右下：加上二層橙色膠片的Elinchrom S35閃光燈，為海灘提供照明，另外還有添加藍色膠片的泛光箱、及大型泛光箱（Swimming pool）。人造風及煙槍更增加氣氛。（請參閱『特殊效果』）。

塗繪背景

畫上背景可增加時間及空間感或者是改變時代感。有時只是些微的色彩暗示、或粗略的幾筆輪廓，就可達到所要的效果。拍攝時可以刻意使背景脫焦，以強調深度感，並遮掩畫布上的瑕疵。在超過高九呎寬十二呎的背景布幕，使用四部五呎長條燈以提供照明。

利用正投影以創造更複雜的背景。請嚴格地控制燈光，尤其當使用大型相機時，更須加以注意（請參閱『特效鏡頭』）。通常所使用的背景布幕較大，但九呎見方的畫布是個不錯的起步點，它只需二盞長條燈照明。

圖左：參考紐約的照片，在5×10呎的透明壓克力上塗上顏料。畫面上以乾鉛筆線條輕刮，以製造大廈上日光燈的幻影。長條燈經過背景後的白色保麗龍反彈，為畫面提供照明。拍攝時在鏡頭前添加柔焦鏡（Diffuser One）及黑網紙（Black Net 2），為畫面上大廈的光線增加柔和的邊緣。

圖左下：經過巧妙設計的空間佈置，使得著名的英國小個頭喜劇演員查理德瑞克（Charlie Drake）看起來幾乎與天花板等高了。天花板的角度陡降，以製造誇張的透視感，讓人覺得他似乎正站在一個大場景內。背景的設計配合了廣告標題「Harris油漆滾筒，讓您感覺自己有十呎的Sinar(眞納 8×10相機，300mm鏡頭，Ektachrome(愛泰康)100度正片，快門1/60秒，光圈值45。

圖上：這幅照片是為一家義大利服飾公司所拍攝，塗畫的背景時代用欄杆及懸吊在尼龍線上的海鷗更具真實感，而不需要冒險出外景。小型煙槍噴灑出柔和的煙霧，使塗畫的背景更顯真實。Hasselbald（哈蘇）相機，60mm鏡頭，柔焦鏡（Diffuser One），Ektachrome（愛泰康）（愛泰康200

利用塗畫背景，以營造出異國情調、不同歷史
　年代、超現實或卡通式畫面的幻象。
　將顏料塗抹於撐在木框上的淡色棉布。
刻意使背景畫面脫焦，使畫面具有深度感，同
　　時不會干擾主題。
　添加中景物體，例如植物，以求更為真實。

圖右下：這幅照片的拍攝目的在於製造戲劇般的效果，而非產生具有真實感的畫面。背景塗畫著一艘如假包換的美國遊輪，以作為紐約客（New Yorker）雜誌封面之用。由於海面及棕櫚樹上的光面塑膠布，加強了如舞台燈光閃爍的景象，並產生光譜的效果。Hasselbald（哈蘇）相機，120mm鏡頭，Ektach-rome（愛泰康）100度正片，快門1/60秒，光圈值22。

大型場地

城堡、博物館及壯麗的巨宅和公園,為您提供刺激特殊的拍攝場景。若攜帶不引人注意的少量裝備,您可不須事先取得許可,如果不是如此的話,您將必須付給場地使用費。較精緻的場景通常必須經過正式授權,並付給使用費才可拍攝。請找出拍攝地點可加以借用之道具,例如桌飾、花瓶至植物、雕像等等。不妨提供免費的攝影作品,以換取人們的合作或以此減低使用費用。

圖左:英格蘭海特福郡(Hertfordshire)的特涅沃斯堡(Knebworth House),是適合在柔和清晨陽光下拍攝熱氣球升空的背景。尼康(Nikon)相機,35mm鏡頭,Kodachrome(柯達康)64度正片,快門1/60秒,光圈值8。

圖下:利用泛光燈為漢普夏(Hampshire)布琉屋(Beaulieu House)的餐廳領班照明,(請參閱『攝影棚照明』),以產生玻璃杯上美麗的反光。為留下燭光,必須使用長時間曝光,因此趁著外邊天色昏暗時,拍下這幅照片。也可以利用兩層中性濃度濾鏡(Neutral Denisity filter)(約降低一級的曝光量)以達到同樣的效果。小光圈產生三至五十呎的景深。Hasselbald(哈蘇)EL相機,50mm鏡頭,Ektach-rome(愛泰康)200度正片,快門1/10秒,光圈值22。

工作清單

旅行時記錄下可能拍攝的場景。收集附有特殊背景的旅館手冊或旅遊手冊。

攜帶羅盤以拍攝時太陽的所在位置。

請取得所需場地之拍攝許可,即使是使用一位農夫的田地時也不例外。

詢問可以利用的額外道具。

為畫面中的人物考量外景時所需的舒適設備,例如食物、飲料、溫暖及更衣設備。

圖：有架古董壁爐的豪華房間，爲二位正聚精會神
的西洋棋士，提供了豐富的背景。鏡子使房間具有
深度感，並產生有趣的倒影。拍攝時藉著壁爐架上
放置的雕像，以隱藏相機使之不致於映於鏡內。
Hasselbald (哈蘇) 相機，50mm鏡頭，Ektach-
rome (愛泰康) 200度正片，快門1/30秒，光圈值16。

外景時裝攝影

請多花點時間考慮服裝攝影所使用的道具，它們是產生更爲輕鬆自然的照片之捷徑。道具及布景引導您朝向適當的姿勢拍攝，比方說拿起酒瓶、酒杯或電話、斜倚桌面或靠著圍籬，等等自然的動作。在拍攝進行中，新的靈感會不斷產生，例如大自然的因素會引導模特兒的行爲，讓他自然地舉起手，順理被風吹散的髮絲，或者遮住刺眼的陽光。

眼光直接看著鏡頭，會令人產生直接的印象。這對於時裝攝影來說非常適合，因爲觀者容易將自己與長相不錯的模特兒產生聯想。別介意添加一些幽默感，使觀者產生會心一笑，您就產生了影響力。最重要的是相機必須與胸部同高，任何高於此的拍攝位置將使模特兒的脖子顯短，而較低的拍攝角度則會強調腰部。雖然柔和的燈光會美化皮膚色調產生。但有時還是必須使用強光以呈現布料的質感。

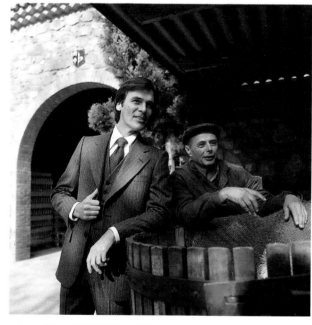

圖左：除了天光鏡所產生溫暖、帶有班點的光線外，電子閃光燈的光線也經過法國式窗戶前的描圖紙擴散。只爲道具提供黯淡的照明，因此不會搶去畫面的焦點。Hasselbald（哈蘇）相機，80mm鏡頭，Ektachrome（愛泰康）（愛泰康200度正片，快門1/30秒，光圈值8。

圖右：攝於法國南部普洛文斯的一則克莉斯汀迪奧服裝廣告，爲呈現出外衣的質感，需要相當強的光線，以凸顯其質料。另一位有趣的當地人物，半隱藏於酒桶後，才不至於搶去「最佳男主角」的風采。Hasselbald（哈蘇）相機，120mm鏡頭，Ektachrome（愛泰康）200度正片，快門1/60秒

工作清單

拍攝工作開始前,請先將軟片拆封以備安裝。
準備標籤並標註號碼以黏貼於拍攝過的底片上。
選擇可以加強故事性的道具,讓模特兒有事可作。
使用強光源以呈現外衣的質感。
拍攝模特兒不同的姿勢,並拍攝各種不同的場景
、使用不同的鏡頭。
研究時裝雜誌,特別是義大利時尚(Italian
Vouge)及傑出攝影家及畫家的作品,學習他們
如何處理燈光、道具及場景。

圖上:拍下每個不同布景中
的配備。例如在這幅畫面中
,豬的頭部使觀者眼光移向
畫面焦點。木棒使模特兒有
事可作不至於空手,同時也
幫助了構圖。
Hasselbald(哈蘇)相機,
140-280mm變焦鏡頭之
280mm,Ektachrome(愛
泰康)200度正片,快門1/
125秒,光圈值8.5。
圖下:巨大的山毛櫸提供了
有力的背景。樹下的草叢與
模特兒的髮色、外衣和靴子
搭配得十分完美。微風輕吹
,她很自然地舉起手,撩起
遮住臉部的頭髮。拍攝時並
未使用任何人工燈光及濾鏡
。Hasselbald(哈蘇)相機
,140-280mm變焦鏡頭之
140mm,Ektachrome(愛
泰康)100度正片,快門1/60
秒,光圈值11。

外出走走

您是「拍攝」照片或是「製造」照片？如果您是一位機會取向的攝影者，您總是隨時等待攝影的機會發生在您眼前。您預期接下來會發生的事，並準備好當所有要素自然地一起出現時，旋即按下快門。相反的，若您關於照片應該如何呈現，已有預先的構想，您會傾向於安排所有的要素，以促使機會發生。多數照片介於這二種取向之間。（請參閱『搶拍歡樂』『歡宴』）。

圖：放亮您的眼睛，您將可在無意中恰巧覓著為畫面增色不少的人物、道具及場景，而它們搭配得恰到好處、缺一不可。對拍攝對象一點點鼓勵、加上一些場面調度，就可使畫面產生令人滿意的視覺效果。這兩個在酒吧遇見的人，正在回到自己農場的路上。在拍攝者的說服之下，他們站在這幅充滿懷舊氣氛的招牌之前，而從路邊借來得腳踏車，Ektachrome（愛泰康）100度正片，快門1/15秒，光圈值11。

工作清單

請查閱旅遊手冊旅遊書籍或國家地理雜誌，尋找有趣刺激的拍攝場地。

影像資料館的目錄有助激發靈感。

攜帶一系列濾鏡，包括漸層鏡，當天空明亮時可以使畫面凝聚。

創造故事並選擇適當道具、人物及場景，使畫面更生動。

請留意照片可能之刊登方式，例如請留下封面照片的頂部，以作為雜誌標題之用，並避免使主題恰好位於跨頁之間以防止被一分為二。

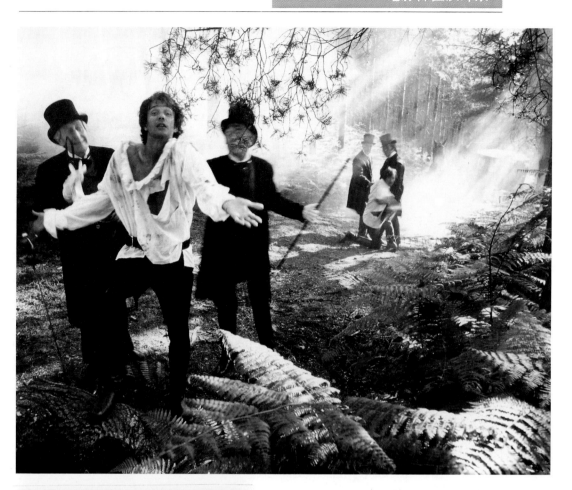

圖上：
多數廣告已經有事先詳細計畫，少有更動的空間。除了理想的天候是不可掌控之外，拍攝前在選擇的場地上一切都已安排就緒。一點點微風將這幅決鬥場面的特效煙霧吹至背景，而突顯出陽光穿過樹叢的景象，加強畫面之深度感及戲劇性。若當天無風，則必須藉助人工施放煙霧彈或使用小光圈有助於使畫面更活潑。Hasselbald (哈蘇) 相機，50mm鏡頭，Ektach-rome (愛泰康) 200度正片，快門1/15秒，光圈值22。

圖下：藉著安排太陽及帆船的位置，以及將兩者組合在一起所產生的效果，您可以創造出充滿戲劇性的畫面，反應出運動之刺激感。由於將曝光調整爲自動狀態並以手持相機，因此帆船的陰影落在鏡頭中，產生閃耀的星茫效果。請多拍攝幾張照片，以求得最合適的光芒，尤其當於移動的平台上拍攝搖晃的物體時，難度更高更須如此。尼康 (Nikon) 301相機，20mm鏡頭，Fujichrome 100度正片，快門1/25秒，光圈值11。

製作模型

運用想像力地使用玩偶、玩具及模型小汽車,將可產生奇特、幽默的拍攝效果。模型也讓您在拍攝時可以擁有較大的掌控權。在廣告攝影中,香菸盒通常至少為實物之二倍大,以便利於打燈光及產生充足的景深。塑膠模型水果可以在任何時間拍攝,不一定要正值水果產期,模型冰淇淋不會溶化,而填充玩具更是不會亂動。

圖左上:製造一部十八吋的模型E型積架(Jaguar)跑車,要比在攝影棚內拍攝實物再加以合成要容易的多。Sinar(真納5×4相機,150mm鏡頭,Ektachrome(愛泰康)(愛泰康100度正片,快門1/15秒,光圈值11。

圖左下:電腦及計算機的照片,必須經過搶眼的設計才會引起注意。在這幅廣告中,一個愛因斯坦的模型玩偶即提供了有趣的解決方式。

Hasselbald(哈蘇)相機,120mm鏡頭,Ektachrome(愛泰康)(愛泰康200度正片,快門1/15秒,光圈值11。

圖右下:位於英格蘭海特福郡伯瑞憩堡(Bracket Hall)前的迷宮的實際大小其實只有二呎高及八呎寬。它是由紙箱所排列出的廣告商標誌。拍攝時將模型的最後部份抬高二呎,以加強透視感。
Hasselbald(哈蘇)相機,50mm鏡頭,Ektachrome(愛泰康)200度正片,快門1/15秒,光圈值22。

工作清單

翻閱雜誌以尋找靈感。撕下喜愛的廣告及場景照片,以供參考。

可利用許多不同材料製造模型,例如陶土、纖維、木頭等等。

使用尼龍繩及搭帳棚用之木釘,以防止較高的模型被風吹走,或者也可以用來懸吊物體。

圖上:這是一張與衆不同的酒瓶及酒杯照片。模型在組合完成當天就必須拍攝完成以免枯萎。拍攝時使用了煙草色漸層鏡,將天空及女士的服飾和諧地融合在一起。Sinar(眞納5×4相機,90mm鏡頭,Ektachrome(愛泰康)200度正片,快門1/15秒,光圈值16。

圖:眞正的蛇十分難以掌控,而且可能非常駭人。這幅誇張的景象其幽默之處在於過度地使用模型及道具。
Hasselbald(哈蘇)相機,60mm鏡頭,Ektachrome(愛泰康)200度正片,快門1/15秒,光圈值16。

戲劇表演

可以在主題公園、博物館或者當地的戲劇社團、學校社團找到逼真的搭建布景。經過主事者的同意下,您可以取得導演、演員的合作,在當場使用燈光、腳架等拍攝。適當的話不妨提供照片以作為他們的宣傳之用。或者,另外一種選擇是設計自己的戲劇場景,並租用道具及服飾。若您準備前往盛妝舞會,請把握機會拍下當時有趣的題材。

圖左:一些覆蓋物及道具,為魯道夫范倫鐵諾的角色提供了場景。將入射式側光表置於檯燈下方,以測量燈光的讀數。Hasselbald(哈蘇)相機,80mm鏡頭,Ektachrome(愛泰康)200度正片,快門1/15秒,光圈值22。

圖右下:精心設計的道具、服裝及造型使人回想起三〇年代的風格。電子閃光燈隱藏於檯燈的燈罩內。鏡頭前添加一層薄薄的玻璃,其上塗抹凡士林,以增加浪漫及懷舊氣氛。
Hasselbald(哈蘇)相機,120mm鏡頭,Ektachrome(愛泰康)200度正片,快門1/60秒,光圈值16。

圖右上:攝影棚的強光,為拿破崙及約瑟芬之間的互動增添戲劇性,光圈值22。
Hasselbald(哈蘇)相機,40mm鏡頭,Ektachrome(愛泰康)(愛泰康200度正片,快門1秒

圖上：在這間舞廳內，重現了英屬印度殖民地時代奢靡的時光。在每個窗戶前添加藍色膠片，以緩和日光。使用長時間曝光結合閃光燈，以記錄下燭影搖曳。結果造成光線映在燭火右前方的女士臉上。拍攝時使用四道光芒的星茫鏡，以增加活潑氣氛。Hasselbald（哈蘇）EL相機，50mm鏡頭鏡頭，Ektachrome（愛泰康）200度正片，快門1秒，光圈值11。

工作清單

利用特殊場合，例如化妝舞會，屆時親友們將盛裝打扮成不同時代的人物。

尋找適合的場景，例如廢棄的舊橋、穀倉及鐵路車站。

避免與時代不合的物品穿幫，比如手錶、電視天線、飛機等等。可以有計畫地安置一些塑膠長春藤或古早檯燈，以增加氣氛。

在玻璃塗抹凡士林置於鏡頭前，以製造朦朧的效果。

觀摩攝影家的作品，例如，傑克亨利拉提格（Jack-Henri Latique）及賽西爾畢頓（Cecil Beaton）安克馬克白及（Angus McBean）。

圖下：倫敦海索機場（Heathrow Air〔port〕附近席昂屋（Syon House）是背景中沒有飛機不斷地飛過干擾之理想場地。具有兩千焦爾燈頭的傘燈照亮了前景。Hasselbald（哈蘇）相機，40mm鏡頭，Ektachrome（愛泰康）200度正片，快門1/30秒，光圈值22。

創意暗房

暗房簡介

只要是密不透光的房間，無論是閣樓、浴室或儲藏室都可改裝爲暗房。暗房內最好有自來水爲佳，但是自來水不一定是必要的設備，也可以改用水桶裝入淸水，相紙也可稍後再做全面的沖洗。請選擇夏天不至於太悶熱、而且冬天有暖氣設備的地方，並且最好附有通風設備，以淸除化學藥品的異味。搭蓋臨時暗房時，請採用活動桌面已節省空間。沖印資料可黏貼於夾板上，以供參考。暗房內請區分出乾、濕區域，以防止藥品濺及放大機、相紙、及負片。

圖：這是一間典型的暗房，放大機位於左方，右方爲計時器，桌上爲顯影藥水盤、相紙盒及裁刀、毛巾、海綿等等。放大機上有一組光（wedge）或滑輪（blocks），用以調整放大機尺寸板（Enarging easel）或遮板（masking board）。在放大機下方隨手可及處，請準備幾種不同的相紙。利用輕夾板及夾子、抽屜以存放片套、相紙、試條、筆記本及配備。放置化學藥品的櫥櫃必須附有門片。爲避免相紙漏光，而產生濛霧，請將放大機四周漆爲黑色。燈光切換開關，應置於放大機四周可及之處。大部分相紙在橘色安全燈下不受影響，而使用柯達相紙(Kodagraph)或較敏感的相紙時，建議您加上紅色濾光片，以確保安全。安全燈的一側請加上遮幕，以避免光線接觸放大機。若放大機區域需要較多光線時，則可拉起附有磁性掛勾的摺片。底下並放置滴盤，以承接夾在檔水板上的試條所滴嚇得水滴。

在一間只有6'×9'浴室中的基本暗房配置

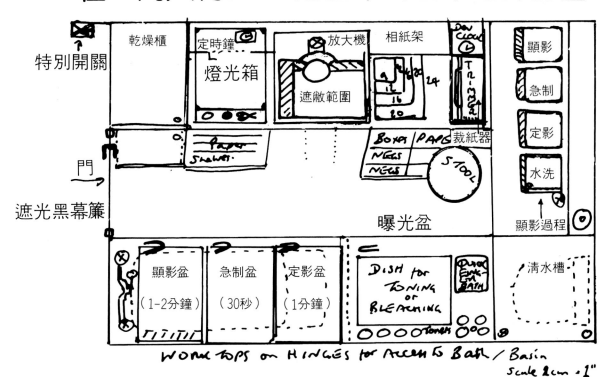

圖上：這是一則改裝暗房之計畫表，其上顯示盤子及水槽位置與原有盥洗設備之間的關係。除了組合式工作台面之外，離放大機不遠處還附有活動架，以放置膠布、剪刀、麥克筆等等用具。

圖右：在試條上標註不同的曝光時間、所使用之濾鏡、以及一些放片的構想等等，對日後放片時將具有參考價值。

圖下：乾裱相紙時，在相紙背後使用加熱器黏上乾裱紙、黏膠紙後，再裁去多餘的乾裱紙部份。將相紙置於卡紙上，再以壓座或家中的熨斗壓平。

工作清單

初入門者不妨購買二手配備。請參考相機雜誌。

利用夾子或釘子以固定一堆鉛筆、遮片、鉗子、溫度計。

將二個電池夾旋扭在一起，以掛上備忘資料。

請在隨手可及處，放置小手電筒，以方便在黑暗中尋找物品。

使用內面黑色的材料，製作小型黑箱。若在工作中途被打斷時，可以暫時存放安裝一半的軟片，或者已曝光之相紙。

定影、顯影液必須使用不同的夾子，以避免混用而污染藥水。

沖洗黑白相片

在每一張成功的相片之後，必定有沖洗得不錯的負片。請清楚地遵循一道道手續顯影、停影、定影、沖水、晾乾，您將可達到預期中的效果。先將軟片裝於捲片器上，將它放入沖片罐並倒入顯影液。最初三十秒先輕輕搖晃罐子，然後接下來每過一分鐘持續搖晃十秒。可將定時鬧鐘設定為每六十秒鐘響一次。低感度軟片顯影時間為七分鐘，高感度軟為十分鐘。顯影完畢後，將顯影液倒空，再加入停影液（Stop both），以終止顯影過程。停影之後，加入定影液二至三分鐘並在最初三十秒內搖晃。定影時間為軟片變成透明片所需時間之二倍。

圖左上：先使用塑膠或金屬捲片軸，在亮光下練習捲片。可利用開罐器或螺旋起子輕鬆地打開三十五釐米軟片片蓋。在完全黑暗的環境捲片前，先以剪刀剪裁軟片尾端，以便於捲片。為避免水斑，請在兩公升的清水內加入幾滴水滴驅除劑（Fotoflo）或清潔液。水洗時，請將底片在溶液中上下拉動，以便徹底清洗。然後在以手指或壓水板括去多餘水分。

圖右上：分段沖洗試條，使用不同的顯影時間，使軟片各增減感二級。每減感一級，必須將建議之顯影時間減少九十秒，同樣地，增感一級則必須增加九十秒。

圖下：尚未經過顯影處理的軟片，在接觸光線後，會使畫面產生模糊的現象。若用以清除水分的除水滾軸沒有預先清洗，也容易在底片上產生斑痕。

圖：為透明負片標記時，請戴上棉質手套，因為指紋會對其上的感光乳劑造成破壞。請使用不會褪色的細字簽字筆，例如Rotring牌簽字筆。等字跡一乾，即馬上將底片存放於透明片套中，待印相時再取出使用。

工作清單

附有廣口瓶蓋的大塑膠瓶，適合用來存放顯影液。沛綠雅礦泉水的玻璃瓶裝，適合存放染料，綠色玻璃有助於保存化學藥品。

清水也可當作停影液，但指示型停影液（indicator stop bath）會變換顏色，以提醒您藥力耗盡、需要更換，因此使用上較為方便。

為清除塵埃及水斑，請在底片二側各滴幾滴Clean Art清潔液，再輕輕拭去其上的塵埃。

待底片一風乾，請馬上將底片分段儲放在透明片套中，以防止灰塵污染。

設計簡易的分檔方式，以便快速地尋找底片。

創意暗房

圖下：可將彩色正片放置於同等大小的軟片上，接觸其塗有感光乳劑的一面，以製造黑白中間負片（internegative）。試條各顯示了二十二秒、二十四秒、及六十六秒的曝光結果。軟片可利用一般的相紙顯影液顯影。這裡使用的是依爾福快速顯影液（Ilfospeed），因此只需二至三分鐘的顯影時間，就可完成。原來的正片：眞納（Sinar）8×10相機，165mm鏡頭，Ektachrome 100度軟片，快門1/30秒，光圈值22。

印製黑白相片

看著影像在相紙上慢慢浮現，是攝影過程中最令人興奮的一刻。在印相過程中，首先必須將負片或正片放入放大機內，將影像投放至感光相紙上，再經過顯影後才成為肉眼可見的影像。為防止斑痕產生，在顯影過程最初三十秒中，必須搖晃裝有顯影液的藥水盤。經過約為二分鐘的顯影後，以清水沖洗三十秒，最好使用自來水，再依建議時間定影之後，快速沖水。在於光線下檢視相片，若反差過大，請改用號數較低的相紙，重新印片。最後記得以自來水作全面的沖洗。

圖左上：對焦器（focusing magnifier）用以檢視負片上的粒子結構，並可將放大機焦點作精確的調整。在放置相紙前，預先使用對焦器，在白紙上作更精細的調整。

圖右：將所有的負片製成壓條，可提供您作為便捷的參考。先將底片條光滑的一面往上放置於基板上，其上並壓放一塊12×16（吋邊緣裁成斜角之玻璃板。在玻璃側邊並貼上塑膠膠布，以方便取用，並保護玻璃不受損害。將負片直接放在底片透明護套中製作壓條，是較為快速穩當的方法。

工作清單

在腰上圍一條毛巾，以防止藥水濺及衣服。

使用木製藥水夾、或塑膠藥水夾，將相紙放入顯影液或定影液。

以手重新拿起相紙前，請確定手上並未沾染定影液，否則會在相紙上產生白色斑痕。

在試條背後記錄曝光時間、相紙及顯影液型號。如此在重新印相時，可節省時間及金錢。

膠基相紙較快風乾，而紙基相紙，例如多重反差布面相紙，則適合色調處理及修整。

利用細畫筆及黑色防水塗料修整斑點。請先以試條作練習。

圖左上：遮擋的方式，可使部份區域顯得較為明亮。不妨使用多重反差濾片（Multigrade filter）遮擋畫面部份區域，或用以增加畫面的反差。若發現濾光片上有刮痕，請馬上將它移開，以避免在畫面上產生痕跡。手、手指或是各種卡式或塑膠遮片，都可用來遮擋相紙。別使負片邊緣齒狀在相紙上照射超過十分鐘，以免產生濛霧。即使透過紅色濾光片也是如此。

圖右：當相紙仍濕時，您可以以棉花棒、手指沾上濃縮顯影液，為某個特殊區域局部加強曝光（Burn in）（加深）。您也可以來來回回使用顯影液及清水沖洗，直到達成所需效果。當您將相紙拿起檢視時，請使用漏斗以承接水滴，將之裝入燒杯中。

圖下：使用多重反差相紙（Multigrade）及不同濾片印出試條。先由零號濾片開始，接著嘗試半號、一號半、二號半及五號濾光片。加上濾片後，讓您可以利用較長時間的曝光，使相紙更均勻地顯影，並有足夠時間加強局部曝光、或者遮擋特定區域。

部份區域可連同相紙其他部份曝光十次以上。第二張相片為經過過度遮擋的效果，最後一張照片經過鹽調色處理（selenium toned），產生特殊有力的效果。

彩色沖印

在家沖印彩色照片較沖洗黑白照片的成本要高，反之，今日專業快速沖印店各處林立，而精心設計的機器，可以讓您馬上得到穩定快速的結果。無論沖洗彩色負片或正片，必須小心留意沖洗機器上關於時間及溫度的指示說明。C41沖洗機適合處理大多數的彩色負片。其包括六個化學處理步驟──顯影、清洗、反轉、彩色顯影、調節、漂白、定影、清洗、及穩定處理。

圖左下：柯達康（Kodachrome）彩色正片若經過增減感處理後，會產生紫紅色色偏。柯達康（Kodachrome）200度彩色正片減感一級後，ISO值成為100度（左方照片）。原本的軟片感光度為ISO值200度（中間照片），增感一級後則成為ISO值400度（右方照片）。

圖右下：新形的高感度軟片例如愛泰康（Ektachrome 1600），可增感三級以上。由於其上並未有感光度編碼，安裝軟片時請以手動調整軟片感光度。

圖左上：現代的E6型沖印機在沖印過程中，還可檢視底片的位置，使它們可以更精確地達成增感減感處理。
圖右上：柯達的C41（Create-A-Print）沖印機，可於數分鐘之內沖印完成一張彩色負片。對於測試軟片而言相當實用，能夠幫助您迅速決定構圖及遮擋的區域。小部份影像還可經過放大，迅速地產生高品質的相片。

圖下：這張高感度軟片所印出的11×14吋放大照片中，其畫面上並未出現顯著的粒子，即使在陰天拍攝也能產生真實的色彩。

工作清單

柯達康（Kodachrome）及富士（Fujichrome）正片，必須分別使用柯達及富士沖印機處理。

以幻燈片護套保存彩色負片。

印成黑白相片之彩色負片看起來具有戲劇性。您可以感受到更有趣刺激的畫面。

嘗試使用各種極端的濾片，以產生不同的色調變化。黑白負片可以調染成彩色效果。

使用反轉相紙（Reversal paper），可將彩色幻燈片印製成相片。

剪裁與變化

請把每張照片當成一個新的起步點，而非完美的成品。您可以用許多方式挽救一張失敗的照片，或者為您的作品更增添生命力。不妨將照片的畫面剪裁為小部份，以改變所傳遞的訊息，或者放大為更具氣氛、粒子度大的巨照。使用柯達相紙或柯達顯影液，您可以藉改變曝光及顯影過程，產生對比強烈的效果。也可以試著將畫面脫色、漂白或者印相於顏色略深的相紙上，然後再以另一顯影液重新顯影，將可產生特殊的效果。即使是意外的雙重曝光，也可產生有趣的組合，有些部份值得將它印相出來。

圖上：將柯達相紙浸於柯達顯影液內印片，可以達到畫面上的效果。以兩片遮片厚厚地遮住主題，將背景部分局部加強曝光二至三分鐘。將小手電筒的光線劃過畫面，可製造出陰影部分的斑痕。將紙板依形狀剪下置於相紙上，以保護其他不作這種處理的部份。

圖下：顯影接近完成時，將房間燈光打開約一分鐘，接著再進一步地顯影以房間燈光產生這種中途曝光反轉效果（solarized）。

工作清單

使用放大機曝光時將一湯匙的鹽灑過畫面，以製造更有趣的照片。

嘗試使用過期軟片。

穿上整件之工作衣，或在腰上圍條毛巾以保護衣服。

在放片曝光過程中，隨身放支小手電筒，利用它加深畫面的部份區域，以產生戲劇性的效果。

在照相器材行可買到各種配方之調染處理劑。

圖右上：自己印片其中一項好
處是，可將不同畫面作蒙太奇
剪輯處理（Montage），以產生
有趣的效果。仔細地遮擋能使
畫面更融合爲一體。也可透過
四周邊緣塗抹凡士林的玻璃，
或者是具有鋸齒狀邊緣的黑色
橢圓圖形翻拍照片，使畫面產
生別緻的框景效果。

圖下：在負片夾內將負片重疊，可以產生合成印相的
效果（Sandwiching）。製造雙重曝光時，可先在背
紙畫出主要畫面輪廓，然後再於放大機內放入第二張
負片，決定其適當位置。先對二至三張相紙曝光，遮
住指定區域，然後在於其中一張相紙上印出第一張負
片的畫面。顯影之後評估效果，再印另外一張，視情
況在做調整。

舊片新觀

新的角度,重新看待您的攝影作品。看起來千篇一律毫無生氣的照片,可藉著剪裁、反面印相(Flipping)、再次重印、蒙太奇等等手法,或者是調染處理,使它充滿活力。或者只要以充滿想像力的方式展示照片,也可以重新賦予它新生命。不妨將您最得意的作品製成海報或明信片,為自己及事業促銷。考慮依單一主題將照片合輯,呈交給可能有刊登機會之合適雜誌或報紙。為照片褪色遺失或損壞,可它複製為幻燈片。藉著修相、斑點修整及翻拍等方式,重新地賦予舊照片風采。

圖左上:第二張照片是放片曝光中途加入揉皺之薄細棉布所導致的結果。而第一張照片在整個曝光過程中,並未加入棉布,作了完整的曝光,而產生清晰不紛擾的畫面。

工作清單
將類似的照片或者對比強烈的照片依不同尺寸拼貼在一起。可能的話中間放置一張主要照片,其他則圍繞四周。
將相紙裱印在塑膠或紙片上快速翻動,以製造動畫效果。
利用照片自製具有故事性的合輯。
雖然染劑上附有正確的指示,但是還是建議您利用試條,不同的紙張會產生不同之效果。
試著將彩色照片印為黑白照片。
鹽調色法是保護及保存畫面的好方法,可使它免於紫外線之傷害。

圖右:手染色彩是使一張平常的照片重現活力的有效方法。在布面相紙上使用水性顏料調染,或者在光面相紙上使用染劑。它們將能讓您巧妙運用藝術手法,創造出新奇的畫面。

圖左上：即使您偏好某種特殊效果，也不妨試著改變畫面上的氣氛，以不同的手法達到同樣迷人的效果。一張感覺硬實的布面的的黑白照片，部份濃度較深的區域消失，使第二張經過棕色調調染及減低反差處理之後的照片，有著與第一張照片迥然不同的氣氛。左上：眞納(Sinar) 8×10相機，360mm鏡頭，Kodak Tri-X (ISO 400)軟片，快門1/15秒，光圈值32。右上：眞納(Sinar) 8×10相機，360mm鏡頭，Kodak Tri-X (ISO 400)軟片，快門1/30秒，光圈值32。

圖右上：經過藍色調調染處理後，使這幅法國的景色產生不同的氣氛。尼康（Nikon)801相機，85mm鏡頭，Kodak Ektapress 1600度軟片，快門1/60秒，光圈值32。

圖下：左方照片中，模仿戴安那羅斯（Diana Ross）演員的照片，經過相反映相處理後，看來效果更佳。並以滾筒印製出編織狀效果，在印製時於畫面上放置

一層網格，並確定露出模特兒的雙眼。其後，後還加上綠色調調染處理，以產生異國風情般的效果。在右方的照片，在放大時先透過

索引

詞彙

Agitation・攪動藥水　在沖洗軟片的過程中搖動藥水的動作，以使軟片表面的感光乳劑，能充分均勻地與藥水接觸。

Ambient light meter　請參閱Reflected light meter。

Angle of view・視角　鏡頭所見的最大角度，鏡頭的焦距越長視角越窄。

Aperature・光圈　鏡頭中央的洞孔，決定接觸軟片的光量。它通常可調節大小，單位為f級數。

Aperature-priority・光圈先決　一種測光系統拍攝者以手動選擇光圈相機自動會決定適合的快門速度

Art directo・藝術指導　廣告公司中負責廣告視覺效果的人他與攝影師合作以達到所要求之畫面ASA美國標準局　軟片感光速率指示軟片對光線的敏感度由美國標準局所設計今日以被ISO值所取代數字越大代表軟片的感光度越高

Auto-exposure・自動曝光　一種相機測光系統自動設定正確之曝光值

Auto-focus・自動對焦　一種自動測量及設定焦點的系統

B setting B・快門設定　一種相機上的快門速度設定，快門設定在B處時，只要壓著快門按鈕就可一直保持快門打開的狀態它原義是指Bulb曝光。

Backdrop・背景布幕　背景材料通當為紙纖維及畫布影像可映於其上

Barn door・遮光拉板　攝影棚燈光四周可調整的遮板控制投射至物體的光量

Barrel distortion・筒形畸變（突出型彎曲像差）　一種鏡頭像差使畫面形狀產生變形尤其在超廣角及魚眼鏡頭中更為明顯矩形的物體看起來向外突出像個筒形

Baynet mount・卡筍　一種能使鏡頭快速按裝拆卸的鏡頭接環

Bee gun・小型煙槍　一種手持的煙槍用以產生類似燃燒木炭或相料的煙霧

Bellows unit・蛇腹裝置　一種類似伸縮手風琴的黑色套筒裝於機身或者後背與鏡頭之間用以調整近距離的物體焦距

Bounce flash・反彈光　電子閃光燈的光線經由反射表面例如牆壁天花板及反光傘的反彈產生較為柔和、擴散的照明

Bracketing・逐級曝光　以約略估計的曝光值，各增減一級曝光量連續拍攝以達到曝光效果最佳的照片通常使用於物體光線分佈不寺勻的情況下例如雪景、夕陽或者非常暗、亮的主題。

Bromide parper・溴化銀相紙　攝影印像用的相紙使用於黑白照片

Bulk film・分裝軟片　長捲三十五釐米軟片可以重新裝入軟片暗盒以節省金錢。

Burning in請參閱Printing in

Camera obscura・早期針孔相機　相機原始的設計中有一針孔，在暗室中由針孔向對面的牆壁產生影像。

Caption・標題　描述照片的訊息。

Casting・卡司　選擇適當的演員角色。

Changing bag・換片袋　一種密不透光的袋子附有袖套方便處理感光的攝影材料。

Character light・使物體形狀清楚的燈光。

Clip test・試條　從已曝光軟片中，剪下一小片軟片來沖洗，以評估正式沖洗其他底片時所需的調整。

Close-up・特寫配備　例如特寫鏡頭、蛇腹或近攝環，使相機能產生比平常更近的焦點。

Collage・拼貼　一幅由數張畫面所組合的作品。

Colour cast・色偏　使畫面傾向某一色彩之偏差現象，尤其以非正常程序沖印照片，或是軟片在不協調的光線下曝光，例如以燈光片在日光下曝光，這種情形更是明顯。照片經過增感或減感處理，同樣會產生色彩偏差。

Colour correction (CC) filter・色彩矯正濾鏡　可重現正確色彩平衡的濾鏡。

Colour temperatute・色溫測光表　以卡文級數為單位的測光表，測量光線的「色彩」，並指示出為達色彩平衡所需的濾光鏡。

Compact camera・輕便型相機　小型三十五釐米相機，具有直接觀景窗。

Comping請參閱photo-composition。

Contacts,contact prints・接觸印像法　與負片或負片條同等大小的印象。直接將負片接觸相紙，並壓上一快玻璃板曝光即可。

Contre jour・逆光

Contras・反差陰影及亮處間不同亮度及密度的變化　正片平均而言有五級的差異。

Cropping・剪裁　除去畫面中不要的部份。

Cutting請參閱Downrating。

Daylight film・日光片　為日光或閃光燈所設計的彩色軟片，加上適當的色彩矯正濾鏡後，也可以在鎢絲燈或日光燈下使用。

Dedicated flash Integrated・同步閃光燈與相機自動曝光設定配合的閃光裝置。

Depth offield・景深　最近和最遠焦點平面之間可接受的清楚範圍。

Developement・顯影　藉由化學藥品使看不見的影像，轉為肉眼可見。

Differential,selective focus・差異對焦法　選擇性對焦法藉由大光圈產生淺景深，使背景脫焦，而凸顯主題的手法。

Diffuser・柔光屏　一種不透明材料，能夠擴散光線產生柔和的照明。

Digital・數位化電腦科技中　記錄、儲存或處理資訊的方法。

DIN德國標準局感光度德國規定軟片感光速率的系統，現今也為ISO所取代。增加三級DIN值，表示軟片感光度加倍。

Disposable camera・即可拍相機　便宜的塑膠、卡紙外殼相機，沖洗軟片時須連機身一同效給沖印店。

Diffaction・繞射光線接近不透明靑面　例如鏡頭光圈孔徑時，所產生的擴散作用。在光圈過渡縮小的情況下，會影響影像品質。

Distortion・變形　畫面中形狀的改變。

p.278

Dodging請參閱Shading

Downrating,cutting,pulling・減感減低軟片感光度，沖洗時再減少顯影時間。

mount・乾裱法　將相片黏接在卡紙木片等等之上的方法只要加上熱乾裱紙即可黏接這兩種表面。

Dust off・除塵器　用以吹去正片或鏡頭上的灰塵微粒壓縮空氣罐

Dxcodimg軟片感光度編碼　在軟片盒上標註軟片感光度許多相機能自動讀取編碼並設定軟片感光度

Easel,masking frame・印相放大隔放紙罩　在印片時用以支撐並框住相紙的平板。

Emulsion・乳劑　塗在軟片及相紙的明膠層上的感光化學藥品，例如溴化銀。

Exposure・曝光　使光線接觸感光物質後產生的結果曝光量由快門速度及光圈所控制掌管光線進入的時及強度。

Expsure atitude・曝光寬容度　照相感光物質在曝光過度或不足時，容許偏離正當曝光光值的程度。

Exposure value(EV)・曝光值　特定的光線下，光圈／快門速度組合的參考值。例如快門速度1／30秒配合光圈值16產生的曝光值，等同於快門速度1／125秒及光圈值5.6。

Funmbers・F級數　一系列標示於鏡頭上的數值，指示相對的光圈大小。數值越小，代表光圈越大。每增加一級F級數，可通過之光量減半。級數範圍通常由f1,1.4,2,1.8,4,5.6,8,11,16,32,64至90。Fast film高感度軟片對光線敏感程度高軟片，感光速度為ISO400或以上。

Fibre optic・光纖透過可彎曲的高反射性透明素料傳送光線方法

Fill-inflash・輔助閃光燈　用以為特定區域（通常是陰影部份）補光的輔助光源，它並不會影響整個畫面原有的光線特質。

Film speed・軟片感光度軟片　對光線敏感度。測量標準通常為ISO值。

Filter・濾鏡／片　用以修正到達軟片光線的透明物質。可以放置在光源之前或是軟片與拍攝對象之間。

Fish-eye lens・魚眼鏡頭超廣角鏡頭　容易產生筒形崎變並可製造相當大之景深。

Fish fryer・泛光燈箱　約為2×3呎的大型光源。通常使用於攝影棚中，由調整式座架支撐。

Flxer・定影液　一種化學深劑能夠停止負片或相紙上的影像使它持久不變Flare光斑接觸底片的零碎光線，它會減弱畫面的反差並消除陰影部份的細節。多層膜鏡片及遮光罩可減少光斑。

Flash・閃光燈　可產生短暫強光的裝置，每一閃大約持續六十分之一秒至四萬分之一秒，由電源或電池補充電力。

Flipping・照片翻轉　將幻燈片或負片左右翻轉，呈現正反顛倒的畫面，增加其戲劇性或流動感。

Focollenghth・焦距長度　當鏡頭向無窮遠處對焦時底片嶼鏡頭光學中心（不一定在鏡頭上）之間的距離Focushing對焦調整鏡頭（或是相紙）與底片之間的距離，以得到清晰的焦點。

Focus spot・調焦聚光燈　具有狹窄視角的聚光燈。角度通常為一度。

Format・規格負片或正片的大小形狀。

Fresnel lens・旋紋透鏡　一種平面的聚光鏡頭，通常合聚光燈或對焦屏使用。

Front projection・正投影　將影像投影至背

景的裝置。中型相機透過雙面鏡拍攝，可結合兩不同的影像。

Gelatin fillter,gels・明膠濾鏡／片 由染色凝膠所製成的濾鏡／片。置於鏡頭或光源之前。

Gobo・圖案格板 開孔的圖形切片。放置在光源之前，使畫面產生特殊陰影。

Grade・號數指示相紙從柔和到強烈的反差程度（0-5號）

Graduated filter,grad・漸層鏡 具有色調的濾鏡。色彩密度從中間向外逐漸降低。

Graln・粒子照相乳劑上的微粒。

Graininess粒度對畫面粒子的估計 粒度通常隨著軟片感光度而增加。

Hand colouring・手染色彩使用刷子及染料 手工爲畫面上色。

Hard light・強光產生顧著陰影的密集光線。

High key・高調只包含輕淡的色調的畫面。

High light・亮處畫面中最亮的部份。

Hot・指光線或曝光明亮或過亮的現象。

Incldent light meter・射式測光表 讀取物體受光量的測光表。使用時置於物體並面對光源。

Infinity cove・攝影棚中所使用的半徑三呎長布幕 產生無地平線的背景，或反射在汽車上產生連續平順的倒影。

Infra-red film・紅外線軟片 經過特殊設計的軟片，用以記錄肉眼所不能見的紅外線。

intergrated flash請參閱Dedicated flash。

ISO國際標準局感光度是全世界通用測量軟片感光度感光速率的指標。數值與舊的ASA值相同。軟片的感光度數增加二倍，表示對光線的敏感度亦增加二倍。因此ISO值100的軟片在同樣的光條件下，所需的曝光量爲ISO值200軟片之一半。

Joule・焦耳 指示電子閃光燈輸出量的能源單位。閃光裝置平均功率爲六十焦耳。

Key light・主光 提供主要照明的燈光通常加上其他光源或反光板補充照明

Large format coamera・大型相機 使用5×4吋單張軟片的相機。

Lens・透鏡 可折射光線的鏡片或玻璃片。

Lens hood・遮光罩 不反光的罩子，裝於鏡頭前方以減少光斑。

Light・一種能量的形式 由電磁光譜上的可見部份組成。

Light box・燈箱 內有日光燈管的箱子，白色的光線經過色彩平衡處理，並蓋上半透明片，用以觀看幻燈片或負片。

Light source・光源任何的光線來源 比方說陽光、閃光燈、鎢絲燈或日光燈。

Light source・遮光幕 置於物體四周的半透明質材，可擴散投射其上的光線。

Ligh film・盲色片 能產生憾人畫面的高反差軟片。

lookike・模仿演員 長相特徵肖似名人的演員。

Low key・低調 大部分爲暗色調的畫面。

Macro・微距攝影 畫面上物體至少與實物大小相等的近接攝影。

masking frame, Easel・框架印片 時用以

支撐並框住相紙的平板。

Medium format camera・中型相機 使用110或220釐米捲裝軟片的相同規格的負片，通常為6×6，6×7，6×12，6×17吋。

Modelling light・閃光指示燈 或立體造型燈光閃光燈頭上穩定的低功率光源，顯示閃光產生的效果。
也用以形容強調物體立體感的斜光。

Model Release form・模特兒 合約書具法律效果的文件模特兒在其上簽名同意照片公開出版，，並通常抽取作品成交值的百分之一。

Monochrome・單色調畫面 只有單一色彩通常指黑白照片。

Montage・蒙太奇 由數個畫面組成的畫面。

Motor drive・捲片馬達 加裝或內置於相機的軟片前進裝置。能夠設定為單張或連續前進模式，以一秒鐘所前進的張數為單位。

Multi exposure・多重曝光 在同一張軟片中記錄下一張以上的影像。

Negative・負像 與原有色調相反的攝影畫面。

Neutral denisity・中性濃度無色彩階調

Neutral denisity filter・中性濃度濾鏡 在不影響色彩平衡下，減少光線量的濾鏡。

Overexposure・過度曝光 超過正常曝光值的曝光，會使亮處的細節消失。

Panning・跟拍 跟隨移動中的物體拍攝，在移動程中按下快門。

Panoramic・全景廣角相機 具有最廣視角，最少光學變形相機。

Pater grade・相紙級數指示 相紙反差從柔和到強烈的程度（0-5號）。

Parallax・透視 在二度空間的平面上，呈現三度空間的幻覺。

Perspective correction, shift lens・透視修正 平移鏡頭在建築攝影中用以修正會聚垂直現象的鏡頭。維持相機水平的情況下可將鏡頭轉向任何方向。

Photo CD・照片CD 畫面經過數位化儲存在光碟片與影碟外觀略同。

Photo cell, slavve unit・電眼 連動裝置一種對光線敏感的感應器，回應相機同步閃光燈的光線，以觸動閃光燈。

Photo-composition・合成照片 結合數張照片的作品。可以靠手工完成或經由電腦處理。

Photographers agent・攝影經紀人 主要工作是將攝影師的作品介紹給藝術指導、或代表攝號影師出售作品、接受委託、並為攝影師議價及協助整理照片。

Polarizing filter・偏光鏡 能夠從不同方向吸收偏射光的濾鏡。用以減少水面或玻璃反光，並增加天空色彩的飽和度。

Portfolio・作品集 展現攝影師實力的作品選集。

Pre-production・前置作業 攝影前計畫及準備的階段。包含演員陣容安排、尋找場地、取得許可、道具擺設、及燈光等等事宜。

Printing請參閱burning in。

Programmed exposure・程序式測光
一種既定的曝光模式，依預先設定好的選擇，決定適當的光圈快門組合。

Pulling請參閱Downrating

Pushing請參閱Uprating

Rear curtain flash・後簾幕同步閃光　在曝光結束前瞬間觸動閃光燈，產生更為寫實的影像。

Reciprocity fallure・相反則光軌　經過過短及過長時間的曝光，軟片上的感光乳劑感光度失靈，使彩色軟片產生色偏。需要增加曝光或增加色彩矯正濾鏡，以改善這種情況。

Red-eye・紅眼　使用相機上的閃光燈拍照時，望著鏡頭的眼睛會變成紅色。這種現象是光線從視網膜後反射所造成的結果。藉由預先閃光收縮瞳孔，或者將閃光燈遠離相機，或是使閃光燈光線經過反彈，即可以消除這種現象。

Red head・對焦輔助燈　七百五十瓦特的鎢絲鹵素燈。在光圈值小於32時提供額外的光線，以便對焦。

Reflected,amblent,light meter・反射式測光表　測量物體反光量之測光表。

Refleter・反光板　使光線得以反射的表面，可以是白板、薄板或傘。

Reportage photography・報導攝影　敘說事件過程的攝影。通常刊登在雜誌或紙上。

Resin coated・膠基相紙上的防水片基　使相紙耐於沖洗及快速水洗。它比紙基相紙更快風乾。

Retouching・修像　以人工改變負片或正片的色調或者修去斑點。

Reversal film,transparency,slide・反轉軟片、透明片、正片　曝光後即產正像的彩色或黑白軟片，不需增加一道沖洗負片的手續。

Ring flash・環形閃光燈　放置在鏡頭前方及四周的圓形電子閃光燈，可產生無陰影的光線，適合醫學攝影及科學用途。

Roll film・捲裝軟片　裝於金屬捲軸上的軟片，並加上不透明背紙保護。最常用的規格是120mm。

Safe light・安全燈　具有色彩及亮度的暗房燈，不會對特殊感光物質起作用。一般軟片及相紙製造商會指定所需之安全燈。

Sandwishing・重疊印相法　印照片時，在同一格畫面結合兩張以上的負片。或者投影幻燈片時，同時重疊二張以上的正片。

Saturated colour・色彩飽和度　色彩之純度。加上黑或白則不純。

Selective focus・選擇性對焦　請參閱Different forcus。

Self-timer・自拍器　使快門延後鬆開的設計，延長的時間視相機不同而定。

Shding,dodging・遮擋印片　時遮蓋選擇的區域，使它不會顯影。

Sheet film・單張頁片　大型規格的軟片，例如5×4，8×10吋軟片，一般為散裝，拍攝時必須裝入片盒內。
p.282

Shift lens・平移鏡頭　請參閱透視修正鏡頭。

Shootlists,wants list・拍攝清單　影像資料館所列出的需要的清單。

Shutter・快門控制　曝光時間的裝置。

Shutter-priority・快門　攝影者只要以手動設定快門速度，相機即會自動設定適當光圈的曝光系統。

Shutte-lens refles(SLR)・單眼反光相機　內有可動式反射鏡系統，透過鏡頭可預觀拍攝對象。

Skylight filter・天光鏡　可吸收紫外光的濾鏡減少蒙霧及偏藍色調

Slave unit・連動裝置　請參閱Photo cell。幻燈片請參閱反轉軟片

Snoot・束光罩　附加在燈光上的圓柱形配件，以限製光線通過圓柱區域。

Soft box・柔光箱　光源的一種，於白色反光箱內反彈光線，外面覆有光板。

Soft focus・柔焦　輕微失去清晰度的畫面，在人像攝影中用以遮掩皮膚瑕疵。

Soft light・柔光擴散光　可產生柔和而不明顯的陰影。

Solarization・中途曝光反轉效果　由於嚴重地過度曝光所引起的色調反轉或者部份反轉現象，在顯影過程中可將相紙對著光線曝光可產生類似的效果。

Speedfash・快速閃光燈　可快速迴電的閃光裝置，具有可供每秒十六次拍攝的輸出量。

Spotlight・聚光燈　光束可經過調整於集中特定方向的燈光。

Spot meter・點測光表　只讀取視角一度區域的反對射式測光表適合由遠處精確測量時

Spotting・斑點　修正利用水彩、染料或鉛筆，在相紙或負片上修去黑色或白色斑點。

Spreading fillter・擴散濾鏡　使用6×12，6×17全景相機時，用以將光線均勻地擴散在整個畫個上。

Square 44（SQ44）・每邊四十四分公長的白色方形反光板
S35附有旋紋透鏡的電子閃光燈，類似電影中所使用的兩千瓦特聚光燈。

Squeegee・除水滾軸　用以擠壓濕相紙的水分的滾筒或橡皮板。

Starburst filter・星茫鏡　可將光點變成具有二、四、六或八道光芒的濾鏡。

Still life・靜物　靜止的物體經過安排後，以產生具有美感的畫面。

Still video・磁錄相機　將影像紀錄在磁碟上的電子相機

Stock library,Photolibrary・影像資料館　負責將攝影師作品銷售給廣告代理商或出版商的公司。

Stock shots・儲存照片　具多用途及潛在市場的現存照片

Stop bath・中止液　停顯液藉著中和顯影液，用以中止負片或相紙顯影過程的化學藥品。

Stopping down・縮小光圈　減小鏡頭的光圈以及接觸底片的光量，通常用以增加景深長度。
Stop請參閱F級數。

Strip lights・長條燈　長度不等的閃光燈管，最長可達五呎。

Strobe・一般口語所稱的閃光燈　下確來說應該是指頻閃的連續閃光。

Swimming pool・大型泛光燈箱　攝影棚中所使用4×6呎的光源，爲廣大區域提供均勻照明。

Synchronization・同步閃光閃光燈　與相機快門精確地時間配合。

Take iron・加熱乾裱紙的工具　使它可黏在相紙及座板間。

Teleconverter・望遠加倍鏡　置於鏡頭及機

身之間的附加透鏡，以增加望遠倍率。×2望遠加倍鏡，能有效地使鏡頭的焦距加長一位。

Telephoto・望遠鏡頭 長焦距鏡頭經過設計使鏡頭長度小於焦距長度決定最理想的曝光時間

T-head・T型燈 附有電源箱的閃光燈頭，出光量爲二百五十焦耳。

TTL(Throught-the lens)・透過鏡頭測光 內置於相機用以測量反射光的測光表。

Tilting・傾斜調整角度 使鏡頭及底片成爲水平軸以加強對焦。在大型相機中爲必要動作。

Toning・調染處理 爲整個黑白畫面漂白後染色的方法，可以達成許多色彩效果，比方說綠、藍、紫、紫紅及金色。

Transparency・透明片（正片 請參閱Reversal film反轉軟片。

Tungsten light film・燈光片 可平衡鎢絲燈光下色偏的彩色軟片。在許多家中及攝影棚內的燈光，都採用鎢絲燈。

Underexposure・曝光不足 少於正確曝光值的曝光，會導致陰影部分細節消失，並減少反差及濃度。

Uprating,pushing・增感處理 拍攝時增加軟片感光度的方法，沖洗時再增加顯影時間。

Vlewfinder・觀景窗 在相機上顯示畫面邊緣的窗口，經過光學設計，透過它可看見所要拍攝的影像。

Wldelens・廣角鏡頭 短焦距鏡頭，可以拍攝視角廣大的影像。

Wlde camera廣角相機請參閱全景相機Panoramic camera。

X-head・X燈頭 一端結合的兩支閃光燈管，由兩部404電源箱供電，產生的光線約爲五千焦耳，較太陽光更強。

Zoom lens・變焦鏡頭 在限定範圍內具有連續焦距的鏡頭，例如35-70mm、28-85mm、50-300mm。

索引

北星信譽推薦・必備教學好書

日本美術學員的最佳教材

| 定價／350元 | 定價／450元 | 定價／450元 | 定價／400元 | 定價／450元 |

循序漸進的藝術學園；美術繪畫叢書

| 定價／450元 | 定價／450元 | 定價／450元 | 定價／450元 |

最佳工具書

・本書內容有標準大綱編字、基礎素
描構成、作品參考等三大類；並可
銜接平面設計課程，是從事美術、
設計類科學生最佳的工具書。
編著／葉田園　　定價／350元

新形象出版圖書目錄

郵撥：0510716-5　陳偉賢　　TEL:9207133・9278446　　FAX:9290713　　地址：北縣中和市中和路322號8Ｆ之1

一、美術設計

代碼	書名	編著者	定價
1-01	新插畫百科(上)	新形象	400
1-02	新插畫百科(下)	新形象	400
1-03	平面海報設計專集	新形象	400
1-05	藝術・設計的平面構成	新形象	380
1-06	世界名家插畫專集	新形象	600
1-07	包裝結構設計		400
1-08	現代商品包裝設計	鄧成連	400
1-09	世界名家兒童插畫專集	新形象	650
1-10	商業美術設計(平面應用篇)	陳孝銘	450
1-11	廣告視覺媒體設計	謝蘭芬	400
1-15	應用美術・設計	新形象	400
1-16	插畫藝術設計	新形象	400
1-18	基礎造形	陳寬祐	400
1-19	產品與工業設計(1)	吳志誠	600
1-20	產品與工業設計(2)	吳志誠	600
1-21	商業電腦繪圖設計	吳志誠	500
1-22	商標造形創作	新形象	350
1-23	插圖彙編(事物篇)	新形象	380
1-24	插圖彙編(交通工具篇)	新形象	380
1-25	插圖彙編(人物篇)	新形象	380

二、POP廣告設計

代碼	書名	編著者	定價
2-01	精緻手繪POP廣告1	簡仁吉等	400
2-02	精緻手繪POP2	簡仁吉	400
2-03	精緻手繪POP字體3	簡仁吉	400
2-04	精緻手繪POP海報4	簡仁吉	400
2-05	精緻手繪POP展示5	簡仁吉	400
2-06	精緻手繪POP應用6	簡仁吉	400
2-07	精緻手繪POP變體字7	簡志哲等	400
2-08	精緻創意POP字體8	張麗琦等	400
2-09	精緻創意POP插圖9	吳銘書等	400
2-10	精緻手繪POP畫典10	葉辰智等	400
2-11	精緻手繪POP個性字11	張麗琦等	400
2-12	精緻手繪POP校園篇12	林東海等	400
2-16	手繪POP的理論與實務	劉中興等	400

三、圖學、美術史

代碼	書名	編著者	定價
4-01	綜合圖學	王鍊登	250
4-02	製圖與議圖	李寬和	280
4-03	簡新透視圖學	廖有燦	300
4-04	基本透視實務技法	山城義彥	300
4-05	世界名家透視圖全集	新形象	600
4-06	西洋美術史(彩色版)	新形象	300
4-07	名家的藝術思想	新形象	400

四、色彩配色

代碼	書名	編著者	定價
5-01	色彩計劃	賴一輝	350
5-02	色彩與配色(附原版色票)	新形象	750
5-03	色彩與配色(彩色普級版)	新形象	300

五、室內設計

代碼	書名	編著者	定價
3-01	室內設計用語彙編	周重彥	200
3-02	商店設計	郭敏俊	480
3-03	名家室內設計作品專集	新形象	600
3-04	室內設計製圖實務與圖例(精)	彭維冠	650
3-05	室內設計製圖	宋玉眞	400
3-06	室內設計基本製圖	陳德貴	350
3-07	美國最新室內透視圖表現法1	羅啓敏	500
3-13	精緻室內設計	新形象	800
3-14	室內設計製圖實務(平)	彭維冠	450
3-15	商店透視-麥克筆技法	小掠勇記夫	500
3-16	室內外空間透視表現法	許正孝	480
3-17	現代室內設計全集	新形象	400
3-18	室內設計配色手冊	新形象	350
3-19	商店與餐廳室內透視	新形象	600
3-20	櫥窗設計與空間處理	新形象	1200
8-21	休閒俱樂部・酒吧與舞台設計	新形象	1200
3-22	室內空間設計	新形象	500
3-23	櫥窗設計與空間處理(平)	新形象	450
3-24	博物館&休閒公園展示設計	新形象	800
3-25	個性化室內設計精華	新形象	500
3-26	室內設計&空間運用	新形象	1000
3-27	萬國博覽會&展示會	新形象	1200
3-28	中西傢俱的淵源和探討	謝蘭芬	300

六、SP行銷・企業識別設計

代碼	書名	編著者	定價
6-01	企業識別設計	東海・麗琦	450
6-02	商業名片設計(一)	林東海等	450
6-03	商業名片設計(二)	張麗琦等	450
6-04	名家創意系列①識別設計	新形象	1200

七、造園景觀

代碼	書名	編著者	定價
7-01	造園景觀設計	新形象	1200
7-02	現代都市街道景觀設計	新形象	1200
7-03	都市水景設計之要素與概念	新形象	1200
7-04	都市造景設計原理及整體概念	新形象	1200
7-05	最新歐洲建築設計	石金城	1500

八、廣告設計、企劃

代碼	書名	編著者	定價
9-02	CI與展示	吳江山	400
9-04	商標與CI	新形象	400
9-05	CI視覺設計(信封名片設計)	李天來	400
9-06	CI視覺設計(DM廣告型錄)(1)	李天來	450
9-07	CI視覺設計(包裝點線面)(1)	李天來	450
9-08	CI視覺設計(DM廣告型錄)(2)	李天來	450
9-09	CI視覺設計(企業名片吊卡廣告)	李天來	450
9-10	CI視覺設計(月曆PR設計)	李天來	450
9-11	美工設計完稿技法	新形象	450
9-12	商業廣告印刷設計	陳穎彬	450
9-13	包裝設計點線面	新形象	450
9-14	平面廣告設計與編排	新形象	450
9-15	CI戰略實務	陳木村	
9-16	被遺忘的心形象	陳木村	150
9-17	CI經營實務	陳木村	280
9-18	綜藝形象100序	陳木村	

九、繪畫技法

代碼	書名	編著者	定價
8-01	基礎石膏素描	陳嘉仁	380
8-02	石膏素描技法專集	新形象	450
8-03	繪畫思想與造型理論	朴先圭	350
8-04	魏斯水彩畫專集	新形象	650
8-05	水彩靜物圖解	林振洋	380
8-06	油彩畫技法1	新形象	450
8-07	人物靜物的畫法2	新形象	450
8-08	風景表現技法3	新形象	450
8-09	石膏素描表現技法4	新形象	450
8-10	水彩・粉彩表現技法5	新形象	450
8-11	描繪技法6	葉田園	350
8-12	粉彩表現技法7	新形象	400
8-13	繪畫表現技法8	新形象	500
8-14	色鉛筆描繪技法9	新形象	400
8-15	油畫配色精要10	新形象	400
8-16	鉛筆技法11	新形象	350
8-17	基礎油畫12	新形象	450
8-18	世界名家水彩(1)	新形象	650
8-19	世界水彩作品專集(2)	新形象	650
8-20	名家水彩作品專集(3)	新形象	650
8-21	世界名家水彩作品專集(4)	新形象	650
8-22	世界名家水彩作品專集(5)	新形象	650
8-23	壓克力畫技法	楊恩生	400
8-24	不透明水彩技法	楊恩生	400
8-25	新素描技法解說	新形象	350
8-26	畫鳥・話鳥	新形象	450
8-27	噴畫技法	新形象	550
8-28	藝用解剖學	新形象	350
8-30	彩色墨水畫技法	劉興治	400
8-31	中國畫技法	陳永浩	450
8-32	千嬌百態	新形象	450
8-33	世界名家油畫專集	新形象	650
8-34	插畫技法	劉芷芸等	450
8-35	實用繪畫範本	新形象	400
8-36	粉彩技法	新形象	400
8-37	油畫基礎畫	新形象	400

十、建築、房地產

代碼	書名	編著者	定價
10-06	美國房地產買賣投資	解時村	220
10-16	建築設計的表現	新形象	500
10-20	寫實建築表現技法	濱脇普作	400

十一、工藝

代碼	書名	編著者	定價
11-01	工藝概論	王銘顯	240
11-02	籐編工藝	龐玉華	240
11-03	皮雕技法的基礎與應用	蘇雅汾	450
11-04	皮雕藝術技法	新形象	400
11-05	工藝鑑賞	鐘義明	480
11-06	小石頭的動物世界	新形象	350
11-07	陶藝娃娃	新形象	280
11-08	木彫技法	新形象	300

十二、幼教叢書

代碼	書名	編著者	定價
12-02	最新兒童繪畫指導	陳穎彬	400
12-03	童話圖案集	新形象	350
12-04	教室環境設計	新形象	350
12-05	教具製作與應用	新形象	350

十三、攝影

代碼	書名	編著者	定價
13-01	世界名家攝影專集(1)	新形象	650
13-02	繪之影	曾崇詠	420
13-03	世界自然花卉	新形象	400

十四、字體設計

代碼	書名	編著者	定價
14-01	阿拉伯數字設計專集	新形象	200
14-02	中國文字造形設計	新形象	250
14-03	英文字體造形設計	陳穎彬	350

十五、服裝設計

代碼	書名	編著者	定價
15-01	蕭本龍服裝畫(1)	蕭本龍	400
15-02	蕭本龍服裝畫(2)	蕭本龍	500
15-03	蕭本龍服裝畫(3)	蕭本龍	500
15-04	世界傑出服裝畫家作品展	蕭本龍	400
15-05	名家服裝畫專集1	新形象	650
15-06	名家服裝畫專集2	新形象	650
15-07	基礎服裝畫	蔣愛華	350

十六、中國美術

代碼	書名	編著者	定價
16-01	中國名畫珍藏本		1000
16-02	沒落的行業一木刻專輯	楊國斌	400
16-03	大陸美術學院素描選	凡谷	350
16-04	大陸版畫新作選	新形象	350
16-05	陳永浩彩墨畫集	陳永浩	650

十七、其他

代碼	書名	定價
X0001	印刷設計圖案(人物篇)	380
X0002	印刷設計圖案(動物篇)	380
X0003	圖案設計(花木篇)	350
X0004	佐滕邦雄(動物描繪設計)	450
X0005	精細插畫設計	550
X0006	透明水彩表現技法	450
X0007	建築空間與景觀透視表現	500
X0008	最新噴畫技法	500
X0009	精緻手繪POP插圖(1)	300
X0010	精緻手繪POP插圖(2)	250
X0011	精細動物插畫設計	450
X0012	海報編輯設計	450
X0013	創意海報設計	450
X0014	實用海報設計	450
X0015	裝飾花邊圖案集成	380
X0016	實用聖誕圖案集成	380

完全攝影手冊
完整的攝影課程

定價：980元

出 版 者：新形象出版事業有限公司

負 責 人：陳偉賢

地　　址：台北縣中和市中和路322號8F之1

門　　市：北星圖書事業股份有限公司

　　　　　永和市中正路498號

電　　話：9229000(代表)　　ＦＡＸ：9229041

原　　著：Michael Joseph and
　　　　　Dave Saunders

編 譯 者：新形象出版公司編輯部

發 行 人：顏義勇

總 策 劃：陳偉昭

文字編輯：高妙君

總 代 理：北星圖書事業股份有限公司

地　　址：台北縣永和市中正路462號B1

電　　話：9229000(代表)　　ＦＡＸ：9229041

郵　　撥：0544500-7北星圖書帳戶

印 刷 所：　　印刷股份有限公司

行政院新聞局出版事業登記證／局版台業字第3928號
經濟部公司執／76建三辛字第214743號

1997年1月　　第一版第一刷

國家圖書館出版品預行編目資料

完全攝影手冊／麥克約瑟夫(Michael Joseph)，
　大衛桑德(Dave Saunders)原著；新形象出版
　公司編輯部編譯. — 第一版. — 臺北縣中和
　市：新形象，1996[民85]
　　面；　公分
　含索引
　ISBN 957-9679-02-9(精裝)

　1.攝影

950　　　　　　　　　　　　　　　85010785